U0109101

《紫釵記》讀本

陳守仁
張群顯　合編
何冠環

商務印書館

《紫釵記》讀本

編　　者　陳守仁　張群顯　何冠環

責任編輯　張宇程

封面設計　涂　慧

出　　版　商務印書館（香港）有限公司
香港筲箕灣耀興道三號東滙廣場八樓
http://www.commercialpress.com.hk

發　　行　香港聯合書刊物流有限公司
香港新界荃灣德士古道二二〇至二四八號荃灣工業中心十六樓

印　　刷　美雅印刷製本有限公司
九龍觀塘榮業街六號海濱工業大廈四樓A

版　　次　二〇二一年十一月第一版第一次印刷
© 2021 商務印書館（香港）有限公司
ISBN 978 962 07 4623 9
Printed in Hong Kong

序

唐滌生筆下有幾齣以歌妓作為女主角的粵劇作品，每每透過把歌妓的辛酸遭遇和堅強不屈刻劃入微，成功地引起了觀眾的同情和共鳴。這些劇目包括今天在香港仍然不時上演的《紅了櫻桃碎了心》（一九五三年；任劍輝、白雪仙主演）、《艷陽長照牡丹紅》（一九五四年；黃千歲、芳艷芬主演）、《胭脂巷口故人來》（一九五五年二月；任劍輝、白雪仙主演），較少演出的《西樓錯夢》（一九五八年；任劍輝、白雪仙主演），以及較少人知道的《李仙傳》（一九五五年二月；任劍輝、白雪仙主演）和《李香君》（一九五五年七月；陳錦棠、芳艷芬主演）。

毋庸置疑，唐滌生改編自明代湯顯祖（一五五〇—一六一六）原著的《紫釵記》（一九五七年八月；任劍輝、白雪仙主演）是歌妓題材中最成功之作，主角霍小玉努力掙扎，從垂死的「落難歌妓」，通過拚死的據理力爭，最後回復尊榮，成為香港戲迷熟識、同情又敬佩的女英雄。《紫釵記》與經常搬演的《紅了櫻桃碎了心》、《艷陽長照牡丹紅》和《胭脂巷口故人來》作比較，涉及更生動的人物刻劃，彰顯自由戀愛、從一而終、不畏強權等價值觀，加上唐滌

生更成熟的場口調度，以及文句、辭藻和唱腔音樂的配置，令《紫釵記》超越以上三劇成為經典，無疑是一般學者和觀眾的共識。

然而，《紫釵記》作為香港粵劇其中一齣經典並非無懈可擊。一方面，當年班事繁忙的唐滌生在倉卒間①，傾向接受湯顯祖原著的人名、稱號和地名，而沒有進行核實；另一方面，在唱腔音樂的安排上也出現一些缺失②。雖然一九六六年《紫釵記》在灌錄唱片時，葉紹德（一九三○—二○○九）大致解決了唱腔格律上的問題，但劇中人名、稱號和地名的錯配始終沒有得到注意③，致令不少含糊不清的文句和處境流傳至今。今天，釐清了這些人名、稱號和地名，將能釋放當年唐滌生未曾開發的細節，使《紫釵記》的歷史背景更加突出、劇情更加合理、虛構的情節更有說服力，也能令演員更容易掌握人物性格和故事發展。

《紫釵記讀本》與二○二○年完成的《帝女花》研究和出版項目。開展《帝女花讀本》的劇本校訂時，關於《帝女花》的研究工作在一定程度上已相當成熟，而且有《帝女花》（青年版）、張敏慧校訂的《唐滌生戲曲欣賞（一）》所載的《帝女花》泥印本，

① 唐滌生刊於《紫釵記》演出特刊的文章〈改編湯顯祖《紫釵記》的經過〉指出他的改編是在短時間內完成的，見陳守仁：《唐滌生創作傳奇》，（香港：匯智出版有限公司，二○一六），頁一六○—一六六。

② 唐滌生原劇本分別在第一、二、七場重複了板腔上句。見本書第一場「校訂註釋」和本書第五章。

③ 葉紹德也曾注意到應統一「慈恩寺」和「崇敬寺」。

和《帝女花》唱片版曲本作為藍本，校訂的注意力主要放在刪減冗贅的枝葉情節、提供說白和唱腔音樂的結構分析、戲班術語和文詞典故的註解，旨在編訂一個一般人能讀得懂，而且盡可能既忠於唐滌生原著、又追上時代脈搏的精簡《帝女花》版本。

相對於《帝女花》，唐滌生的《紫釵記》原文包含了更多需要釐清的問題；這些問題既涉及人名、地名和制度，也涉及情節和唱腔音樂的安排。儘管本書編者原希望編訂一個與《帝女花讀本》性質相若的精簡版本，但在釐清一系列問題之前，根本談不上刪減枝葉。因此，本書載錄的《紫釵記》劇本，是奠基於一九五七年唐滌生原劇④、輔以一九五九年電影版裏唐滌生的修訂，並參考葉紹德在一九六六年唱片版的改良、對比一九七七年的電影版後，只作出少量刪減的一個「長版本」。至於把《紫釵記》進一步精簡，則是另一項需要跟進的工作。

在此，我必須感謝香港嶺南大學中文系的劉燕萍教授，她無私地與我們分享她積累多年關於《紫釵記》內容細節那些踏實而具創意的研究成果。盼望未來她會把這些論文編輯成書，令有關《紫釵記》的考訂更上一層樓。

在粵劇演出的技術層面上，我要感謝多年來亦師亦友的阮兆輝教授的指導，和旦角演員

④ 本書參考葉紹德編撰、張敏慧校訂：《唐滌生戲曲欣賞（二）：紫釵記、蝶影紅梨記》，（香港：匯智出版有限公司，二○一六），頁三十九─一八一。

郭鳳儀、黃葆輝，以及掌板師傅余嘉龍提供的資料。我也要感謝粵曲導師、學者王勝焜提供的論文，和林萬儀、馮靈音、馮梓、吳詠芝、蔡啟光提供的文獻、劇本、參考書和多方面的協助。

最後，我要感謝研究團隊中兩位香港中文大學的師兄：粵劇編劇和語文專家張群顯教授和唐宋史專家何冠環教授。儘管我們三人在中國語文、劇本創作、中國歷史和粵劇音樂上的分工看似一個「夢幻組合」，但若本書出現任何錯漏，責任仍然歸在我們身上。

陳守仁

二○二一年二月二十五日

香港灣仔史釗域道

太平洋咖啡

目錄

第一部分

第一章　紫釵緣的人緣和地緣

唐滌生於一九五七年創作的粵劇《紫釵記》，是改編自明末湯顯祖（一五五〇—一六一六）的崑劇「玉茗堂四夢」中的《紫釵記》，而湯氏的《紫釵記》則改編自唐人蔣防（七九二—八三五）的傳奇《霍小玉傳》。蔣防的原作是基於小玉淪落為妓、唐代良民與賤民不可通婚的現實[1]，譏諷李益薄倖、始亂終棄，小玉斥罵和詛咒他後悲憤而亡，反映了唐代女子的癡情和士人貪色、狎妓、負心等浮習。湯氏的改編則把小玉淨化為閨女，規避了「良賤不婚」的律令，並以李益並非薄倖寡情，拒絕太尉脅逼，最後在黃衫豪士的協助下與小玉團圓，成功翻案。

唐滌生改編的《紫釵記》基本上沿襲湯顯祖的主要情節，只稍作改動。這些改動包括：把小玉還原成《霍小玉傳》中的歌妓，用自由戀愛包裝了小玉與李益在元宵夜的邂逅[2]，把崔允明描寫為勸誡、提醒李益從一而終、拒絕為太尉作媒人、守護小玉的正義力量，把黃衫豪士改為力壓盧太尉的關鍵人物四王爺，把李益化身成一個從一而終的情聖等。然而，尾場《論理爭夫》則可說是唐滌生的原創。

① 見劉燕萍：〈蔣防傳奇《霍小玉傳》與粵劇《紫釵記》之比較〉，載《跨世紀與跨文化——閩粵港第二屆比較文學學術研討會論文集》（一九九六），頁三二一—三三二。

② 有如《帝女花》中長平公主設鳳台選偶，突顯當時香港人崇尚新世代的自由戀愛價值觀。

在一九五○年代的香港，經歷了英國殖民統治超過一百年，男女平等、自由戀愛、一夫一妻、從一而終、法治、公義等已成為民間普遍認同的價值。唐滌生既還原小玉為妓，卻以當時香港人尊重和恪守的自由戀愛、一夫一妻制、職業無分貴賤等價值觀，凌駕唐代「良賤不婚」的律令，突顯小玉與強權和命運的對抗，和李益的至情至聖，誠然是超越時空的創造，贏得了幾代、甚至今天漂泊世界各地的香港人歷久不衰的掌聲。尤其在《劍合釵圓》裏，李益一句「大丈夫處世做人，應知愛妻須盡忠」贏盡無數香港婦女的歡心。

我們都明白，唐人傳奇的小說家所言並非信史，而戲曲更有很大的創作自由度，不必苛求事事皆有根據。好像是否真有霍小玉其人③？而李益是否有負小玉？本無從考究。蔣防撰寫《霍小玉傳》是否在牛李黨爭的背景下暗諷他所不齒之人，也只是研究唐代黨爭的學者關注的課題而已④。湯顯祖撰寫《紫釵記》時，顯然不諳唐朝史事、官制及長安和邊關地理，故筆下許多情節均有欠清晰和合理。又或許，湯氏是採用了夢幻式手筆來創作

③ 劉燕萍引述陳寅恪指出，唐代的妓女每每訛稱自己是高門的後人，並認為「霍小玉作為霍王之女，也可能是個『假託』」。見劉燕萍：〈宣恩與爭夫──論唐滌生編《紫釵記》（一九五七）劇本──以末折之名實為核心〉，載《人文中國學報》（二○二二），三十一卷，頁二三一─二六一。

④ 見劉燕萍：〈從偽負情到至情──論唐滌生《紫釵記》（一九五七）劇本〉，載《東方文化》（二○二一），五十一卷第一期，頁一三七─一六四。

《紫釵記》，一邊暗中為自己不畏權貴而被打壓作出申訴，一邊則隨意地演繹人物和歷史背景⑤。

到了一九五七年，繼《帝女花》在六月開山後，唐滌生只有兩三個月時間完成《紫釵記》⑥。新作順利在八月底首演，但不幸天不假以年，使一向要求嚴謹的唐滌生無法在有生之年把有問題的細節加以修訂⑦。後來「仙鳳鳴」、「雛鳳鳴」等劇團重演此劇，多年來沿襲未改。當然，湯、唐原作的玭漏，又沒有要求通曉唐代掌故的學者提供專業意見。故此，湯、唐原作的玭漏，多年來沿襲未改。當然，在一定程度上，此等問題並不貶損《紫釵記》偉大的文學價值。我們明白文學就是文學，不是歷史，但也應該自圓其說。

⑤ 一方面，湯顯祖憑劇寄意，藉暴露盧太尉的弄權為自己曾受宰相張居正逼害作出申訴；見劉燕萍：〈小道具：紫釵與試鍊——論唐滌生編粵劇《紫釵記》〉，載劉燕萍編著、陳素怡著：《粵劇與改編——論唐滌生的經典作品》（香港：中華書局（香港）有限公司，二〇一五）頁四十七。另一方面，湯劇《紫釵記》結束時的八句詩可以佐證他的夢幻手筆。

⑥ 唐滌生在《紫釵記》演出特刊中曾表達了自己的心聲：「我動手編《紫釵記》已經一個多月了，到現在仍沒有完成分幕的工作。今日香港劇壇的需要，一個劇本的完成亦不容許作者有認識足夠的準備時間，在種種困難之下，我惟有毅然決定了。」；見陳守仁：《唐滌生創作傳奇》（香港：匯智出版有限公司，二〇一六），頁一六三—一六四。

⑦ 在一九五九年的電影版《紫釵記》，相信唐滌生已從醒悟中刪去李益移鎮孟門、劉公濟親迎李益、「陽關在望」等有問題的細節和曲詞。

不過，如果我們今天能指出《紫釵記》原作的少許瑕疵，在不影響其情節主旨的情況下，把劇本修訂、改正，當能精益求精，使劇情更有說服力和感染力。泉下的湯、唐兩位文學和戲曲宗師，相信不會介意這些合乎事實和常理的改動。至於粵劇從業員會否接受我們的建議而在演出中實施，或把本書的「讀本」化為「演本」，自當由從業員自己判斷。

以下略為闡述我們認為在《紫釵記》原作中值得討論之處。

李益、韋夏卿、崔允明

李益（七四八—八二七）、韋夏卿（七四三—八〇六）、崔允明三人，稱為「歲寒三友」，都是真實的歷史人物，是從代宗（七二六—七七九）、德宗（七四二—八〇五）、憲宗（七七八—八二〇）到穆宗（七九五—八二四）的中唐時代士大夫。

史料記載，李益字「君虞」，祖籍隴西，生長在官宦之家。他在代宗大曆四年（七六九）中進士，一直以詩才聞名，卻失意官場，當然從沒被欽點為狀元。小說和戲曲愛將男主角封為狀元，已成「排場」，在粵劇《紫釵記》中繼續保留，是無可厚非的。

其後李益遇上盧龍節度使劉濟（七五七—八一〇），在他幽州（即今天北京、河北省北部和遼寧一帶）的帳下任職。據說李益經常與劉濟吟詩作對，而詩句中不乏怨言。唐代

宗後來把李益召入朝當官，但李益因恃才傲物，被諫官把他含怨言的詩作呈給皇上，因而被貶了一段時間，復出後官至禮部尚書。李益有不少詩作流傳後世，用邊塞為題的作品尤其受人稱道。然而，據說李益善妒，對妻妾管束甚嚴，以致世人稱善妒者是患上「李益病」⑧。

蔣防的《霍小玉傳》保留了史料記載李益的負面形象，更進一步把他描繪為負心漢，並在遭受小玉的詛咒、經歷了幾段悲劇收場的婚姻後，死於惶恐之中。唐滌生承襲了湯顯祖為李益「翻案」的美意，更有幸得一代「戲迷情人」任劍輝的傾情活現，給這個歷史上不大光彩的詩人賦予了新的生命，成功營造了瀟灑、正直、多情、不屈的情聖形象⑨。

韋夏卿在大曆中應制舉科，中高等而授高陵縣主簿（從八品），而並非李益同榜的第六十八名進士，更沒有出任「俸祿微薄」的「長安府尹」之職。蔣防《霍小玉傳》也記韋夏

⑧ 見網上《維基百科》「李益」條。

⑨ 劉燕萍指出：「任劍輝演李益所代表的重情、重義及正直人格，符合（香港）觀眾的期待及價值觀，因而在粵劇觀眾中，得到共鳴及獲受賞識。」見〈小道具：紫釵與試鍊——論唐滌生編粵劇《紫釵記》〉，載劉燕萍編著、陳素怡著：《粵劇與改編——論唐滌生的經典作品》（香港：中華書局（香港）有限公司，二〇一五），頁五十四。

卿是李益密友，而非同年。湯顯祖等不知唐代科舉既有每年常規的六科，也有不定期舉行的制科。李、韋二人出仕的過程並不相同，前者中六科，後者中制舉。而且，唐代每年舉行的常科進士科，名額最多二十人，不會有六十八科之多。授官方面，考中禮部試的人，再通過吏部試，最多是授「主簿」；長安府尹即「京兆尹」，是四品高官，不可能由一個初登第又並非高科名的人出任，而長安府尹官高權大，俸祿不會微薄。我們建議將「中十八名進士」的韋夏卿所授的官改為高陵縣（今陝西省西安市高陵區）主簿。至於崔允明，蔣防記他是李益的表弟，而並非與李益一同應試的老儒生。唐滌生《紫釵記》把崔允明改寫成一直守護小玉、其後死於太尉杖下的可憐不第舉子，雖偏離事實，卻是神來之筆。

本書編者認為，盧太尉單以李益「不上望京樓」一句來要脅會誣告他題詩反唐，並恐嚇他罪涉滅族，是薄弱和有違常理的。較合理的是太尉執着「日日醉涼州，笙歌卒未休，感恩知有地，不上望京樓」四句，要脅告發李益迷醉歌舞、縱情酗酒、疏忽職守、怨恨朝廷、存心作反，致使李益百辭莫辯。

霍王

據《舊唐書》卷六十四〈宗室傳·霍王元軌〉及北宋蘇頌（一○二○—一一○一）《蘇魏公集》卷十七〈奏議·論王公封爵故事〉所記，唐高祖（五六六—六三五）第十四子李元軌（六二二—六八八）曾封霍王，卻在武則天（六二四—七○五）掌政時，與他的長子李緒（？—六八八）一同被黜廢而死。中宗神龍初年（七○五）二人恢復爵位，李緒的孫兒李暉封嗣霍王；景龍四年（七一○），加銀青光祿大夫；玄宗開元中（約七二七—七三二），授「左千牛員外將軍」。

《紫釵記》所說霍小玉的父親「霍王」，從時代來看，應該就是嗣霍王的李暉。開元中距離李益在代宗大曆四年（七六九）中舉約三十餘年，霍王李暉若在天寶十年（七五一）生小玉，則她在大曆四年遇見李益時正好十八歲，時間上是吻合的。

不過，《舊唐書》記李暉承嗣霍王爵位並獲授官，當在長安供職；他有宅第或別業在長安勝業坊似乎順理成章。唐氏《紫釵記》原文說霍小玉原是「洛陽貴冑」，是承襲湯顯祖的說法，並非蔣防《霍小玉傳》的原意；乾脆說小玉是「京師貴冑」較為合理。若霍小玉果為洛陽貴冑，她母女被逐出家門，為何流落長安，卻竟能居於長安貴冑高官所居的勝業坊？除非霍王李暉有廢棄別業在長安勝業坊的邊鄙處，給小玉母女居住。無論如何，說霍王和

小玉原是洛陽貴冑有欠說服力⑩。

「族兄」。

以下〔表一〕把小玉和唐代宗李豫各自的世系並列，可見小玉與代宗李豫是皇族中的同輩，代宗有可能是比小玉年長二十五歲的「族兄」；換言之，代宗和四王爺均是小玉的

〔表一〕小玉與唐代宗世系

小玉世系	代宗李豫世系
高祖李淵（五六六—六三五）	高祖李淵（五六六—六三五）
李元軌（六二二—六八八）	太宗李世民（五九八—六四九）；高宗李治（六二八—六八三）
李緒（？—六八八）	中宗李哲（六五六—七一〇）；睿宗李旦（六六二—七一六）
李緒兒子	玄宗李隆基（六八五—七六一）
李暉	肅宗李亨（七一一—七六二）
李小玉（七五一—？）	代宗李豫（七二六—七七九）

⑩ 在第六場《花前遇俠》中，小玉唱《寡婦彈情》時，對黃衫客敍述「我原是洛陽貴冑，滄桑不變，世居長安勝業坊幽徑」，並不符合第一場鄭氏所說在霍王死後，母女已被驅逐出霍家的說法。

霍小玉

若說小玉本來是霍王千金，她的原名應該是「李小玉」。蔣防寫作小玉的傳奇時仍處於唐代，大概由於避諱，不稱《李小玉傳》而稱《霍小玉傳》，是可以理解的。至湯顯祖的《紫釵記》時，相信為了避免麻煩，也沒有把小玉還原姓「李」，但多稱「霍家小玉」，而全劇只有兩處稱「霍小玉」，可見只是「霍家小玉」的簡稱。

霍王死後，小玉與母親同被驅逐，她之後隨母姓，變成「鄭小玉」。其他人把她稱為「霍家小玉」，無疑是對她的尊敬，以突顯她是「霍王」後裔，原本有郡主的尊榮。不過，這個稱呼相信只限於少數關係友好人士。如此來說，以媒人為業的鮑四娘，以及當年曾為霍王打造「紫玉釵」的玉工侯景先稱小玉為「霍家小玉」或郡主，卻又未敢稱其「李小玉」，均是合理的。恃勢凌人的宰相太尉盧杞和手下王哨兒大概只會稱她為「鄭小玉」，其至「小玉」。

由於「小玉」大有可能是虛構人物，關於她是否郡主，也充其量只能作出推斷。道理上，郡主銜頭是由朝廷封賞的，但相信封她為「洛陽郡主」卻不大可能。唐滌生在《劍合釵圓》一場的原文說黃衫客指點小玉「狀元之妻……誥命一品……妻憑夫貴……回復霍王舊姓……郡主之銜」純屬「唐哥」的創作；因為狀元既非「一品」大員，而是否恢復原來姓

氏和郡主尊銜，也理應由朝廷決定，並非必然。因此，到《論理爭夫》一場，小玉自稱「洛陽郡主霍王女」、「一品夫人狀元妻」、「霍小玉」或「七品孺人狀元妻」[11]均有違情理；她應該簡潔、有力和堅定地自稱「霍王女、狀元妻、李小玉」，便足以震懾盧杞。

霍夫人、鄭氏、六娘

唐滌生原劇本的第一場中，「霍老夫人」自稱當年生下小玉時是霍王姬妾，卻在十二年前霍王死後因「出身寒微」被逐出洛陽霍王府，最後落戶在長安勝業坊的一隅。論理，霍王「姬妾」有不同出身，不一定是寒微；本書還原蔣防的說法，即她本是霍王婢女。因此，第六場《花前遇俠》的《寡婦彈情》中，小玉說母親「出章台卑微不相稱」應改作「本丫鬟卑微不相稱」。

以身份而言，小玉母親被驅逐後只能稱「鄭氏」，或許會被友好人士尊稱「霍夫人」。

以年齡而言，蔣防說她四十餘歲，「綽約多姿、談笑甚媚」，故不應稱為「霍老夫人」，也不應在《劍合釵圓》中成為黃衫客眼中「藥爐之畔」的「白髮老婆婆」，更不應說自己「老身

⑪ 明、清兩代，「孺人」是七品官的母親或配偶的封號，但不適用於唐、宋。

六十年來，未嘗在人前哭過」。

在第一場的原文中，小玉曾稱鄭氏為「六娘」，但劇本沒有交代這個稱號的出處。本書編者推斷，也許因為鄭氏曾經是霍王的「六姨太」，或在兄弟姊妹間排行第六。然而，為求簡潔，本書刪去此稱號，改為「娘親」。

盧太尉

《紫釵記》中的最大反派是盧太尉，湯顯祖描寫他是奸相盧杞（？—七八五）之弟，另又有弟盧中貴為中官[12]，是有欠合理的。唐代宦官在代宗、德宗以後權力極大，但從沒有兄長為宰相太尉的例子。一般太監和宦官出身寒微，斷不會有科甲出身的兄長。盧杞系出名門，祖父和父親均曾任大官，自己歷任要職，拜相後排斥異己，被史書冠以「奸臣」之號，不應該有淨身入宮的弟弟。唐滌生的《紫釵記》沒有安排盧太尉提及他的兄弟，也沒有交代他姓甚名誰，因而避免了這些疑點，實屬明智。

從時代背景而論，這個性格陰險、霸道、連科舉取士都由他操控的「盧太尉」，極有可

⑫ 唐滌生在〈改編湯顯祖《紫釵記》的經過〉一文也這樣說，載陳守仁，《唐滌生創作傳奇》，（香港：匯智出版有限公司，二〇一六），頁一六六。

能是代宗、德宗朝時加官為「太尉」的宰相盧杞的化身。本書把盧太尉還原為盧杞⑬，則他的手下及李益等人自然尊稱他為「相爺」或「宰相太尉」；但按唐代「太尉」是給宰相加添的官銜，稱他「太尉」也是合適的。

劉濟、劉公濟

唐滌生筆下那個助紂為虐、陷害李益的太尉門生「玉門關節度使劉公濟」是偏離史實的。其實，與李益同時代的節度使，分別有官至「盧龍節度使」的劉濟（七五七—八一〇），和官至「鄜坊丹延節度使」的劉公濟（?—八〇四）。

如前所說，劉濟曾在李益仕途失意時，以藩帥（即節鎮、節帥）身份任用他為「從事」⑭。李益寫詩給他，有「不上望京樓」之句，不是甚麼反詩，卻是表示對劉濟的感激，而劉濟當然沒有告發李益。劉濟是河北強藩的主帥，雄踞一隅，當然不是盧杞的門生，也不必賣他的賬⑮。

⑬ 二〇一二年內地改編自《紫釵記》的電視劇《紫釵奇緣》已作此還原。

⑭ 「從事」是官職名稱；唐代節帥可以自行任用官員，為士人提供科舉之外的晉身之路。

⑮ 有趣的是，人們可以尊稱這位曾是李益恩人和上司的劉濟為「劉公」濟。

史載劉濟比李益小十一歲，但在任節度使的二十餘年間屢立軍功，先後多次擊退外族入寇。他雖然二十多年來從不入朝，但仍授「同中書門下平章事」等同宰相的榮銜，地位舉足輕重。他既被朝庭器重，也被人猜忌，死後被追封為「太師」。

而劉公濟則曾任「鄜坊丹延節度使」，轄地在今天陝西省。劉公濟不像劉濟是武人節帥，是文臣而出守西邊。有趣的是，劉公濟任節度使的地方，正是唐劇《紫釵記》所指的河西地區，而不是劉濟的河北。

史載唐代沒有設「玉門關節度使」，《紫釵記》所說李益「日日醉涼州」，是「河西節度使」帥府所在。

唐滌生的《紫釵記》原文中「玉門關節度使劉公濟」，大概是承襲了湯顯祖版本，集合玉門關、劉濟、劉公濟、盧太尉的門生幾個史實裏本來沒有關係的概念，加以組合和虛構而成。但按道理，節度使位高權重，不可能冒險離開地盤、親身遠赴長安迎接閒散的八品小參軍，更不可能向李益一邊鞠躬、一邊說「在下玉門關節度使劉公濟」。唐滌生大概是理解到這一點，在一九五九年的《紫釵記》電影版中，把劉公濟「迎駕同行」這段刪去。

本書保留唐滌生原劇本的「劉公濟」，並把「玉門關節度使」還原為「河西節度使」。到長安迎接李益，並指出小玉曾當歌妓的官員，應該自稱「在下河西劉節帥麾下都押衙」；他也是受盧杞指使監視李益、沒收他的家書、呈上李益詩句的那個人。

黃衫客

蔣防的《霍小玉傳》及湯顯祖的《紫釵記》中都沒有說黃衫豪士是「皇叔四王爺」。唐滌生將黃衫客的身份揭盅為四王爺，並說他有尚方寶劍，一下子吃定盧杞，是最有說服力的。但黃衫客不應對李益說自己「某族山東，姻連外戚」，而應該直言「某族隴西，素通大內」。

假如不執着於時代，這位虛構的「四王爺」，與以皇叔繼位前的唐宣宗（八一○─八五九）最為吻合。史載唐宣宗嗣位前，曾出入佛寺，廣交僧侶，行事不凡，說他在慈恩寺遇上小玉，又押李益到梁園與小玉相見，並指點小玉如何與盧杞論理爭夫，最後在關鍵時刻壓服宰相太尉，相信只有皇叔王爺的身份才可以辦到。若以黃衫客影射唐宣宗，則盧杞就是在武宗朝權傾朝野的太尉李德裕（七八七─八四九）。不過，唐宣宗與李德裕都比李益晚，因此不能確定唐滌生創作四王爺的角色時，是否基於唐宣宗的原型。

此外，唐代沒有「誅九族」之罪，故說「叛國可致誅族」更為合理。唐代也沒有授權先斬後奏的「尚方寶劍」[16]，四王爺只需帶同聖旨到太尉府已有足夠震懾力。

[16] 見劉燕萍：〈宣恩與爭夫──論唐滌生編《紫釵記》（一九五七）劇本──以末折之名實為核心〉，載《人文中國學報》（二○二一），三十一卷，頁二二一─二六一。

按道理，若小玉的父親李暉是唐高祖李淵的十四子、第一代霍王李元軌的曾孫，則作為當今聖上皇弟的四王爺，便是小玉的「族兄」；四王爺仗義相救小玉，自然是出於義不容辭的血緣動機。

勝業坊

唐滌生的《紫釵記》對小玉和母親鄭氏的居所交代得十分含糊，一時說是「霍王舊宅」或「霍王府」，一時說是「勝業坊」，後來則說是「梁園」。

唐氏原文對勝業坊的描述也並不清晰。它給人的印象，是勝業坊即小玉和母親的居所，同時是給人飲酒聽歌的「煙花地」，彷彿等同《艷陽長照牡丹紅》的「教坊」或《胭脂巷口故人來》的「胭脂巷」。難怪，有「想當然」的學者會誤把小玉的住處稱為「勝業巷」⑰。

其實，史料對勝業坊是有詳細記載的。長安是創建盛世的大唐帝國首都，與洛陽並稱「西都」、「東都」，由宮城、皇城和外郭城三部分構成。宮城是皇室宮殿羣所在地，當中「大明宮」是唐代皇帝起居和處理國事的宮殿。宮城之南是皇城，是中央衙門所在；皇城之

⑰ 見吳鳳平、鍾嶺崇、林偉業：《紫釵記教室——搭建粵劇教育的互動學習平台》，（香港：香港大學教育學院中文教育研究中心，二○○九），頁一五七。

南和兩側是外郭城，由一○九個排序整齊、各自建有三米高保安圍牆的「里坊」所組成。當中勝業坊距離大明宮不遠，面積超過七十七萬平方米，是其中一個人口最密集的里坊，也是高官貴冑聚居的區域⑱。說宰相太尉府位處勝業坊，雖無史料證實，但並非不合理；但說「勝業坊與太尉府只是一街之隔」，則是錯誤的說法。

梁園

「梁園」一名，在唐滌生的《紫釵記》原文只出現過兩次。首先是第三場《折柳陽關》，說劉公濟「曾記得兩年前，借勝業坊梁園賞花鬧酒，聽霍小玉一曲琵琶，如泣如訴」。到第六場《花前遇俠》，小玉對黃衫客慨嘆「勝業坊梁園都經已今非昔比囉」。在劇本其他地方，都以「勝業坊」為小玉和母親的居所。

史載梁園是漢景帝弟梁孝王的名園，在河南商邱（即睢陽），不在長安，也不在洛陽。小玉和母親居住的「梁園」，也許只是與梁孝王的梁園同名，而非同一地方。無論如何，說小玉和母親居於長安勝業坊的「梁園」，比說她母女倆住在「霍王府」、「霍王舊宅」或「勝

⑱ 見網上《維基百科》「勝業坊」條；見游學華：〈唐代長安城建築規模與設計規劃初探〉，《香港中文大學中國文化研究所學報》（一九八六），卷十七，頁一三○。

業坊」更為合理⑲。

慈恩寺、崇敬寺

蔣防的《霍小玉傳》裏只有一次提及李益到「崇敬寺」賞花，而沒有提及「慈恩寺」。

湯顯祖的《紫釵記》只在詩句中提及「慈恩」，而以「崇敬寺」為黃衫客遇見李益，並強拉他往見小玉的地點。

唐滌生的《紫釵記》原文以「慈恩寺」為李益、允明、夏卿三人在應考前樓身之地，以「崇敬寺」為第六場夏卿宴請李益，並題詩暗示李益「小玉未嫁」之處。一九六六年灌錄《紫釵記》唱片時，葉紹德統一兩處地方為「慈恩寺」。本書考慮到夏卿詩句「小詠慈恩紫牡丹。玉潔冰清待誰還。未獲東皇垂雨露。嫁落禪關伴畫欄」，認為沒有必要並用兩所寺院，故把兩處統一為「慈恩寺」。

慈恩寺又名「大慈恩寺」，位於長安的晉昌坊，建於唐代貞觀二十二年（六四八），是太子李治（六二八—六八三，即後來的唐高宗）為追念生母「文德皇后」而建，故取名「慈

⑲ 蔣防《霍小玉傳》說小玉和母親住在「勝業坊古寺曲、甫上車門宅」，意即「住在勝業坊古寺旁的小巷裏、距離入口不遠的矮門宅院」。見網上王章「《霍小玉傳》原文、註釋、賞析、譯文」。

恩」。它既是唐代的皇家寺院、玄奘法師翻譯佛經的地方，也是規模最大的寺院，有屋宇一千八百九十七間，並建有著名的「大雁塔」[20]，是狀元「雁塔題名」之處。

灞陵橋

在中國境內的甘肅省和河南省均有「灞陵橋」；前者在甘肅渭源縣，後者在河南省許昌市。位於許昌市的灞陵橋據說是三國時代關羽辭別曹操的地點；當時因關羽懷疑曹操有詐，接受其所贈的袍子時，不是用手而是用刀把袍子挑起。

漢、唐時代，長安渭水上共有東、中、西三條「渭橋」，當中「西渭橋」又名「咸陽橋」，是長安人送客西行的地方。

既然灞陵橋不在長安，把《紫釵記》裏小玉送別李益西行的地點改為「西渭橋」或「渭橋」更為合理。

[20] 見網上《百度百科》「大慈恩寺」條。

玉門關、陽關

玉門關位於甘肅省敦煌西北約九十公里，是唐代絲綢之路上一個重鎮。陽關也在敦煌附近，據說距離玉門關不遠，大概在玉門之南[21]。唐代王維《送元二使安西》裏「西出陽關無故人」便是指「陽關」乃大唐接連西域的邊關。

唐滌生的《紫釵記》原劇本第三場先是浣紗說李益將往陽關，其後允明又說太尉派遣他到「玉門關」，可能是因兩地相距不遠，被認為是同一個區域。然而，陽關與長安相距超過千里[22]，李益與小玉不可能「折柳陽關」或說「陽關在望」，反而說「折柳渭橋」更為合理。

結語

按着歷史背景、盡可能在不扭曲原來劇情發展的預設下，釐清支撐着《紫釵記》故事的人、地和制度，並加以修訂，目的是把這個偉大的劇作更具體地嵌進大唐盛世的史實中。否則，《紫釵記》欠缺具說服力的人緣、地緣和血緣，只會止步於一齣普通「歌妓戰勝命運」的劇目。

㉑ 見網上《維基百科》「陽關」條。

㉒ 西安與敦煌相距超過一千七百公里。

第二章　《紫釵記》的開山和劇情

開山

今天回顧一九五六年至一九五九年這幾年，難免會被唐滌生、任劍輝、白雪仙、芳艷芬等攜手創造的粵劇奇蹟感動，並感到驚嘆。在這短短四年間，透過他們的堅持和創意而產生的二十多齣戲，至今仍支配着香港的粵劇事業。

由一九四五年八月日軍投降至一九五五年的十年間，香港人度過了療傷、喘息、團聚、重建家園、重新振作多個階段；粵劇圈則經歷了藝人從內地、東南亞和澳門回港歸隊、從香港投身新中國而離隊、新人崛起、舊人奮發或隕落、汰弱留強、藝人體驗不同才能的組合、探索觀眾口味和未來路向後，粵劇逐漸站穩陣腳，而舞台演出、粵劇電影、粵曲唱片、歌壇和茶座的粵曲演唱，和電台的粵曲播音，漸漸成為一般市民的主要娛樂，更慢慢擴展至東南亞甚至美洲。

在這個過程中，唐滌生繼承了一九三〇年代藉改革把粵劇提升的精神，夥拍多位紅伶，動員了好幾位音樂家和編劇家，努力推陳出新，精益求精，隨演隨改，終於創造了第二個粵劇高峰，使粵劇突破了娛樂大眾的框框，被普遍認同為藝術，在粵劇發展史上樹立了里程碑。

一九五六年，白雪仙與任劍輝開山了唐滌生的《琵琶記》和《販馬記》後，聯同梁醒波

（一九〇八—一九八一）、靚次伯（一九〇四—一九九二）等名伶創立了「仙鳳鳴劇團」，委任唐滌生為編劇，締造了香港粵劇界的盛事。「仙鳳鳴」的創班巨獻是六月的《紅樓夢》和七月的《唐伯虎點秋香》；至十一月和十二月，「仙鳳鳴」的第二屆又分別演出了《牡丹亭驚夢》和《穿金寶扇》。同年，名伶芳艷芬又開山了唐滌生編寫的《西施》、《洛神》和《六月雪》。

一九五七年，「仙鳳鳴」演出了第三、四、五屆，開山了唐滌生的四部作品，分別是第三屆的《花田八喜》（二月二日）和《蝶影紅梨記》（二月十五日）、第四屆的《帝女花》（六月），和第五屆的《紫釵記》（八月）。同年，鳳凰女和陳錦棠開山了唐劇《紅菱巧破無頭案》（十一月）。這年是唐滌生二十年創作生涯中「重質不重量」的一年，《蝶影紅梨記》、《帝女花》和《紫釵記》其後成為了經典中的經典。

一九五八年，任、白首演的唐劇是《九天玄女》和《西樓錯夢》，新晉名伶吳君麗和資深紅伶何非凡則開山了唐劇《雙仙拜月亭》、《白兔會》和《百花亭贈劍》。一九五九年，唐劇的代表作是由任、白領導「仙鳳鳴」的《再世紅梅記》。

繼一九五六年的《牡丹亭驚夢》，《紫釵記》是唐滌生第二部根據明代湯顯祖的劇作而改編的粵劇，於一九五七年八月三十日在香港利舞台首演，距離《帝女花》開山只有兩個多月。

唐滌生在編寫《紫釵記》時，相信是按照當年主導戲班結構的「六柱制」來構思劇中人

物的角色安排。以下〔表二〕列出《紫釵記》開山時的主要角色、戲份、開山演員與劇中人物的安排。

〔表二〕《紫釵記》的主要角色、戲份、開山演員及劇中人物

角色		戲份	開山演員	劇中人物
六柱	正印花旦	女主角	白雪仙	霍家小玉
	文武生	男主角	任劍輝	李益
	正印丑生	第一男配角	梁醒波	（先飾）崔允明（後飾）黃衫客
	正印老生	第二男配角	靚次伯	盧太尉
	小生	第三男配角	蘇少棠	韋夏卿
	二幫花旦	第一女配角	任冰兒	浣紗
其他	老旦	第二女配角	白龍珠	鄭氏（霍夫人）
	第二旦	第三女配角	英麗梨	盧燕貞
	第五生	第四男配角	朱少坡	王哨兒
	第二生	一般配角	歐偉泉	侯景先
	第二老旦	一般配角	李錦帆	道姑
	第三老旦	一般配角	陳鐵善	尼姑

劇情簡介

若說戲曲是「以歌舞演故事」[1]，則理解「故事」自然是欣賞戲曲的第一步。一部完整的戲曲作品通常有很長的篇幅，這種基本形態，是自戲曲創設於北宋的「永嘉雜劇[2]」已經定型。長篇故事有利於把現實事件、真人真事的千絲萬縷搬上舞台，每每有更強的渲染力，可令觀眾深受感動。

可惜的是，一方面有些故事並非奠基於現實，反而把「長篇」作為刻意模仿的「形式」，因而欠缺合理的情節或人物的展現；另一方面，把「歌舞」凌駕「故事」的戲曲作品，也往往只滿足於牽強的故事情節。久而久之，習非成是，難怪有不少戲曲從業員、觀眾，甚至不了解戲曲的人士養成了一種偏見，以為戲曲故事可豁免於合理性這一點。

二○二○年底，在啟動編寫《紫釵記讀本》的期間，本書其中一位編者陳守仁適逢為香港中文大學的「文化管理」本科課程講授「香港神功粵劇與本土文化」一課。在介紹《紫釵記》故事時，刻意引導同學們思考以下幾個問題：

（一）人物的思想和行為是否合乎常理？

① 語出近代戲曲研究大師王國維（一八七七─一九二七）。

② 又名「南戲」、「戲文」、「溫州雜劇」。

（二）人物的關係是否合乎常理？

（三）情節的發展是否合乎常理？

（四）今天認為是合理或不合理的，是否也適用於故事發生的年代？

以下《紫釵記》的劇情簡介只是為了呈現故事的輪廓，由於略去不少細節，難免會令讀者產生一些關乎「合理」的疑問。這些疑問應該留待讀者細讀本書《紫釵記》的劇本時作出解答。以下的劇情簡介，是基於本書編者修訂後的《紫釵記》劇本，與唐滌生原作有不少細節上的分別。

第一場《墜釵燈影》

在大唐帝國的首都長安，位處大明宮③南面的勝業坊是高官貴冑聚居的區域，當中與宰相太尉府只相隔幾條街、位處曲巷裏的梁園，住着才貌雙全的歌女小玉和她的母親鄭氏。這晚適值元宵佳節，鄭氏追憶往事。她本是霍王的婢女，卻因出身寒微，十二年前在霍王死後被逐出王府，落戶到勝業坊霍王的別業④梁園。鄭氏與霍王所生的女兒「小玉」

③ 唐代皇帝起居和處理國事的宮殿。

④ 即「別墅」，是主要住宅之外的另一居處。

一向從母姓，今年十八歲，盼望能嫁得才郎，好待他日才郎顯貴，朝廷會恢復她的霍王舊姓並封她為郡主。

鄭氏取出當年霍王送給小玉將來出嫁時作上頭用的「紫玉釵」，交給侍婢浣紗，叫她為小玉插在頭上。之後，向來仰慕長安才子李十郎的小玉辭別母親，與浣紗到勝業坊街上賞燈。

這時街上來了三位秀才，都是剛剛應考，正等待放榜，趁元宵外出觀燈。李益、崔允明、韋夏卿三人情同手足，號稱「歲寒三友」。李益曾聽媒人婆鮑四娘說長安有位才貌雙全、不攀權貴的霍家小玉，並一向傾慕她的文才，所以十分渴望能在是夜邂逅佳人。

突然，在鳴鑼喝道聲中，當今權傾朝野、加封太尉的宰相盧杞與女兒盧燕貞在前呼後擁下走到街上。驀地，命運之力驅使狂風颳起，把燕貞的絳紗吹走，恰好撲到李益面上。李益見此，把絳紗交回燕貞，但婉拒說出姓名，隨即離開。豈料燕貞卻對這個不攀權貴的神秘儒生一見鍾情，囑父親打探他的身份。盧杞向在場的崔允明查問，得知剛才拾巾的秀才乃是李益，決定提拔他為新科狀元，並吩咐隨從傳語禮部，凡應試後獲選的考生先要拜謁宰相太尉府堂，方准註選⑤，希望藉此招贅李益為婿。

⑤ 唐朝科舉制度中，凡應試獲選的人，須在尚書省把姓名和履歷註在冊上，再經考詢才可獲授官職。詳見本書《紫釵記》劇本第一場「註釋」。

盧杞一行人離去後，小玉與婢女浣紗在歸家路上經過。剎那間，緣份之手把她頭上的紫釵扔到地上，這一次落在李益的跟前。李益為了支開浣紗，故意說紫釵有可能落在橫巷內。待浣紗前去尋釵後，李益遇上到來找尋紫釵的佳人。他懷疑這位身穿紫衣的美女便是霍家小玉，便乘機與她攀談。二人互道姓名後，驚覺對方正是自己的夢中人。

李益深感與小玉有緣，立即向她求婚。小玉則坦言自己本為霍王千金，但現已淪為一名歌妓，自覺配不起李益。李益答應將來會使小玉「妻憑夫貴」，小玉又推說需要侍奉母親，之後回頭嫣然一笑，步進家門。

在允明鼓勵下，李益推門而進，到梁園向小玉的母親提親。

第二場《花院盟香》

李益進到梁園，見鄭氏正在頌經念佛，便向她表明對小玉的愛意，並答應他日為小玉恢復霍王千金的尊銜。鄭氏亦為李益的真誠所動，准許二人當夜成婚。

小玉出來見李益，李益為她插上紫釵。小玉突然悲從中來，說害怕一天華落色衰，會

被拋棄。李益為表示自己並非薄倖郎，以紫釵刺指，滴血和墨，在綢緞的烏絲欄 ⑥ 上書寫盟心之句，矢誓與小玉「日夜相從，生死無悔……生則同衾，死則同穴」。情到濃時，二人共度春宵。

第三場《折柳渭橋》

李益高中狀元，卻在新婚翌日被派往涼州當河西節度使劉公濟的參軍。在啟程當天，浣紗陪同小玉來到西渭橋畔送行。原來，李益高中後，就與小玉成親，沒有即時到宰相府拜謝宰相太尉提攜大恩；盧杞盛怒之下，為求拆散李益和小玉，強把李益調派到塞外。

李益和小玉道盡情話，李益誓言對愛妻永不變心。河西節度使劉公濟屬下都押衙到來迎接新科狀元兼參軍李益，卻認得狀元妻子曾是勝業坊梁園的歌妓。小玉羞慚之際，允明挺身為她解圍。臨行時，李益說夏卿雖已當上「主簿」，但俸祿微薄，也許未能照顧考試落第的允明，並囑咐小玉對允明多加關照。

小玉感懷身世，囑咐李益他日在她年華老去時另娶名媛；李益一再重申對小玉之情至

⑥ 在綢緞上由黑線交織成的格子。詳見本書《紫釵記》劇本第一場「註釋」。

死不渝。夫妻之後含淚告別。

第四場《圓夢賣釵》

李益一去三年，音訊全無。小玉思郎心切，單思成病，經常求神拜佛，致令經濟陷入困境。浣紗慨嘆已經典賣小玉所有首飾，只餘下當年用作訂情信物和上頭的紫玉釵。小玉病情嚴重，卻拒絕對症下藥，只吩咐浣紗給她服用「當歸」，以取夫郎「當即歸來」的好意頭。

這天早上，小玉對浣紗説昨夜夢見一個黃衫大漢，送她一對花鞋；小玉認為「鞋」寓意「魚水重諧」，深信夫郎很快便會歸家。

她們經濟拮据的另一個原因，是小玉三年來一直依李益的囑託，不時援助落第及久病的允明。這時允明到訪，説宰相太尉爺請他到相府出席「招賢宴」，但他卻無錢置裝。小玉吩咐浣紗把僅存的金錢送給允明，以圓允明晉身之夢。

為了應付日後的生計，小玉忍痛吩咐浣紗取出紫玉釵，並叫她把玉工侯景先帶來，請他代為出賣。

第五場《吞釵拒婚》

三年來，盧杞指使劉公濟賬下的都押衙暗中監視李益，並沒收李益寄返家的所有書函。盧杞又收到都押衙派人送來一首李益寫的感恩詩，見可以利用當中「日日醉涼州，笙歌卒未休，怨恨朝廷、感恩知有地，不上望京樓」四句，要脅告發李益迷醉歌舞、縱情酗酒、疏忽職守、怨恨朝廷、存心作反，藉以逼他拋棄小玉而迎娶自己的女兒。當時，盧杞已下令調派李益回長安向宰相府報到，李益一旦到埗，將被羈留在相府，不准回家。為了要脅李益，盧杞也吩咐下屬把李益的母親接到相府居住。

盧杞為招李益為婿，邀請允明與夏卿到府為媒，但遭允明嚴詞拒絕。盧杞雖以重金及五品官位利誘，但允明依然不為所動。盧杞技窮，威脅向允明動武。允明回說欲把四個妹妹許配給宰相太尉四個女兒的夫婿，讓她們也感受一下被奪夫郎之痛。盧杞聞言，惱羞成怒，遂用白梃打死允明，更警告夏卿不能洩露半點風聲。

玉工侯景先向宰相太尉呈上紫玉釵，說物主願意用九百兩銀出賣。盧杞追問下，知道紫玉釵原來是小玉三年前新婚上頭之物，馬上決定買下。

盧杞教唆王哨兒，叫他的妻子稍後在李益到埗後，假扮鮑四娘的姐姐鮑三娘到來相府，把紫玉釵獻上，並訛稱小玉已經改嫁，才出賣紫玉釵。

李益到來，對允明的死及盧杞的奸計全不知情，惟對不許他回家感到大惑不解。此時，假冒的鮑三娘來到相府，假裝知悉燕貞將出閣，獻上紫玉釵一支，並訛稱小玉已於上月改嫁，因而把紫玉釵棄賣。盧杞責小玉無情，勸李益續娶他的女兒燕貞。李益自責，心如絞碎，欲吞釵自盡，被夏卿制止。

盧杞見奸計未能得逞，怒不可遏，揚言要誣告李益的詩句中有疏忽職守和叛國之意，準備向皇上稟奏。李益恐連累母親，忙哀求盧杞。盧杞以此脅逼李益答應與燕貞成婚，李益無奈就範，但請求把婚事延後舉行。盧杞命令李益此後居於相府，不能自由走動。

侯景先登堂領錢，盧杞借機對景先說李益是新姑爺。景先步出相府，把賣釵得來的九百兩銀交給小玉，並說宰相太尉女兒將嫁李益，紫玉釵乃宰相太尉送給女兒作上頭之用的禮物。小玉聞言，悲痛欲絕，想闖進相府質問李益，幸被浣紗拉住，帶返梁園。

夏卿懇求宰相太尉准許他與李益到慈恩寺賞花和拜謝禪師。盧杞命令軍校緊緊跟隨二人，並吩咐若有人提起「霍家小玉」，便把他亂棒打死。

第六場《花前遇俠》

一身豪傑裝扮的黃衫客來到慈恩寺，擬到西軒飲酒和賞花，法師告訴他西軒已被韋主

簿預定，用作宴請參軍李益。在黃衫客追問下，法師把李益拋棄小玉、入贅宰相太尉府之事相告。黃衫客為小玉感到憤憤不平，怒責李益薄倖。

小玉與浣紗客在路上遇上一位道姑和一位尼姑，被遊說藉求神問卜探問李益的歸期。浣紗知道她們的家財只餘變賣紫玉釵得來的九百両銀，但卻阻止不了小玉。道姑和尼姑為小玉占卜後，各取去她三百両銀。

小玉又到慈恩寺拜佛，再付三百両銀香油錢。浣紗見錢財盡散，不禁失聲哭了起來。黃衫客見狀，上前問個究竟。小玉本不欲提起傷心事，但記得昨夜曾夢見黃衣大漢，故向黃衫客細訴自己的身世，和與李益邂逅、結合、分離、音訊隔斷，以至她單思臥病、經濟拮据、被李益薄倖負情的經過。黃衫客聽罷，痛罵李益無情。他贈小玉一錠金，答應是夜將到訪梁園。

李益與夏卿到達慈恩寺的西軒，但礙於被盧杞的手下嚴密看守，不能暢所欲言。夏卿惟有以詩寄意，向李益透露小玉並未改嫁的真相。李益會意，夏卿欲進一步道出小玉近況，卻被王哨兒喝止。

這時黃衫客上前與李益攀談，並邀李益到他家飲酒。王哨兒與軍校阻止，均被黃衫客打退。李益與黃衫客素不相識，本想推辭，卻被黃衫客強拉而去。

第七場《劍合釵圓》

黃衫客把李益帶回勝業坊梁園，讓他與小玉團聚。臥病在牀的小玉見李益回來，感到恍如隔世。她怨恨李益一去三年音訊全無，更痛斥他另娶宰相太尉之女。李益遂把自己受宰相太尉要脅及欲吞釵拒婚之經過告知小玉，並拿出紫玉釵作證。

二人和好如初，小玉病情不藥而癒。但好景不常，王哨兒帶領軍校強搶李益回相府，王哨兒更奪去小玉頭上的紫玉釵。喝得半醉的黃衫客目睹李益被挾走，卻沒有加以阻止。

浣紗把黃衫客叫醒，懇求他主持公道。黃衫客告訴小玉既然李益沒有變心，小玉才是狀元妻，他日朝廷大有可能會恢復她霍王千金的身份並賜封郡主。他囑小玉戴鳳冠、披瑕帔，到宰相太尉府據理爭夫。說罷離去。

儘管母親力勸小玉切勿到相府自尋死路，但小玉已立定主意。

第八場《論理爭夫》

盧杞在府中逼李益與女兒燕貞即時拜堂成婚，李益不從，堅持不會拋棄病重的妻子，又推說因母親不在場，不能成婚。盧杞指李益三年前與小玉成婚時，也是未經父母之命，

故屬苟合。李益辯稱他與小玉是天賜的拾釵奇緣，義重情真。盧杞指李益欠他提攜之恩，須娶燕貞作償還。李益辯稱他會用功勳報答提攜恩典，並堅稱倘若小玉有不測，他寧願削髮出家也不會另娶。

盧杞無言以對，惟有再用題詩中疏忽職守和叛國的罪名要脅李益。李益百辭莫辯，在驚恐中暈倒。

在宰相太尉府門外，戴鳳冠、披瑕帔的小玉命浣紗代她報門。王哨兒入堂報訊，謂霍家小玉以「霍王女、狀元妻、李小玉」的身份請求拜見宰相太尉。盧杞明白朝廷有例，不可無故棒打穿蟒袍之人，故他打算先拒絕小玉進門，而虛動拜堂鼓樂以逼她闖席，到時便可借「闖席」罪名把她打死。

小玉聽見鼓樂，果然在正義和妒意驅使下闖上府堂。盧燕貞看到膽敢冒死前來爭夫的小玉，卻因為見小玉的大義凜然，被嚇得退回父親身邊。眾軍校在兩旁高舉白梃，卻被小玉的一股正氣所震懾。盧杞嘲笑小玉並非霍王女而只是歌妓，小玉並沒有退縮，叫李益證明她的身份。李益直認小玉是結髮妻子。小玉直斥宰相太尉恃勢弄權，盧杞惱羞成怒，要誣告李益瀆職和叛國。小玉聽此，不禁萬念俱灰。

這時盧杞聞得鳴鑼喝道，知道有權貴到訪。黃衫客到府，隨員捧着皇上聖旨，盧杞連忙出迎。黃衫客的真正身份原來是四王爺，他指斥宰相太尉壓逼李益拋棄妻子，要脅他娶

自己的女兒，又把允明打死。盧杞欲言狡辯，但夏卿挺身指證。四王爺更直認小玉是他的族妹，遂宣讀聖旨，說朝廷革除盧杞宰相太尉官職、恩准小玉恢復霍王千金的身份，重新賜「李」姓，並賜李益和小玉成婚。

四王爺秉公行事，罷免了盧杞的官職，更親自為媒，讓李益與小玉再拜花燭，重續紫釵緣，全劇終結。

第三章　粵劇板腔音樂概說

粵劇音樂研究先驅陳卓瑩（一九〇八—一九八〇）的《粵曲寫唱常識》（一九五二）和《粵曲寫唱常識（續集）》（一九五三）[1] 把粵劇音樂分為（一）歌謠、（二）唸白、（三）梆子、（四）二黃、（五）西皮、（六）亂彈、（七）雜曲、（八）小曲，和（九）牌子，以突顯它們各自獨特的來源和結構特性，是為廣義粵劇音樂的「九大體系」。

今天，考慮到構成一些唱腔音樂體系的相同元素，並在化繁為簡的前提下，可以把上述九個體系整合為：

（一）唸白（也稱「念白」、「說白」）體系，以涵蓋白欖、詩白、口白、口鼓、引白、韻白、英雄白、鑼鼓白、叫頭、浪裏白和托白，共十一種形式；

（二）板腔（或稱「梆黃」，即梆子、二黃 [2] 的簡稱）體系，以涵蓋所有「依字行腔」的梆子、二黃類板式和「二黃四平」（俗稱「西皮」）[3]；

（三）說唱（或稱「歌謠」）體系，以涵蓋南音、木魚、龍舟、板眼、粵謳和鹹水歌，共

① 這套書曾經多次再版和修訂，詳見本書「參考資料」。本書主要使用定名為《粵曲寫作與唱法研究》（上、下冊合訂本）的香港版。

② 由於梆子、二黃的調弦分別是「士工」和「合尺」，故梆子也稱士工，使用的調式也稱士工；同樣，二黃也稱合尺。

③ 雖然在一定程度上，「二黃四平」是接近「按譜填詞」，但仍保留了一般板腔曲式的結構特點。

六個曲種；

（四）曲牌體系，以涵蓋所有「先曲後詞」或「按譜填詞」的小曲④、牌子和大調（包括俗稱「亂彈」的《戀檀郎》）；和

（五）雜曲體系，以涵蓋難以分類，並一般不會在粵劇或粵曲之外給器樂演奏⑤的唱腔材料，包括「哭相思」各種如「梆子慢板板面」和「南音長序」等「板面」，如「老鼠尾」等長過序，和其他不同長度的過序。

五大體系中，鑒於「雜曲」不常使用，而說白有別於唱腔，故粵劇常用的唱腔便是板腔、說唱和曲牌三大體系。

傳統粵劇唱腔分板腔、曲牌兩大體系，至二十世紀初才加入說唱體系。板腔是構成每齣粵劇的主要音樂成分，更被認同為粵劇音樂的核心元素。以下〔表三〕至〔表五〕載列了傳統粵劇常用的五十一種板腔曲式的名稱、分類和句式基本結構⑥。

④ 以創作的過程而言，有少量「小曲」原先是由寫詞人先作曲詞，再交作曲者譜曲（即「作曲」）的。

⑤ 見《粵曲寫作與唱法研究》（合訂本下冊），頁六。

⑥ 根據陳守仁：《粵曲的學和唱：王粵生粵曲教程》（增訂第四版），（香港：商務印書館（香港）有限公司，二〇二〇），頁二三九—二四五所載，但把「二黃七字句流水板」修訂為「二黃普通句流水板」以涵蓋七字句、八字句、十字句和彈性字數的句子。

調式	叮板	板腔曲式	句式：字數、頓數
梆子（士工）	散板	一　梆子七字句首板	2＋2＋3 ⑦
		二　梆子十字句首板	3＋3＋4
		三　梆子四字句倒板	2＋2
		四　梆子七字句倒板	2＋2＋3
		五　梆子七字句煞板 ⑧	2＋2＋3
		六　梆子十字句煞板	3＋3＋4
		七　梆子偶句滾花	4＋4，；5＋5，；6＋6，；
		八　梆子七字句滾花	7＋7 ⑨
		九　梆子十字句滾花	4＋3
		十　梆子長句滾花	起式(3＋3)＋ 正文(7＋7…)＋ 煞尾(4＋3)
		十一　梆子沉腔滾花	3＋4，；3＋5，；3＋6，；3＋7…

調式	叮板	板腔曲式	句式：字數、頓數
梆子（士工）	中板（一板一叮）	十二 梆子快中板⑩	4＋3
		十三 梆子七字清爽中板	4＋3
		十四 梆子十字清爽中板	7＋3
		十五 梆子七字句慢中板⑪	4＋3
		十六 梆子十字句慢中板	3＋3＋2
		十七 梆子三腳凳	5＋5
		十八 梆子有序中板	5＋5
		十九 梆子芙蓉中板⑫	2＋2＋3
	慢板（一板三叮）	二十 梆子減字芙蓉	5＋5；4＋4
		二十一 梆子慢板⑬	3＋3＋2＋2； 3＋3＋4＋2＋2⑭

⑦ 〔2＋2＋3〕意指每句由「三頓」構成，除「孭仔字」外，各有兩個、兩個和三個字。「梆子首板」亦有「合調」，但屬唱法，並不算是獨立的板腔曲式。

⑧ 〔梆子煞板〕亦有「合調」，但屬唱法，並不算是獨立的板腔曲式。

⑨ 〔梆子偶句滾花〕的句式可以是4＋4、5＋5、6＋6或7＋7，但仍被視為同一種板式。

⑩ 〔梆子中板〕、「梆子七字清爽中板」和「梆子十字清爽中板」雖稱「中板」，但由於速度較快，常呈現「有板無叮」，即「流水板」的效果。

⑪ 〔梆子中板〕有「合調」，並不算是獨立的板腔曲式。

⑫ 屬於「梆子芙蓉中板」類的，還有「鹹水芙蓉」、「碎芙蓉」、「十殿芙蓉」、「花鼓芙蓉」，均不常用；見《粵曲寫作與唱法研究》（合訂本下冊），頁一六四－一七〇。

⑬ 〔梆子慢板〕亦有「合調」，但屬唱法，並不算是獨立的板腔曲式。「梆子慢板」俗稱「慢板」。

⑭ 第二頓後的四個字屬「加頓」，也稱「活動頓」、「活動句」；「加頓」也常用於「梆子合調慢板」、「二黃十字句慢板」、「乙反二黃十字句慢板」和「反線二黃十字句慢板」。「加頓」不計算為「正字」。

〔表三〕（續）

調式	叮板		板腔曲式	句式：字數、頓數
二黃（合尺）	散板		一 二黃七字句首板	2＋2＋3
			二 二黃十字句首板	3＋3＋4
			三 二黃四字句倒板	2＋2
			四 二黃七字句倒板	2＋2＋3
			五 二黃滾花	4＋4
			六 二黃嘆板	4＋4
	流水板		七 二黃普通句流水板⑮	4＋3、4＋4、3＋3＋4
			八 二黃長句流水板⑯	起式（3＋3）＋ 正文（7＋7…）＋ 煞尾（4＋3）

⑮《粵劇唱腔音樂概論》指出，「二流」分七字句、八字句、十字句和長句四種句式，見廣東省戲劇研究室編：《粵劇唱腔音樂概論》，（北京：人民音樂出版社，一九八四），頁一三五。本表的分類採用蘇惠良等著的《粵劇板腔》（廣州：羊城晚報出版社，二○一四）的說法，以八字句、十字句都是七字句的變體，而不屬獨立板式，統稱「二黃普通句流水板」，使它與「二黃長句流水板」相對。

⑯《粵劇板腔》指出「二流」之外，亦有「乙反二流」和「乙反快二流」，見蘇惠良、黃錦洲、潘邦榛著：《粵劇板腔》，（廣州：羊城晚報出版社，二○一四），頁一五一─一五七及一六一─一六二；兩種均非傳統板式。

調式	叮板	板腔曲式	句式：字數、頓數
二黃（合尺）	慢板（一板三叮）	九　二黃八字句慢板⑰	4＋2＋2
		十　二黃十字句慢板	3＋3＋2＋2；3＋3＋4＋2＋2
		十一　二黃長句慢板	起式（3＋3）＋正文（4＋3…）＋煞尾（4＋2＋2）
		十二　二黃四平十字句慢板⑱	3＋3＋2＋2
		十三　二黃煞板	3＋3＋2＋2
乙反	散板	一　乙反偶句滾花	4＋4；5＋5；6＋6；7＋7
		二　乙反七字句滾花	4＋3
		三　乙反十字句滾花	3＋3＋4；3＋3＋7（變體）
		四　乙反長句滾花	起式（3＋3）＋正文（7＋7…）＋煞尾（4＋3）

⑰　「二黃八字句慢板」有連「唱序」的句式，稱「連序」，是在每句第八個字後的三叮裏，加添「依字行腔」的五個或更多字數。

⑱　俗稱「西皮慢板」。

調式	叮板	板腔曲式	句式：字數、頓數
乙反	中板（一板一叮）	五　乙反七字清爽中板	4＋3
		六　乙反十字清爽中板	7＋3
		七　乙反七字句慢中板	4＋3
		八　乙反十字句慢中板	3＋3＋2＋2
	慢板（一板三叮）	九　乙反二黃八字句慢板	4＋2＋2
		十　乙反二黃十字句慢板	3＋3＋2＋2；3＋3＋4＋2＋2
		十一　乙反二黃長句慢板	起式（3＋3）＋正文（4＋3＋3…）＋煞尾（4＋2＋2）
		十二　乙反二黃八字句滴珠慢板	4＋2＋2
		十三　乙反二黃四平十字句慢板⑲	3＋3＋3＋2＋2

⑲　俗稱「乙反西皮慢板」。

調式	叮板	板腔曲式	句式：字數、頓數
反線	散板	一 反線梆子七字句滾花	4＋3
	中板（一板一叮）	二 反線梆子偶句滾花	4＋4；5＋5；6＋6；7＋7
		三 反線梆子十字句慢中板⑳	3＋3＋2＋2
	慢板（一板三叮）	四 反線二黃十字句慢板㉑	3＋3＋2＋2； 3＋3＋4＋2＋2
總數		五十一種	

⑳ 簡稱「反線中板」。

㉑ 簡稱「反線二黃慢板」、「反線慢板」。

〔表四〕粵劇常用板腔曲式（以叮板結構分類）

散板	流水板㉒	中板	慢板
梆子七字句首板	梆子快中板	梆子七字句慢中板	梆子慢板
梆子十字句首板	梆子七字句清爽中板	梆子十字句慢中板	二黃八字句慢板
梆子四字句倒板	梆子十字句清爽中板	梆子三腳凳	二黃十字句慢板
梆子七字句倒板	二黃普通句流水板	梆子有序中板	二黃長句慢板
梆子七字句煞板	二黃長句流水板	梆子芙蓉中板	二黃煞板
梆子十字句煞板		梆子減字芙蓉	二黃四平十字句慢板
梆子偶句滾花	乙反七字句清中板	乙反七字句慢中板	乙反八字句慢板
梆子十字句滾花	乙反十字句清中板	乙反十字句慢中板	乙反十字句慢板
梆子七字句滾花		反線十字句慢中板	乙反長句慢板
梆子長句滾花			乙反滴珠慢板
梆子沉腔滾花			乙反二黃四平慢板
二黃七字句首板			反線十字句二黃慢板
二黃十字句首板			
二黃四字句倒板			
二黃七字句倒板			
二黃滾花			

㉒ 包括「有板無叮」的快速度「中板」類曲式。

	散板	流水板㉒	中板	慢板
二黃嘆板	■			
乙反偶句滾花	■			
乙反七字句滾花	■			
乙反十字句滾花	■			
乙反長句滾花	■	■	■	■
反線梆子七字句滾花	■	■	■	■
反線梆子偶句滾花	■	■	■	■

（有＊者為當代香港粵劇、粵曲普遍使用的三十一種）

一　梆子七字句首板
二　梆子十字句首板
三　梆子四字句倒板
四　梆子七字句倒板
五　梆子七字句煞板
六　梆子十字句煞板
七　梆子偶句滾花＊
八　梆子七字句滾花＊
九　梆子十字句滾花＊
十　梆子長句滾花＊
十一　梆子沉腔滾花＊
十二　梆子快中板＊
十三　梆子七字清爽中板＊
十四　梆子七字清爽中板＊
十五　梆子七字句慢中板＊
十六　梆子十字句慢中板＊
十七　梆子三腳凳
十八　梆子有序中板

十九　梆子芙蓉中板
二十　梆子減字芙蓉＊
二十一　梆子慢板＊
二十二　二黃七字句首板
二十三　二黃十字句首板
二十四　二黃四字句倒板
二十五　二黃七字句倒板
二十六　二黃滾花＊
二十七　二黃嘆板＊
（亦稱「梆子嘆板」）
二十八　二黃普通句流水板＊
二十九　二黃長句流水板＊
三十　二黃八字句慢板＊
三十一　二黃十字句慢板＊
三十二　二黃長句慢板＊
三十三　二黃四平十字句慢板＊
（俗稱「西皮慢板」、「西皮」）
三十四　二黃煞板

板腔曲式的結構規格

一般而言,「板」指速度及節奏,「腔」指旋律。板腔體沒有固定的旋律,唱者可按唱詞的聲調高低、個人嗓音條件和當時情緒,自行創作唱腔旋律,即所謂「依字行腔」的演出習慣,但其創作必須符合各板式在六種結構元素上的規格,包括:

(一)叮板(即「板路」):屬散板、「一板一叮」、「一板三叮」或流水板;

(二)句式(即「句格」),指字數:每句分若干頓,各有一定字數;

(三)字位:每個字落在特定叮、板的位置;

(四)線:定弦、調弦、調式;

(五)結音(即「落音」、「收音」):每頓的結束音、每句的結束音;和

(六)聲韻:每頓唱詞結尾的平仄、每句唱詞結尾的平仄和押韻。

上述六種結構元素中,首三項屬於「板」的範疇,其餘三項屬「腔」的範疇。六種結構元素外,每種板式又有各自的鑼鼓引子、旋律引子和過序,雖然增加了各種板式的鮮明性,但與唱腔沒有直接或必然的關係。

粵劇的定義和起源同樣難以界定,但相信約在十六世紀中葉,廣州府一帶演出的戲班所唱的是曲牌體的弋陽腔、崑腔和湘劇「高腔」。廣東省內的本地班最早在一七五〇年代

形成，至一八五〇年代已呈現多種廣東特色，包括用方言、西方樂器和到海外演出[23]；相信這時期所唱的是曲牌和沿自「秦腔」的梆子腔。

由於使用「士工」調式的「梆子」是粵劇雛形期的板腔，故梆子是一般粵劇劇目的「預設」(default) 板腔類別，而「士工」調式便成為粵劇的「預設」調式。「士工」調式主要用「合、士、上、尺、工」五個音，屬五聲音階，以上＝C，「上、合」為主音，擅於表達由一般中性至歡喜和憤怒的情緒。

使用「合尺」調式的「二黃」來自徽班，一八六〇年代被本地班吸收後，便一直與「梆子」成為粵劇板腔的兩大類別，是以「板腔」又名「梆黃」[24]。「合尺」調式屬於七聲音階，但仍偏重「合、士、上、尺、工」，而只在過渡或悲傷唱段裏用上「乙」和「反」，以上＝C，「上、尺」為主音。一般而言，二黃比梆子更常用於刻劃憂傷的情緒，尤其是慢速度的「嘆板」、「二黃慢板」和「二黃滾花」。

㉓ 參閱程美寶：〈淺談粵劇起源與形成的研究議題和方法〉，載崔瑞駒、曾石龍編：《粵劇何時有——粵劇起源與形成學術研討會論文集》，(香港：中國評論學術出版社，二〇〇八)，頁一二五—一二八。

㉔ 參閱莫汝城：《粵劇聲腔的源流和變革》，(廣州：廣州市文藝創作研究所粵劇研究中心，一九八七) 和陳守仁：《粵曲的學和唱：王粵生粵曲教程》(增訂第四版)，(香港：商務印書館 (香港) 有限公司，二〇二〇)，頁二三一。

自一九三〇年代至今，由於名伶和名唱家競相設計「新腔」，「士工」與「合尺」的分工已逐漸消失，兩者同被用作表達由一般中性至歡喜和憤怒的戲劇效果，刻劃悲傷情緒的任務則交給「乙反」和「反線」兩種調式。

嚴格而言，「乙反類」和「反線類」的板腔曲式原本並沒有獨特的結構，例如「反線二黃慢板」是奠基於「十字句二黃慢板」的結構元素來配合反線的調門（上＝G），但最後發展出獨特的長腔、長過序、結頓音、結句音。同樣，「反線中板」和「乙反中板」均奠基於「十字句梆子中板」，而「乙反二黃慢板」亦是奠基於「十字句二黃慢板」。

板腔的唱法

在發聲方面，多種不同板腔曲式均可以根據劇中人的性別、性格和情緒用平喉、子喉或大喉演唱；也可按劇情的鬆緊、情緒的起跌唱成快、爽或慢速，而平、子、大喉的唱法必須各自遵守每頓和句的結音。然而，發聲或速度並不影響板腔曲式主要元素的結構。舉例說，「子喉慢速梆子七字句滾花」、「平喉慢速梆子七字句滾花」、「大喉快速梆子七字句滾花」、「平喉快速梆子七字句滾花」、「子喉快速梆子七字句滾花」等，均屬同一種板腔曲式的不同唱法。

基於以上的考慮，本書並不把「梆子快慢板」、「二黃快慢板」、「二黃快流水板」等視為獨立的板腔曲式，而是分別歸併到「梆子慢板」、「二黃慢板」、「二黃普通句流水板」裏的快速唱法。

除了平喉、子喉和大喉之外，粵劇和粵曲還有介乎「男性」與「女性」的發聲法。「子母喉」是指演員使用「本嗓」（「真聲」）與「小嗓」（「假聲」）之間的圓滑過渡。傳統劇目中使用「子母喉」的包括生角，尤其是扮演年輕男子的「小生」；和旦角，不論是女旦（坤旦）或男旦（乾旦）扮演的「青衣」及「老旦」。一九三〇年代著名旦角演員上海妹（一九〇九—一九五四），據說便每每使用「子母喉」的唱法來營造女子的楚楚可憐。與其他腔喉一樣，子母喉也不影響板腔曲式的主要結構元素㉕。

具有強烈女性傾向的男性人物並不是當代的新事物，傳統戲曲故事中的賈寶玉便是經典例子。粵劇和粵曲中的「合調」是專職刻劃「情困」、「病態」、「姐姐型」或「女兒態」的男性人物，如《紅樓夢》中的賈寶玉、《玉梨魂》中的何夢霞等。

在梆子類板腔曲式中，平喉和子喉的行腔（也俗稱「唱法」）和結頓音、結句音都是嚴格有別的。平喉的行腔、結頓和結句方式代表男性的剛強；子喉的行腔、結頓和結句方式

㉕ 參閱邱桂瑩主編：《粵曲欣賞手冊（第一冊）》，（南寧：廣西南寧地區青年粵劇團，一九九二）頁一〇八。

則代表女性的嬌柔。遇到女兒態的男性人物，需要結合平、子喉的行腔和結頓方式，才能突顯演員的情感。經典的「梆子合調慢板」唱段，見於何非凡主唱的《寶玉怨婚》。梆子「倒板」、「慢板」和「中板」都有「合調」的唱法，是在「平喉發聲」和「平喉結句音」的基礎上，在若干地方採納、模仿了子喉的行腔和結頓音。當然，這種不影響板式結構的特殊唱法，也不被視為獨立的板腔曲式。例如，「梆子合調慢板」是屬於「梆子慢板」，而非獨立板式。

第四章 《紫釵記》的説白和唱腔音樂結構

此劇的唸白與唱腔架構。

以下〔表六〕至〔表十三〕列出《紫釵記》第一至八場的說白與唱腔音樂分類，以顯示

〔表六〕第一場《墜釵燈影》

起幕	說白	板腔	曲牌	說唱
	小玉：口白—一句	小玉：梆子滾花—下句 上句		
	浣紗：口白—一句	浣紗：梆子滾花—下句 上句		
	鄭氏：詩白—四句 托白—四句		牌子—上句	
	鄭氏：口鼓—上句			
	小玉：口鼓—下句			

説白	板腔	曲牌	説唱
鄭氏：口白—一句 小玉：口鼓—下句 浣紗：口鼓—上句 鄭氏：口白—一句	浣紗：梆子滾花—下句 上句 小玉：梆子滾花—下句 上句①		
鄭氏：口白—一句 浣紗：口白—一句	李益：長句二流—半句上句 夏卿：長句二流—半句下句 允明：長句二流—半句上句 李益：長句二流—半句下句 李益：二黃滾花—半句下句 二黃滾花—上句		
李益：口白—一句 允明：口白—一句 托白—一句			

① 這個唱段與下個唱段之間少了一個「下句」，見本書《紫釵記》劇本第一場「校訂註釋」。詳見第五章的分析。

說白	板腔	曲牌	說唱
李益：口白—一句	允明：梆子滾花—下句　上句		
	夏卿：梆子滾花—下句　上句		
夏卿：口白—一句 允明：口白—一句 軍校：口白—一句	盧杞：梆子快中板—下句　上句　下句 梆子滾花—上句		
盧杞：口白—一句 李益：口鼓—上句 燕貞：口鼓—下句 李益：口鼓—上句 燕貞：口白—下句 盧杞：口鼓—一句			

説白	板腔	曲牌	説唱
盧杞：口白—一句			
允明：口鼓—下句			
李益：口鼓—上句			
盧杞：口白—一句			
允明：口白—一句			
燕貞：口白—一句			
盧杞：口白—一句			
哨兒：口白—一句			
盧杞：口鼓—下句			
燕貞：口鼓—上句			
盧杞：口白—一句			
	盧杞：梆子滾花—下句　上句		
盧杞：口白—一句			
			允明：乙反木魚—八句
盧杞：口白—一句			
李益：口鼓—下句			
允明：口鼓—上句			
李益：托白—下句			
允明：托白—一句			
李益：托白—一句			

〔表六〕（續）

說白	板腔	曲牌	說唱
允明：口白—句 夏卿：口白—句 浣紗：口白—句 李益：口白—句 浣紗：口白—句 李益：口白—句 浣紗：口白—句 李益：口白—句 小玉：口白—句 李益：口白—句	李益：梆子滾花—下句 上句		
李益：口白—句 浣紗：口白—句 小玉：口白—句	小玉：梆子滾花—下句 上句	李益：《漁村夕照》 小玉：接唱 李益：接唱 小玉：接唱	

説白	板腔	曲牌	説唱
浣紗：托白—一句	李益：梆子中板—下句		
小玉：托白—一句	梆子滾花—上句		
浣紗：托白—一句	梆子中板—下句		
李益：托白—一句	小玉：梆子滾花—上句		
浣紗：托白—一句	梆子中板—下句		
小玉：托白—一句	梆子滾花—上句		
浣紗：托白—一句			
浣紗：口白—一句	梆子滾花—上句		
小玉：口白—一句			
浣紗：口白—一句			
李益：口白—一句			
李益：口白—一句		小玉：《小桃紅》	
小玉：浪白—一句			

說白	板腔	曲牌	說唱
李益：口白一句 允明：口鼓上句 李益：口鼓下句 允明：口鼓上句 李益：口鼓下句 允明：口白一句		李益：接唱 小玉：接唱 李益：接唱 小玉：接唱 李益：接唱 小玉：接唱 李益：接唱 小玉：接唱	
李益：口白一句 允明：口白一句	允明：梆子長花一下句		
允明：口白一句 李益：詩白一句 允明：口白一句 李益：口白一句 允明：口白一句			

落幕

〔表七〕第二場《花院盟香》

説白	板腔	曲牌	説唱
起幕			
	李益：梆子慢板—下句 上句	牌子—上句	
李益：托白—句			
鄭氏：口鼓—下句			
李益：口鼓—上句			
鄭氏：口鼓—下句		鄭氏：二黃慢板合字序②	
李益：托白—句			
鄭氏：托白—句			
李益：托白—句			
鄭氏：托白—句			
李益：托白—句		小玉：接唱二黃慢板合字序	
鄭氏：托白—句			
鄭氏：浪裏白—一句			

② 嚴格而言，這段板面雖然被用作小曲般填詞演唱，但仍屬雜曲體系。

說白	板腔	曲牌	說唱
鄭氏：口白—一句			
	鄭氏：梆子滾花—下句　上句		
小玉：口白—一句			
李益：口白—一句			李益：乙反木魚—四句
			小玉：乙反木魚—四句
小玉：托白—一句			
李益：托白—一句			
小玉：托白—一句			
浣紗：托白—一句			
李益：口白—一句			
小玉：口白—一句			
李益：詩白—四句		李益：《紅燭淚》 小玉：接唱 李益：接唱	
李益：口白—一句			
小玉：口白—一句			

説白	板腔	曲牌	説唱
李益：口白一句 李益：口白一句 浣紗：口白一句	小玉：梆子滾花一下句 上句		
	李益：梆子滾花一下句		

落幕

說白	板腔	曲牌	說唱
起幕			
浣紗：托白—一句	小玉：梆子滾花—下句 上句	牌子—上句	
李益：托白—一句 允明：托白—一句	李益：二黃普通句 流水板③—下句 上句		
允明：韻白—八句	李益：梆子滾花—下句 上句		

③ 原文作「揚州二流」，但名伶阮兆輝指出，這介口應寫作「新腔二流」；詳見本書《紫釵記》劇本第三場「校訂註釋」。

説白	板腔	曲牌	説唱
浣紗：口白—一句 小玉：口白—一句 李益：口白—一句 允明：口白—一句 小玉：口鼓—下句 李益：口鼓—上句 小玉：口鼓—下句 浣紗：口鼓—下句 隨從：口白—一句 李益：口鼓—上句 小玉：口鼓—上句 李益：口鼓—下句 小玉：口白—一句			
小玉：口白—一句			小玉：流水南音—六句 李益：接唱—四句 小玉：接唱—一句 李益：接唱—一句 小玉：接唱—一句 李益：慢板南音—一句

說白	板腔	曲牌	說唱
李益：托白—一句 李益：口白—一句			
	小玉：梆子滾花—下句 上句	小玉：唱《斷橋》 李益：接唱 小玉：接唱 李益：接唱 小玉：接唱 李益：接唱	
夏卿：口鼓—下句 李益：口鼓—下句 李益：托白—一句 李益：口鼓—上句 允明：口白—一句 夏卿：口白—一句 小玉：口白—一句 押衙：口鼓—上句 允明：口鼓—下句 押衙：口白—一句 允明：口白—一句 李益：托白—一句 允明：口白—一句 夏卿：口白—一句			

説白	板腔	曲牌	説唱
押衙：口白—句 李益：口白—句 小玉：口白—句 李益：口白—句	李益：梆子快中板—下句 上句		
允明：口白—句 小玉：口白—句 李益：口白—句	浣紗：梆子滾花—下句		

落幕

	說白	板腔	曲牌	說唱
起幕	浣紗：詩白一兩句 托白一句	浣紗：二黃長句慢板—下句 二黃八字慢板—上句	牌子—上句	
	浣紗：口白—一句 小玉：口白—一句 浣紗：口白—一句 小玉：口鼓—上句 浣紗：口鼓—上句 小玉：口鼓—下句 浣紗：口鼓—下句 小玉：口鼓—上句 浣紗：口鼓—上句 小玉：口白—下句 浣紗：口白—兩句 允明：詩白—兩句 小玉：口鼓—上句			

落幕

説白	板腔	曲牌	説唱
允明：口鼓—下句 小玉：口白—一句 允明：口鼓—下句 小玉：口鼓—上句 允明：口鼓—下句	允明：梆子滾花—下句 上句		
浣紗：口白—一句 小玉：口白—一句 允明：口白—一句	小玉：梆子滾花—下句 上句		
景先：口白—一句 小玉：口鼓—上句 景先：口鼓—下句 小玉：口白—一句 浣紗：口白—一句 小玉：口白—一句 浣紗：口白—兩句	小玉：梆子滾花—下句		

起幕	説白	板腔	曲牌	説唱
	盧杞：口白—三句	盧杞：梆子滾花—下句上句 允明：梆子滾花—下句上句 夏卿：梆子滾花—下句上句	牌子—上句	
	夏卿：口白—一句 允明、夏卿：口白—一句 盧杞：口白—一句 允明、夏卿：口白—一句 盧杞：口鼓—上句 盧杞：口鼓—上句 允明：口鼓—下句 盧杞：口鼓—上句 允明：口鼓—下句 允明：口白—一句	盧杞：梆子滾花—下句半句		

説白	板腔	曲牌	説唱
允明：口白一句	盧杞：梆子滾花—下句半句／上句		
夏卿：口白一句	夏卿：梆子滾花—下句／上句		
允明：口鼓—下句 盧杞：口白—上句 允明：口鼓—上句 盧杞：口白—一句 允明：口白—一句 盧杞：口白—一句 允明：口白—一句 盧杞：口白—一句 允明：口白—一句			
夏卿：口白—一句	盧杞：梆子快中板—下句／上句		
夏卿：口白—一句	允明：梆子滾花—下句／上句		
盧杞：口白—一句 夏卿：口白—句 盧杞：口白—句			

説白	板腔	曲牌	説唱
景先：口白—一句			
盧杞：口白—一句			
哨兒：口白—一句			
盧杞：口白—一句			
景先：口鼓—下句			
盧杞：口鼓—上句			
景先：口鼓—下句			
盧杞：口鼓—上句			
盧杞：口白—一句			
景先：口白—一句			
盧杞：口白—一句			
哨兒：口白—一句			
盧杞：口白—一句			
盧杞：口白—一句	李益：梆子七字清—下句 上句 下句 梆子滾花—上句		
景先：口白—兩句			
盧杞：口白—一句			
哨兒：口白—一句			
盧杞：口白—一句			

説白	板腔	曲牌	説唱
卢杞：口白—一句			
李益：口白—一句			
卢杞：口白—一句			
李益：口鼓—上句			
卢杞：口鼓—下句			
李益：口白—一句			
卢杞：口白—一句			
李益：口白—一句			
三娘：口白—一句			
卢杞：口白—一句			
三娘：口白—一句			
卢杞：口白—一句			
李益：口白—一句			
夏卿：口鼓—下句			
李益：口鼓—上句	李益：梆子長花—下句 梆子滚花—上句		
卢杞：口白—一句			
李益：口白—一句			
卢杞：口白—一句			

説白	板腔	曲牌	説唱
李益：口白—一句			
三娘：口白—一句			
李益：口白—一句			
三娘：口白—一句			
李益：口白—一句			
三娘：口鼓—下句			
李益：口鼓—上句			
李益：口白—一句			
李益：口白—一句			
盧杞：口白—一句			
三娘：口白—一句			
	李益：反線中板—下句		
	梆子七字清—上句下句上句下句上句下句上句下句		
	梆子滾花—上句		

説白	板腔	曲牌	説唱
李益：口鼓—下句			
李益：口白—一句			
盧杞：口白—一句			
盧杞：口鼓—上句			
李益：口鼓—下句			
	盧杞：梆子滾花—下句 上句		
			夏卿：乙反木魚—八句
李益：詩白—兩句			
		李益：《戀檀郎》	
盧杞：口白—一句			
李益：口白—一句			
夏卿：口白—一句			
盧杞：口鼓—上句			
李益：口鼓—下句			
盧杞：口鼓—上句			
李益：口鼓—下句			
夏卿：口白—一句			
	李益：梆子滾花—下句 上句		

説白	板腔	曲牌	説唱
盧杞：口鼓—上句 李益：口鼓—下句 盧杞：口白—兩句 景先：口白—一句			
景先：口白—一句 浣紗：口白—一句 小玉：口白—一句 景先：口鼓—下句 小玉：口鼓—上句 景先：口鼓—下句 小玉：口鼓—上句 景先：口白—一句 浣紗：口白—一句 小玉：口白—一句 景先：口白—一句	小玉：梆子滾花—下句 上句		
浣紗：口白—一句 小玉：口白—一句 浣紗：口白—兩句			

説白	板腔	曲牌	説唱
李益：口白一句			
夏卿：口鼓上句			
盧杞：口鼓下句			
李益：口鼓上句			
夏卿：口鼓下句			
盧杞：口白一句	李益：梆子滾花一下句		
哨兒：口白一句			
盧杞：口白一句			
盧杞：口白一句			
軍校：口白一句			

落幕

盧杞：口白一句

〔表十一〕第六場《花前遇俠》

起幕	說白	板腔	曲牌	說唱
	法師：詩白—四句 　　　口白—一句	黃衫客：梆子大花—下句 上句	牌子—上句	
	黃衫客：口白—一句			
	法師：口白—一句			
	黃衫客：口白—一句			
	法師：口白—一句			
	黃衫客：口白—一句			
	法師：口鼓—上句			
	黃衫客：口白—一句			
	法師：口鼓—下句			
	黃衫客：口白—兩句	黃衫客：梆子滾花—下句 上句		
	黃衫客：口白—一句			
	黃衫客：口白—一句			
	胡雛：口白—一句			

説白	板腔	曲牌	説唱
浣紗：口白—句 尼姑：口白—句 道姑：口白—句 尼姑：口白—句 道姑：口白—句 浣紗：口白—句			
小玉：口白—句 尼姑：口鼓—下句 道姑：口鼓—上句 小玉：口白—句 道姑、尼姑：口白—句 浣紗：口白—句	小玉：梆子滾花—下句 上句		
	小玉：梆子滾花—下句 上句		
	浣紗：梆子滾花—下句 上句		

說白	板腔	曲牌	說唱
托白：口白—一句			
小玉：口白—一句			
道姑：口白—一句			
尼姑：口白—一句			
小玉：口白—一句			
小玉：口白—一句			
浣紗：口白—一句			
小玉：托白—一句			
浣紗：托白—一句			
小玉：托白—一句			
浣紗：托白—一句			
法師：托白—一句			
小玉：托白—兩句			
法師：托白—一句			
小玉：托白—一句			
浣紗：托白—一句			
黃衫客：托白—一句			
浣紗：托白—一句			
黃衫客：口鼓—上句			
小玉：口鼓—下句			
黃衫客：口白—一句			
浣紗：口白—一句			
黃衫客：口白—一句			黃衫客：乙反木魚—八句

説白	板腔	曲牌	説唱
黃衫客：托白一句		小玉：《寡婦彈情》中段	
小玉：托白三句 黃衫客：托白一句		小玉：續唱《寡婦彈情》	
小玉：浪裏白一句 黃衫客：浪裏白一句		小玉：續唱《寡婦彈情》	
黃衫客：浪裏白一句		小玉：續唱《寡婦彈情》	
黃衫客：浪裏白一句		小玉：續唱《寡婦彈情》	
黃衫客：浪裏白一句		小玉：續唱《寡婦彈情》	
黃衫客：浪裏白一句		小玉：續唱《寡婦彈情》	

〔表十一〕（續）

說白	板腔	曲牌	說唱
黃衫客：浪裏白──一句		小玉：續唱《寡婦彈情》	
黃衫客：浪裏白──一句		小玉：續唱《寡婦彈情》	
黃衫客：浪裏白──一句		小玉：續唱《寡婦彈情》	
黃衫客：浪裏白──一句		小玉：續唱《寡婦彈情》	
小玉：浪裏白──一句 黃衫客：浪裏白──一句 小玉：浪裏白──一句		小玉：續唱《寡婦彈情》	
黃衫客：口白──一句			

説白	板腔	曲牌	説唱
小玉：口白—句	黃衫客：梆子長花—下句 梆子滾花—上句 小玉：梆子滾花—下句 上句		
黃衫客：口鼓—上句 小玉：口鼓—下句 黃衫客：口鼓—上句 浣紗：口鼓—下句 口白—句 小玉：口白—句 黃衫客：口白—句 黃衫客：口白—句 小玉：口白—句	小玉：梆子滾花—下句 上句		
黃衫客：口白—句 小玉：口白—句 黃衫客：口白—句	小玉：梆子滾花—下句 上句		

說白	板腔	曲牌	說唱
	李益：梆子慢板—下句		
	夏卿：梆子滾花—下句 上句		
夏卿：口白一句			
李益：口白一句			
夏卿：口鼓上句			
黃衫客：口鼓下句			
黃衫客：口白一句			
夏卿：口白一句			
李益：口白一句			
夏卿：口白一句			
李益：口白一句			
詩白一四句			
李益：口白一兩句			
	夏卿：梆子滾花 上句		
	李益：梆子滾花 下句 上句		
	夏卿：梆子滾花 下句 上句		

落幕

説白	板腔	曲牌	説唱
黃衫客：口鼓—上句半句			
李益：口白—一句			
黃衫客：口鼓—上句半句			
李益：口白—下句			
黃衫客：口鼓—下句			
黃衫客：口白—一句			
李益：口白—一句			
李益：口白—一句	黃衫客：梆子大花—下句		
黃衫客：口鼓—上句			
夏卿：口鼓—下句			
黃衫客：口白—一句			
李益：口白—一句			
黃衫客：口鼓—上句			
李益：口白—一句			
哨兒：口白—一句			
黃衫客：口白—一句			
李益：口白—一句			
黃衫客：口白—兩句			
哨兒：口白—一句			

起幕

説白	板腔	曲牌	説唱
黃衫客：口白一句	李益：梆子滾花一下句 上句	牌子一上句	
	黃衫客：梆子滾花一下句 上句		
黃衫客：口白一句			
黃衫客：口白一句			
黃衫客：口鼓一上句			
鄭氏：口鼓一下句			
黃衫客：口白一句			
李益：口白一句			
鄭氏：口白一句			
浣紗：口白一句	小玉：反線二黃慢板板面④		

④ 這段板面雖然被用作小曲般填詞演唱，但仍屬雜曲體系。

說白	板腔	曲牌	說唱
李益：口白—一句			
李益：浪裏白—一句		李益：反線二黃慢板板面	
小玉：口鼓—下句 李益：口鼓—上句			黃衫客：乙反木魚—四句
黃衫客：口白—一句	小玉：反線二黃慢板—上句半句 李益：反線二黃慢板—上句半句		
小玉：托白—一句 李益：托白—一句			
李益：托白—一句		李益：《潯陽夜月》	
李益：浪裏白—一句		小玉：接唱	
小玉：浪裏白—一句 李益：浪裏白—一句 小玉：浪裏白—一句		李益：接唱	

說白	板腔	曲牌	說唱
李益：浪裏白—一句		李益：接唱	
小玉：浪裏白—一句		小玉：接唱	
李益：浪裏白—一句		李益：接唱	
小玉：浪裏白—一句		小玉：接唱 李益：接唱	
小玉：浪裏白—一句		李益：接唱	
		小玉：接唱	
		小玉：接唱 李益：接唱 小玉：接唱 李益：接唱 小玉：接唱 李益：接唱	

類別	內容（由右至左順序）
説白	李益：浪裏白—一句 小玉：浪裏白—一句 小玉：浪裏白—一句 小玉：詩白—一句 李益：詩白—一句 李益：詩白—一句 小玉：詩白—一句 李益：浪裏白—一句 小玉：浪裏白—一句
板腔	
曲牌	李益：接唱 小玉：接唱 李益：接唱 李益：接唱 小玉：接唱 李益：接唱 小玉：接唱 李益：接唱 小玉：接唱 李益：接唱 小玉：接唱
説唱	

說白	板腔	曲牌	說唱
李益：口白—句 哨兒：口白—句 夏卿：口鼓—下句 李益：口鼓—上句 小玉：口鼓—下句 哨兒：口白—句 李益：口白—句	李益：梆子滾花—下句	李益：接唱 小玉：接唱	
小玉：口白—句	小玉：梆子滾花—上句		
李益：口白—句 小玉：口白—句 浣紗：口白—句	黃衫客：梆子滾花—下句 上句		

説白	板腔	曲牌	説唱
黃衫客：托白─一句 浣紗：口鼓─上句 黃衫客：口鼓─下句 鄭氏：口白─一句 小玉：口白─一句 鄭氏：口白─一句 小玉：口白─一句	小玉：梆子滾花─下句		

起幕

說白	板腔	曲牌	說唱
夏卿：詩白—兩句	盧杞：梆子七字清—上句 下句 上句 下句 上句 下句 上句 梆子滾花—上句 下句		
夏卿：口白—一句 盧杞：口白—一句 李益：口白—一句	李益：梆子大花—下句 上句		
盧杞：口白—一句	盧杞：梆子七字清—上句 下句 上句 下句		

説白	板腔	曲牌	説唱
李益：浪裏白——一句	李益：梆子七字清——下句　下句　上句		
李益：浪裏白——一句	盧杞：梆子七字清——下句　上句　下句　上句　下句　上句　下句　上句　下句		
	盧杞：梆子七字清——下句　上句 李益：梆子七字清——上句　下句 盧杞：梆子七字清——上句　下句 李益：梆子七字清——上句　下句 盧杞：梆子七字清——上句半句　上句半句 李益：梆子七字清——下句半句　下句半句 盧杞：		

說白	板腔	曲牌	說唱
	李益：　　　　　下句半句 盧杞：梆子七字清—上句 李益：梆子大花—下句 盧杞：梆子滾花—上句 李益：梆子沉花—下句 小玉：梆子快中板—上句 下句 上句 下句 上句 下句 上句		
小玉：口白—一句 浣紗：口白—一句	梆子滾花—上句 下句		
小玉：口白—一句 浣紗：口白—一句 哨兒：口白—一句 浣紗：口白—一句	浣紗：梆子滾花—下句 上句		

説白	板腔	曲牌	説唱
哨兒：口白—一句			
浣紗：口白—一句			
哨兒：口白—一句			
哨兒：韻白—四句			
哨兒：口白—兩句			
盧杞：口白—一句			
哨兒：口白—一句			
盧杞：口白—一句			
軍校：口白—一句			
盧杞：口白—一句			
李益：口鼓—上句			
夏卿：口鼓—下句			
李益：口白—一句			
盧杞：口白—兩句	李益：梆子滾花—下句 上句		
盧杞：口白—一句			
哨兒：口白—一句			
盧杞：口白—一句			
哨兒：口白—一句			
盧杞：口白—一句			
哨兒：口白—一句			
李益：口白—一句			
夏卿：口白—一句			

説白	板腔	曲牌	説唱
盧杞：口白—句 哨兒：口白—句 小玉：口白—句 哨兒：口白—句 小玉：口白—句 盧杞：口白—句	小玉：梆子快中板—下句 上句 下句 上句 下句 上句		
浣紗：浪裏白—句	浣紗：梆子快中板—下句 上句 下句 上句		
小玉：口白—句 浣紗：口白—句			

説白	板腔	曲牌	説唱
哨兒：口白—一句	小玉：梆子滾花—下句 上句		
盧杞：口白—一句			
盧杞：口白—一句	盧杞：梆子大花—下句 上句		
小玉：口白—一句			
盧杞：口鼓—下句			
小玉：口白—一句			
李益：口白—一句			
小玉：口鼓—上句			
盧杞：口白—一句			
小玉：口白—一句			
盧杞：口鼓—下句			
小玉：口白—一句			
盧杞：口鼓—下句			
李益：口鼓—上句			
盧杞：口白—一句			
小玉：口白—一句			

說白	板腔	曲牌	說唱
黃衫客：英雄白—兩句			
口白—一句	小玉：梆子長花—下句		
胡雛、旗牌：口白—一句	梆子滾花—上句		
哨兒：口白—一句	盧杞：梆子滾花—下句		
盧杞：口白—兩句	梆子滾花—上句		
黃衫客：口白—一句			
盧杞：口白—一句			
黃衫客：口白—一句			
盧杞：口白—一句			
黃衫客：口白—一句			
盧杞：口白—一句			
黃衫客：口白—一句			
盧杞：口白—一句			
黃衫客：口白—一句			
口鼓—上句			
盧杞：口白—一句			
黃衫客：口鼓—下句			
盧杞：口白—兩句			
黃衫客：口白—一句			

説白	板腔	曲牌	説唱
盧杞：口白─一句			
黃衫客：口鼓─上句			
盧杞：口鼓─下句			
夏卿：口白─一句			
黃衫客：口鼓─上句			
黃衫客：口白─一句			
李益：口鼓─下句半句			
小玉：口鼓─下句半句			
黃衫客：口白─兩句			
	黃衫客：霸腔七字清─下句		
	梆子大花─上句 下句 上句 下句 上句 下句 上句 下句		

	説白	板腔	曲牌	説唱
落幕		黃衫客：梆子煞板—下句第一頓 小玉：—下句第二頓 李益：—下句第三頓	李益：《潯陽夜月》 小玉：接唱 李益：接唱 小玉：接唱 李益：接唱 小玉：接唱 小玉、李益、黃衫客、夏卿… 合唱	

第五章 《紫釵記》的唱腔音樂分析

板腔曲式的運用

以下〔表十四〕載列《紫釵記》八場戲所用的唱腔材料；〔表十五〕則是戲中所用各種板腔曲式和句數的綜合統計。

〔表十四〕《紫釵記》八場戲所用的唱腔材料

	板腔曲式／句數	曲牌	説唱
第一場	梆子偶句滾花：19句 梆子七字句滾花：1句 梆子十字句滾花：1句 梆子長句滾花：1句 梆子句滾花：1句 梆子快中板：3句 梆子十字句中板：6句 二黃長句流水板：1.5句 二黃滾花：1.5句 總數：34句	《漁村夕照》 《小桃紅》	乙反木魚：8句
第二場	梆子偶句滾花：5句 梆子慢板：2句 總數：7句	《紅燭淚》	乙反木魚：8句

	板腔曲式／句數	曲牌	説唱
第三場	梆子偶句滾花：7句 梆子快中板：2句 二黃普通句流水板：2句 總數：11句	《斷橋》	流水南音：13句 慢板南音：1句
第四場	二黃八字句慢板：1句 二黃長句慢板：1句 梆子十字句滾花：1句 梆子偶句滾花：4句 總數：7句	／	／
第五場	梆子偶句滾花：21句 梆子長句滾花：1句 梆子十字句滾花：1句 梆子七字清：7句 梆子快中板：2句 反線中板：5句 總數：37句	《戀檀郎》	乙反木魚：8句
第六場	梆子偶句滾花：22句 梆子長句滾花：1句 梆子慢板：2句 總數：25句	《寡婦彈情》中段	乙反木魚：8句

	板腔曲式／句數	曲牌	説唱
第七場	梆子偶句滾花：9句 反線二黃慢板：1句 總數：10句	《潯陽夜月》	乙反木魚：4句
第八場	梆子偶句滾花：13句 梆子長句滾花：1句 梆子十字句滾花：2句 梆子七字句滾花：3句 梆子沉腔滾花：1句 梆子七字清：39句 梆子快中板：16句 梆子煞板：1句 總數：76句	《潯陽夜月》（頭段）	／
總數	207句	8段	50句

〔表十五〕《紫釵記》板腔曲式及句數統計

調式	板腔曲式	句數
士工	一　梆子偶句滾花	100
	二　梆子七字句滾花	4
	三　梆子十字句滾花（包括變體）	5
	四　梆子長句滾花	4
	五　梆子沉腔滾花	1
	六　梆子煞板	1
	七　梆子七字清	46
	八　梆子快中板	23
	九　梆子十字句中板	6
	十　梆子慢板	4
二黃	十一　二黃八字句慢板	1
	十二　二黃長句慢板	1
	十三　二黃長句流水板	1.5
	十四　二黃普通句流水板	2
	十五　二黃八字句滾花	1.5
反線	十六　反線十字句中板	5
	十七　反線二黃十字句慢板	1
總數		
3 種	17 種	207 句

以「調式」而言，在《紫釵記》八場戲中，用了「士工」調式的「偶句滾花」、「七字句滾花」、「十字句滾花」、「長句滾花」、「沉腔滾花」、「煞板」、「七字清」、「快中板」、「十字句中板」和「士工慢板」等十種板式，超過全劇用十七種板式的一半。這十種「士工板式」共用了一百九十四句，接近全劇所有二百○七句板腔的百分之九十四。

參考《帝女花讀本》裏對《帝女花》的音樂分析，《帝女花》用了九種共一百七十六句「士工板式」，是全劇所有二百○五句板腔的百分之八十五。把兩劇比較，可見《紫釵記》更偏重「士工」調式和板式；在劇終時用上的「梆子煞板」也是《帝女花》沒有的。

梆子滾花

〔表十五〕顯示，「梆子滾花」是板腔曲式最常用的類別。「滾花」結構屬散板，具一般敍事或表情功能，容易過渡至說白。由於「梆子」使用的「士工」調式是粵劇的「預設」調式，故「梆子滾花」在劇本裏簡稱「滾花」或「花」，並且不一定標明句式①。除去「孖仔字」（即「襯字」或「攝字」）不計，「梆子滾花」的句式有七字句（4＋3）、十字句（3＋3

<hr/>

① 一般劇本介口指明「長句花」和「沉腔花」，但把七字句、十字句及偶句統稱為「花」。

＋4）、偶句（4＋4、5＋5、6＋6、7＋7）、長句和沉腔，各自可以獨立構成唱段，故被視為五種獨立的板腔曲式。

據說「梆子七字句滾花」是最傳統和「原始」的板式，但今天已不常用。在《紫釵記》中，只在第一場（盧杞唱：「風動玉樵，更初打」）和第八場（如李益唱：「十郎削髮，去逃禪」；黃衫客唱：「人來速把，花燭點」）分別用了一句和三句，全劇共用四句，反而給人簡潔、直截了當和決斷的感覺。

時至今天，由於大量加入了「㖭仔字」，令十字句滾花難於辨認。例如，《紫釵記》第八場李益上場後唱的兩句「大喉滾花」便是十字句。；第一句「（有一個）來俊臣，（重）婚棄舊，（被人唾）罵萬千年」；第二句「（有一個）侯思正，（再）娶瓊芝，（未入贅）身殉權艷」。在結構上第二句比第一句較為清楚。這兩句也可視為「3＋3＋7」的結構，屬十字句的變體。

偶句、尤其是「7＋7」句式，是今天所有粵劇劇目中最常見的；《紫釵記》的一百句「偶句梆子滾花」全屬於「7＋7」句式。例子有第七場黃衫客唾罵暴政時唱的：「（我只知道）千鍾俸祿（都係）民間奉，（佢哋反將）民命視作蟻和蟲 8」和尾場浣紗為平民受盡剝削而抱不平時唱的：「（正是）慈善得來冤枉去，窮酸只配（作）運財人 8」

「梆子長句滾花」簡稱「長花」，據說是一九三〇年代的新創板式，兼具七字句和十字

句的元素。每句由起式（3＋3）、正文（7；可以無限重複）和煞尾（4＋3）組成，最少有二十個字，篇幅長的可以把正文唱五次②，達到四十八字。例如，第一場崔允明唱的「梆子長句滾花」，便把正文唱了三次：「〔起式〕賞元宵，〔放了〕觀燈假，〔正文〕〔你個〕拾釵人若無欺詐，並蒂蓮根早接芽，天宮織女還自嫁，〔煞尾〕不用良媒，送禮茶⑧」

「沉腔滾花」簡稱「沉花」，專職表達沉痛的情緒，故如多用便等於濫用；在《帝女花》和《紫釵記》分別只用了一次。「沉腔滾花」不論篇幅長短，每句常以「唉吔吔」或「恨恨恨」開始，短的接上另一個「四字頓」便結束，長的接上一個或兩個「七字頓」。例如，《紫釵記》第八場李益聽到盧杞的誣告後，唱出了鬱鬱不平的心聲：「哎吔吔，雙淚難銷千古恨，一詩能陷九重冤⑧」

梆子七字清中板

除了「梆子偶句滾花」外，《紫釵記》用得最多的是「七字清中板」，共用了四十六句，分別用於第五場（七句）和第八場（三十九句）。「七字清」擅長表達略為緊張、但未到火

② 每次填上不同曲詞，用作敍事或抒情。

爆的情緒，但若配合速度加快和句式變化，可以營造越趨緊湊的戲劇效果。在第八場裏，盧杞與李益對唱的大段「七字清」便是經典例子。

「梆子七字清中板」簡稱「七字清」，也稱「古老中板」，屬於梆子類。慢速的用「流水板」；爽速的用「一板一叮」的七字句（4＋3），爽速的用「流水板」；前者見於一些傳統劇目如《胡不歸》，而《帝女花》和《紫釵記》用的全屬爽速和流水板。「七字清爽中板」有「六板」、「五板」、「四板」和「收句」（九板或更長，視乎句尾拉腔的長短）四種不同的長度，常用的是「六板句」。除「四板句」是「3＋3」句式外，其他全屬「4＋3」句式，即把七個字分別裝嵌在六板、五板和九板裏。故此，簡單來說，「七字清中板」也可視為有「六板」、「五板」、「四板」和「收句」四種句式[3]。把這四種形式視為同一板腔曲式裏的四種句式，而不視為四種不同的板腔曲式，是因為除「六板句」可以獨立使用外，其他三種句式都極少獨立形成唱段。

一段「七字清」可以由「六板句」、「五板句」或「四板句」開始。例如，唱片版《紫釵記》第八場中盧杞唱段的首句「十郎未贅東床選」便是「五板句」；李益唱段的首句「憐淑女，

③ 「七字清」各種長度句子的「字位」，見香港特別行政區政府教育局課程發展處藝術教育組：《粵劇合士上——梆黃篇》（香港：香港特別行政區政府教育局，二○一七），頁四十七—四十八。

（病榻）尚流連，是「四板句」。

唱段開始後，會因應戲劇效果的發展，由編劇者或演員決定使用哪種句式。「五板句」把「4＋3」七個字壓縮到五板，故比「六板句」更為緊湊。「四板句」是把「4＋3」七字句的第一頓省略一個字，並壓縮到四板裏，效果比「五板句」更緊湊。唱段結束時，既可以使用「收句」，如第八場李益唱段尾句「尚望恩師，休責譴」，也可以由「五板句」或「六板句」的下半句轉唱「梆子滾花」，或唱完整句後直轉「梆子滾花」。

梆子快中板

「快中板」也稱「快點」，與「七字清爽中板」相似，用「流水板」和七字句（4＋3）。中速和篇幅較長的快中板唱段用作表情和敍事，快速的用作表達激昂的情緒。嚴格而言，「快點」是指「快中板」所用的鑼鼓引子「快撞點」。

「快中板」在效果上與「七字清」相似，但最明顯的分別是大部分「快中板」句子屬於「七板句」。更常引起混淆的是因快中板也有「四板句」、「五板句」、「六板句」和「收句」；後者長達八至十板，視乎拉腔的長短。一般短的「快中板」唱段只用「七板句」，第一場盧杞上場後唱的一段便是例子。但若遇上需要篇幅較長的，則把「七板句」與「四板句」、「五

板句」、「六板句」夾雜，甚至加插一些因拉腔或加襯字而形成的「八板句」，以刻劃情緒的變化④。

例如，《紫釵記》唱片版的第八場裏，小玉唱的第一段「快中板」，便用了以下不同長度的句子：

戴珠冠，把病容微微遮掩。（八板）

玉碎還當，勝瓦全8（七板）

臨身虎穴，何怕險。（八板）

則怕劫後情灰，再難燃8（七板）

風搖薄命，燭難點。（七板）

雨打風吹，斷蓬船8（七板）

梆子煞板、十字句中板、慢板

「梆子煞板」用於一整齣粵劇的結尾（即「煞科」），通常只用一句，屬散板和十字句（3

④ 這些夾雜在「七板句」的「四板句」、「五板句」和「六板句」「快中板」，也可被視為「七字清中板」，見陳守仁、張群顯編：《帝女花讀本》，（香港：商務印書館（香港）有限公司），頁一○三。

＋3＋4）。整句三頓可以由一個演員唱到底，或分給三個演員各唱一頓，也可以夾雜「一

唱眾和」式的合唱，即傳統所謂「幫腔」。

「梆子中板」包括七字句（4＋3；即慢速度的「七字清中板」）和十字句（3＋3＋2

＋2）兩種，均用「一板一叮」，也稱「士工中板」，簡稱「中板」。整齣《紫釵記》裏唱的六

句「梆子中板」都是十字句，在第一場用作李益和小玉初邂逅時，各唱三句以互訴衷情。

「梆子慢板」簡稱「慢板」，用「一板三叮」、十字句和「士工」調式，因而也稱「士工慢

板」。在整齣《紫釵記》裏，李益唱的兩段共四句「梆子慢板」均屬十字句（3＋3＋4＋2＋

2），但在第二與第三頓之間加入「加頓」（也稱「活動頓」），變成了「3＋3＋4＋2＋2」

的結構，但仍被視為十字句。傳統的第一、二頓原是各有三個正字，後來因編劇者對文采

的追求而加入大量「襯字」，令正字與襯字的界線變得十分模糊。「梆子慢板」常用作剛出

場的男主角或女主角的敍事和抒情。

二黃板式

在《帝女花》中使用的效果鮮明的「二黃嘆板」（也稱「梆子嘆板」），在《紫釵記》裏沒

有使用。但《紫釵記》卻用了三種《帝女花》不曾使用的「二黃」板式，包括：「二黃長句

流水板」、「二黃普通句（「短句」）流水板」和「二黃滾花」。

「二黃長句流水板」簡稱「長句流水板」，俗稱「長句二黃流水板」，據說是一九三〇年新創的板腔形式⑤，用「流水板」和「二黃」（即「合尺」）調式。經典例子是由馮志芬（一九〇七—一九六二）編劇、薛覺先（一九〇四—一九五六）主演、於一九三九年首演的名劇《胡不歸》裏，男主角文萍生在《慰妻》一折上場時唱的「情惘悵、意淒涼」一段，表達了愚孝的兒子瞞着嚴厲的母親去探望患上肺癆病的愛妻時，那滿懷心事、誠惶誠恐的心情⑥。

結構上，每句「長句二流」不論是屬於「上句」或「下句」，皆分為「前半句」和「後半句」，各由起式（3＋3）、正文（7；可重複多次）和煞尾（4＋2＋2）構成⑦。

在《紫釵記》第一場，李益、允明和夏卿上場時對唱的「長句二流」，恰恰刻劃了三人

<hr>

⑤ 見廣東省戲劇研究室編：《粵劇唱腔音樂概論》，（北京：人民音樂出版社，一九八四），頁十五；賴伯疆：《薛覺先藝苑春秋》，（上海：上海文藝出版社，一九九三），頁五十九。

⑥ 這段「二黃長句流水板」的詳細分析，見陳守仁：《粵曲的學和唱：王粵生粵曲教程》（增訂第四版）（香港：商務印書館（香港）有限公司，二〇二〇），頁一八一—一九〇。

⑦ 見《粵曲寫作與唱法研究》（合訂本下冊），頁二〇五—二〇八；廣東省戲劇研究室編：《粵劇唱腔音樂概論》，（北京：人民音樂出版社，一九八四），頁一四二。

懷才不遇、前途未卜的惆悵。這裏由「隴西雁」至「耀才華」是「上句」的「前半句」，以下「老儒生」至「文章有價」是「上句」的「後半句」；故此，由「隴西雁」至「文章有價。」才算是完整的一句，屬「上句」。後面「混龍蛇」至「由人，笑罵，」是「隴西雁」至「文章有價」，「後半句」轉唱「二黃滾花」：（望不見渭橋燈）月夜，（有一朵紫）蘭花 8 [8]

「二黃滾花」又稱「合尺滾花」，屬散板類板式，用「合尺」調式。它的戲劇功能較「梆子滾花」為悲痛，但一般來說，不及「乙反滾花」般哀傷，但仍取決於曲詞內容和演唱速度。由於「滾花」屬散板，不論採用何種調式，每句「滾花」在基本唱詞上可以容許加入很多「孭仔字句」，因此在字數上彈性較大。每句「二黃滾花」均可被理解及分析成七字句、八字句或十字句，但一般被視為八字句 [9]；例如第一場李益唱的「疊疊層台」（祇見一遍）珠簾翠瓦。」

自從創造了「二黃長句流水板」後，傳統的「二黃流水板」便稱為「短句」或「普通句」，基本上是七字句，但其後發展成八字句和十字句，甚至更多字數的句。

⑧ 假若唐滌生把半句「長句二流」視為一句，則這段唱腔的結構是：「長句二流下句」、「上句」、「上句」、「合尺花下句」、「上句」，也有重複了「上句」之嫌。

⑨ 詳細的分析見陳守仁：《粵曲的學和唱：王粵生粵曲教程》（增訂第四版），（香港：商務印書館（香港）有限公司，二〇二〇），頁一八二—一八三。

第三場《折柳陽關》中李益上場時，唱了兩句「颺舟腔[10]二黃流水板」便屬普通句。名伶阮兆輝指出，這個唱段是在「二黃流水板普通句」的基礎上，加入了粵謳而並非「颺舟腔南音」的唱法，突顯高亢的旋律，並充分彰顯了每句「二黃流水板普通句」在「字數」和「板數」上的彈性[11]。故此，這個唱段應稱為「新腔二黃流水板」。

第四場起幕後，浣紗唱了一段「二黃慢板」，敍述小玉送別李益後三年間所承受的辛酸。如前所說，由於「士工」是粵劇的預設調式，「士工慢板」簡稱「慢板」，而「二黃慢板」簡稱「二黃」。「二黃慢板」是粵劇唱腔中常用的一類板腔曲式，用「一板三叮」和「合尺」調式，分八字句、十字句和長句三種各自獨立的板式。

浣紗唱的這段「二黃慢板」由兩句組成，第一句是長句，由起式（4＋4；是傳統「3＋3」的延伸）、正文（4＋3；用了四次）和煞尾（4＋2＋2[12]）組成。第二句（4＋2＋2；「病不延醫，當歸，收買。」）是八字句。「二黃慢板」尚有十字句（3＋3＋2＋2，

⑩ 原文作「揚州腔」，今按名伶阮兆輝提供的資料校正。

⑪ 見《粵曲寫作與唱法研究》（合訂本下冊），頁一八九。

⑫ 從多種結構元素來看，這個「煞尾」酷似一句「二黃八字句慢板」；然而，這個「煞尾」只是整句「二黃長句慢板」中的一部分，不能視為獨立的句。陳卓瑩說「二黃長句慢板」的「煞尾」等同一句「二黃八字句慢板」，有可能引起誤會。見《粵曲寫作與唱法研究》（合訂本下冊），頁七十一。

但在第二頓與第三頓之間可以加入「加頓」（也稱「活動頓」），變成「3＋3＋4＋2＋2」的結構，但仍視為十字句。本書載錄的《紫釵記》版本沒有使用「二黃十字句慢板」。

反線板式

傳統上，「反線滾花」和「十字句中板」等板式屬「梆子」體系，「反線二黃慢板」則屬「二黃」體系，故「反線」並非獨立的板腔體系。今天，把板腔曲式按「梆子」、「二黃」、「反線」和「乙反」分類，是從定弦、調弦和調式的考慮[13]。

「反線中板」是「反線梆子中板」的簡稱，用「一板一叮」、「反線」調式和十字句（3＋3＋2＋2）。調式的特點是以上＝G，其音階屬強調「合、士、上、尺、工」，而輔以「乙」和「反」的七聲音階，並以「合、上」為主音。使用高音區時，「反線中板」給人慷慨激昂的感覺，低音區則纏綿委婉，故擅於表達哀傷。

由於大量加入襯字，令《紫釵記》第五場李益懷念小玉的「反線中板」中，各頓的字數變得難以辨別。事實上，不同唱者對正字和襯字的處理亦不盡相同。以第一、二句為例，

⑬ 陳卓瑩也認同「乙反」和「反線」的板式應獨立自成類別，見《粵曲寫作與唱法研究》（合訂本下冊），頁一七九。

一般的處理是：「(拾釵)人(隨)夜(雨)歸，(墜釵)人(已隨)雲去，(歸來)遲(一)月，(我此恨)永(難)翻8(八千)里(路夢)遙遙，(西渭)橋(畔柳)絲絲，(恍見)夢(中)人，(招手)迎(郎)返⑭。」

「反線二黃慢板」簡稱「反線慢板」或「反線二黃」，用「一板三叮」和「反線」調式；常用十字句(3＋3＋2＋2)，但可以在第二頓與第三頓之間加入「加頓」(也稱「活動頓」)，變成「3＋3＋4＋2＋2」的結構，仍稱十字句。這種板腔曲式的特點之一是可以加入長腔，用於哀怨和深情的表達。調式的特點是以上＝G，其音階屬強調「合、士、上、尺、工」，而輔以「乙」和「反」的七聲音階，並以「合、上」為主音。

「反線二黃慢板」也有八字句(4＋2＋2)，但沒有長句；八字句每每作為十字句的點綴而不會獨立成為唱段，故不算是獨立的一種板腔曲式⑮。

⑭「反線十字句中板」的「字位」，見香港特別行政區政府教育局課程發展處藝術教育組：《粵劇合士上—梆黃篇》，(香港：香港特別行政區政府教育局，二〇一七)，頁一四六。

⑮見《粵曲寫作與唱法研究》(合訂本下冊)，頁九十九。

乙反板式

有別於《帝女花》使用了「乙反七字清」、「乙反中板」、「乙反二黃長句慢板」、「乙反二黃十字句慢板」，《紫釵記》並沒有使用任何「乙反」類的板腔曲式。有如「反線」類板式，「乙反」類板式傳統上不是劃歸「梆子」，便是劃歸「二黃」；但今天從調式考慮，「乙反」已成為一類獨立的板式。

說唱的運用

〔表十六〕載列了今天粵劇常用的說唱曲式。

〔表十六〕粵劇常用說唱曲式及分類

調式	叮板	板腔曲式	句式⑯：字數、頓數
正線	散板	一 正線木魚	4＋3
		二 正線龍舟	4＋3
	流水板	三 正線快板南音	4＋3
	中板（一板一叮）	四 正線中板南音	4＋3
		五 正線板眼	4＋3
	慢板（一板三叮）	六 正線慢板南音	4＋3

調式	叮板	板腔曲式	句式⑯：字數、頓數
乙反線 （苦喉、 梅花腔）	散板	七 乙反木魚	4＋3
		八 乙反龍舟	4＋3
	流水板	九 乙反快板南音	4＋3
	中板（一板一叮）	十 乙反中板南音	4＋3
	慢板（一板三叮）	十一 乙反慢板南音	4＋3

雖然《紫釵記》沒有使用「乙反」調式的板腔曲式，卻用了大量的「乙反木魚」，共三十六句。「木魚」是說唱體系中的清唱（即「無伴奏」）和散板曲種，也是所有粵劇唱腔中唯一完全「無伴奏」的曲式，充分顯露演員的「唱工」，也每每能集中觀眾的專注，因而擅於表情和敘事。

「乙反」調式的特點是強調「合、乙、上、尺、反」這五個音，以上＝C，「合、上」為

⑯ 有別於「梆黃」曲式，說唱曲式的句子也自成體系，而不與「梆黃」或「曲牌」的句子相接來組成聯句。同樣，「梆黃」句子、「曲牌」句子也各自成體系。所有說唱曲式的基本句式是「4＋3」，但在用於起式的第一句時，往往用「3＋3」句式，第一頓並使用散板。

主音。由於「乙、反」兩個音在音高上有一定程度的「飄移」，增添了這調式的哀傷和悽怨色彩。

除「木魚」之外，《紫釵記》也用了十四句「南音」。「南音」是說唱體系中最常用的曲種，分慢板、中板、快板三種曲式，均用七字句（4＋3）；「快板南音」又稱「流水南音」，使用較快速度和「有板無叮」的「流水板」。這段「南音」的曲式如下：

（流水板南音）

（呢）一幅　眉州錦，金（織）銀鋪。（起式第一句，3＋3，結陰平聲）

（我）匆匆未及，繡征袍。（起式第二句，結陽平聲）

（昨夜）燭蕊燒殘，藏玉兔。（正文第一句，結仄聲）

（更有）香囊貯髮，贈奴夫。（正文第二句，結陰平聲）

誓枕留回，郎擁抱。（正文第三句，結仄聲）

訂情詩刻，（在）玉珊瑚。（正文第四句，結陽平聲）

陽關曲奏，離芳土。（正文第一句，結仄聲）

塞外春寒，渭水都。（正文第二句，結陽平聲）

（唉）臨行話有，千般苦。（正文第三句，結仄聲）

傷情淚有，血絲糊。（正文第四句，結陽平聲）

（郎你）夢魂莫被，花枝搣。（煞尾第一句，結仄聲）

（妻你）莫哭人去，鏡鸞孤。（煞尾第二句，結陰平聲）

（郎你）密（密）上層台，勤思婦，（轉慢板）（要）勤思婦。（煞尾第三句，加頓，結仄聲）

（慢板南音）

（唉妻你）頻頻落淚，（教我怎）上征途⑰。（煞尾第四句，結陽平聲）

曲牌的運用

第一場的《漁村夕照》用於李益拾得小玉丟失的紫玉釵後，藉辭與小玉對話；小玉尋釵心切，不料竟被李益作弄和乘機接近。二人互道姓名後，同時驚嘆對方才貌雙全，情愫頓生。以下二人通過《小桃紅》表達愛意，小玉說出家道中落的身世，李益答應會發奮，令小玉有吐氣揚眉的一天，二人進而談婚論嫁。

第二場的《紅燭淚》是粵樂大師王粵生（一九一九—一九八九）於一九五一年為唐滌生

⑰ 南音的詳細分析，見陳守仁：《粵曲的學和唱：王粵生粵曲教程》（增訂第四版），（香港：商務印書館（香港）有限公司，二○二○），頁一八五—一八七。

編的《搖紅燭化佛前燈》創作的作品，原本由王氏據唐滌生的曲詞譜曲，屬「先詞後曲」的

小曲作品⑱。雖不是為《紫釵記》度身創作，但此曲旋律優美，唐滌生把它加入一九五九

年的《紫釵記》電影版本，用來刻劃小玉和李益在紅燭前的海誓山盟，十分合適。其後此

曲更被一九六六年的唱片版和不少戲班納入劇本裏。

　第三場的《斷橋》用於小玉在西渭橋畔送別李益時向夫郎敬酒後，二人情話綿綿之際。

這場戲也用了《陽關三疊》和《陽春白雪》作為營造離情別緒的背景音樂。

　在只用板腔和說白的第四場後，第五場的唯一曲牌是《戀檀郎》，用作表達李益誤信小

玉改嫁、欲吞釵殉情的悲痛心情。據說《戀檀郎》最早在《惺惺追舟》一劇使用，講述蘇武

（前一四○—前四○）流落匈奴，娶了匈奴族的妻子，其後回漢的故事。陳卓瑩指出，此曲

用於蘇武妻子追趕丈夫的情景，「惺惺」大概是妻子的名字，而非一些曲本所寫的「猩猩」⑲。

　第六場《花前遇俠》的劇情重點，是小玉向黃衫客訴說與李益的結合、離別，和她坎

坷的身世，既引起了黃衫客的同情，也激起了他對負心人的忿恨。唐滌生用《寡婦彈情》

⑱ 見陳守仁：《粵曲的學和唱：王粵生粵曲教程》（增訂第四版），（香港：商務印書館（香港）有限公司，二○一○），頁七一—八。

⑲ 見《粵曲寫作與唱法研究》（合訂本下冊），頁二一九—二二○。

（又名《胡笳十八拍》）的第一段襯托小玉和黃衫客的浪裏白，小玉由中段開始唱，夾雜黃

衫客的浪裏白，二人一唱、一白，效果鮮明突出。

名伶阮兆輝指出，大概是因為唐滌生要「遷就」此曲的旋律，故小玉敍述自己故事

時，需要用上「倒敍」[20]。其實，這首曲敍事上的混亂，相信大概與唐滌生當年需要趕工完

成而未能仔細填詞有關。為了解決這個略欠理想的情況，一九七七年《紫釵記》電影版刪

去了此曲的一部分。

第七場《劍合釵圓》的主要情節落在李益與一別三年的小玉重會時，二人對唱的《潯陽

夜月》（又名《春光花月夜》），曲中描繪了小玉在垂死中的怨恨、所經歷的苦楚、對負心夫

郎的責罵、李益的剖白、小玉的頓悟、冰釋前嫌、重新振作，和二人和好如初。基於唐滌

生填詞的神來之筆、王粵生[21]編曲的功力、任劍輝和白雪仙的精彩演唱，《潯陽夜月》自

《紫釵記》開山後便成了此劇的標誌。

20 見〈粵劇《紫釵記》的表演藝術〉，載《紫釵記教室——搭建粵劇教育的互動學習平台》，（香港：香港大學教育
學院中文教育研究中心，二〇〇九），頁九十六。

21 據王粵生老師憶述，《潯陽夜月》曲譜是他於一九五七年在台灣發現，之後帶回香港並提供予唐滌生。見陳守
仁：《粵曲的學和唱：王粵生粵曲教程》（增訂第四版），（香港：商務印書館（香港）有限公司，二〇二〇），
頁十四。

至尾場《論理爭夫》的高潮過後，李益和小玉再次對唱《潯陽夜月》的首段作為尾聲，最後一句由他倆、黃衫客和夏卿合唱，用上「幫腔」增添團圓結局的氣氛。

雜曲

全齣《紫釵記》只用了一段「板腔過序」和另一段「板面」作填詞演唱。其一是第二場由鄭氏與小玉對唱的「二黃慢板合字序」，作為小玉出來見李益的「前奏」；其二見於第七場，是小玉在臥病中聽到母親和浣紗呼喚她而逐漸甦醒時唱的「反線二黃慢板板面」，其後由李益接唱。其實「二黃慢板合字序」也常用作「二黃慢板」的「板面」，故此也可以說全劇有兩段填了詞、用作演唱的「板面」。

嚴格來說，「雜曲」體系裏的旋律材料有別於「曲牌」，也不及一般「曲牌」動聽，因而少有用作戲曲外的器樂合奏曲。這些旋律除了來自「板面」、「過序」外，更有來自動聽的唱腔旋律。如《帝女花》第四場長平公主唱的「祭塔腔」，便是取自名曲《仕林祭塔》裏「反線二黃慢板」的第一句開首部分 ㉒。

總結

粵劇《紫釵記》與《帝女花》作為香港人的戲曲經典，兩劇同是理解戲曲音樂和粵劇音樂的經典入門戲。把兩劇的唱腔音樂互相對照，更能加深我們對粵劇音樂的了解。

大明宮

宮城

皇城

修真　安定　修德　　　　　　光宅　翔善　長樂　入苑
晉寧　休祥　輔興　　　　　　永昌　來庭　大寧　興寧
義寧　金城　頒政　　　　　　永興　安興　永嘉
居德　醴泉　布政　　　　　　崇仁　勝業　興慶宮
群賢　西市　延壽　太平　善和　興道　務本　平康　道政
懷德　　　光德　通義　通化　開化　崇義　宣陽　常樂
崇化　懷遠　延康　興化　豐樂　安仁　長興　親仁　靖恭
豐邑　長壽　崇賢　崇德　安業　光福　永樂　安邑　新昌
待賢　嘉會　延福　懷貞　崇業　靖善　靖安　宣平　昇道
永和　永平　永安　宣義　永達　蘭陵　安善　昇平　立政
常安　通軌　敦義　豐安　道德　開明　大業　昭國　敦化
和平　歸義　大通　昌明　光行　保寧　昌樂　修行
永陽　昭行　大安　安樂　延祚　安義　安德　晉昌　修政
　　　　　　　　　　　　　　　　　　　通善　青龍
　　　　　　　　　　　　　　　　　　　通濟　曲池

東市

芙蓉園

開遠門　金光門　延平門　明德門　延興門　春明門　通化門

唐代長安城平面圖。

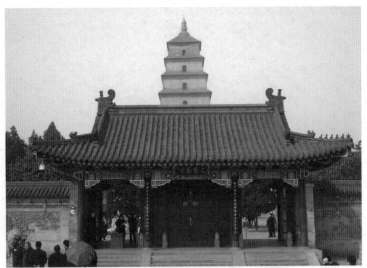

位於陝西西安的大慈恩寺。

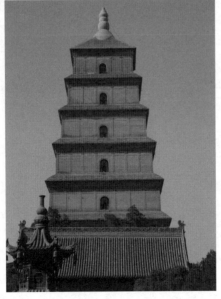

慈恩寺內的大雁塔。

131 《紫釵記》讀本

第二部分

《紫釵記》全劇本

唐滌生　原著

陳守仁　張群顯　何冠環　校訂

《墜釵燈影》

第一場

場景：勝業坊①街景、梁園

佈景說明：是日元宵，街上掛滿各式花燈；衣邊角是梁園②的正門和門內，旁有桂樹一棵；雜邊台口亦有桃樹一棵；演員在台口的衣、雜邊及正面底景的衣、雜邊俱可出場和入場。

起幕

（牌子頭）

註釋

① 唐代長安城裏一個區域的名稱，詳見本書第一章。

② 小玉和母親鄭氏居住的地方，詳見本書第一章。

粵劇術語

雜邊、衣邊

粵劇戲台上演員面朝觀眾，左邊稱「衣邊」，右邊稱「雜邊」，原因是左邊虎度門毗鄰裝着戲服的「衣箱」，而右邊「虎度門」毗鄰裝着道具和雜物的「雜箱」。虎度門是演員出場和入場的通道。

衣邊角、雜邊角

指戲台演區內衣邊或雜邊鄰近上、下場虎度門的角落。

台口

即前台的邊沿、較接近觀眾的演區。

底景

是舞台正中、後面天幕上的「布畫」或幻燈片，用作顯示演員所處的地點及場合。

出、入

即「出場」和「入場」，見下面「上、下」條。

牌子頭

也作「排子頭」，鑼鼓點的一種，用作曲牌體唱腔的引子，亦常用於起幕。鑼鼓點是具有特定戲劇功能的「鑼鼓程式」。

（牌子一句作上句③）

（梁園裏，鄭氏捧錦盒介，錦盒內有紫玉釵一支、雙喜牌一個，衣邊上介，詩白）錦盒釵頭燕。珠光露彩華。春臨新曲苑④。零落舊王家。（琵琶起奏譜子⑤，托白）十二年前，妾本是霍王婢女，單生一女，取名小玉，霍王死後，諸叔伯嫌我出身微賤，將母女驅擯⑥下堂，迫令小玉改從母姓，遷居勝業坊梁園，尤幸小玉自少雅⑦

註 釋

③ 原文為「排子頭一句作上句起幕」，是傳統粵劇劇本慣用的表達方式，不用標點，不易為行外人明白。為便利讀者理解，本書的《紫釵記》版本把一些介口內的訊息分拆，並加標點；請參閱《帝女花讀本》全劇本第一場的「校訂註釋」。「排子」、「排子頭」、「上句」、「介口」、「粵劇術語」：

④ 「曲」有三種意思：「曲」、「小巷」和「偏僻的地方」；「苑」是有園林或藝術活動匯集的地方。「曲苑」可以是「賞曲的苑」或「偏僻的苑」。

⑤ 在指示使用「托白」時，原文作「琵琶伴奏」或「琵琶襯托」，這裏統一用「琵琶起奏譜子，托白」。「托白」、「譜子」的意思見「粵劇術語」。──校訂註釋

⑥ 音（殯）（（ban²））：意思是「排除、遺棄」。

⑦ 平素、素來。

粵劇術語

牌子一句作上句

承接以上「牌子頭」，意思是用大笛吹奏一句牌子作為第一句板腔；其實曲牌與板腔屬不同體系，這只是唐滌生慣用的變格，藉以避用傳統起幕時用一句散板的「首板」或「倒板」的慣用程式。

上、下

「上」即「上場」或「出場」，意指演員由後台走到前台的演區；演員由前台演區走回後台則稱「下」、「下場」或「入場」。

介

演員唱、唸、動作及舞台視、聽效果的統稱。

詩白

也稱「念白」，是說白的一種形式，用五字句或七字句，可用兩句或四句，後者第一、二及四句須押韻。用打引鑼鼓作引子的詩白稱「打引詩白」，簡稱「引白」，演員須把最後三個字唱出來。「詩白」和「打引詩白」常用於主要演員在主要戲劇段落的出場。

譜子

是小曲、牌子旋律的統稱；若劇本中沒有註明曲牌名稱而只寫「譜子」，意即交由伴奏樂師決定曲牌。

托白

用小曲、牌子旋律伴奏的一段說白，通常獨立於唱段之外。「托白」與「浪裏白」的效果相似，但前者是獨立的說白段落，後者夾於唱段之間。

好詩書，終成才女⑧。（介）十二年來家道凋零，不堪回首，好在

居宅有花竹亭台，可以供人吟風詠月，小玉間中輕彈一曲琵琶⑨，

引來嘉賓雅集，（催快）我本可趁此時機貯金積玉，怎奈小玉慕才

思嫁，欲得附喬木，以回復霍王舊姓，替母爭榮。唉，只怕南戶才

郎⑩少，菊園⑪浪蝶多，今日燈節不免喚小玉出門，一賞渭橋⑫燈

色。浣紗、浣紗。

（浣紗扶小玉上介，小玉一路拈詩、一路喃喃唸詩介）

（小玉台口介，反覆低唸詩句介，白）【開簾風動竹，疑是故人來】、「開

⑧ 本書編者把這句口白的內容稍為校訂，見本書第一章。——校訂註釋

⑨ 原文缺「琵琶」二字，但第三場《折柳渭橋》中，從迎接李益的「都押衙」口中得知小玉擅於彈奏琵琶；相信唐滌生刻意利用琵琶代表小玉，故全齣《紫釵記》到處安排了琵琶譜子襯托氣氛，並選用了琵琶曲《潯陽夜月》作為第七場《劍合釵圓》的主題曲，同時以琵琶為主要的伴奏樂器。——校訂註釋

⑩ 是成語「南戶窺郎」的轉語，指女子偷看男子。「南戶」即「南門」，襲用典故外，沒有特別意思。

⑪ 「菊部」為戲班或戲曲界之泛稱，這「賞曲的苑」和「輕彈」曲所在的梁園可用「菊」來形容；「菊園」甚至可以泛指賞曲的圈子。雖然「菊部」的典故出於宋朝；然而，只要梁園有菊花，以「菊園」稱說也未嘗不可。

⑫ 長安一條橋的名稱，詳見本書第一章。

粵劇術語

台口介

指示演員走到台口，用唱腔、說白或動作向觀眾表達一些「內心思想」。這個程式也稱「撲場」或「另場」。有時候，演員會舉起衣袖作為示意。這個程式假定這些「內心思想」是同台的其他劇中人物所聽不到、看不見的。

白

也稱「口白」，是說白體系裏的一種常用形式，不限字數、句數，也不須押韻，具一般敘事或表情功能；既是普通人物、村夫野老、販夫走卒的溝通方式，也是文人雅士較隨便的說話方式。

簾風動竹,疑是故人來」。(唱梆子滾花⑬)若在翠竹敲窗綿雨夜,

低吟寧不慕風華⑭8才子新詩入繡幃,唸來句句皆情話。(低鬟⑮)

羞笑介)

(浣紗笑介,白)姑娘、姑娘。(唱梆子滾花)若是十郎詩句堪回

味,最好是半擁羅衾去夢他8一回捧讀一低鬟,嗟莫是慕才思

下嫁⑯⑰。

(鄭氏笑介,口鼓)唏,小玉,絳台⑲春色,好一派渭橋燈景,出門觀

(小玉抿唇羞笑⑱介,捲袖欲打浣紗介;浣紗走到鄭氏身後躲避介)

【註釋】

⑬ 原文為「花下句」:「花」即「滾花」,屬「板腔」體系的一類曲式;標明「下句」,只表示這段「滾花」唱段裏的第一句是「下句」,以便利演員的演唱。在本書《紫釵記》劇本裏,遇到須嚴格區分上、下句的所有「板腔」曲式和說白中的「口鼓」,分別用一個句號和兩個相連句號表示上句、下句的結束。基於「上句」、「下句」已由句號和雙句號清楚顯示,本書把介口中標明的「上句」或「下句」刪去。「滾花」的意思和結構詳見「粵劇術語」和本書第五章《紫釵記》的唱腔音樂分析。這裏小玉所唱的「梆子滾花」「翠竹敲窗綿雨夜,低吟寧不慕風華8」屬於下句,是承接起幕時那用作上句的牌子。——校訂註釋

⑭「華」是本場的第一個押韻位，押〔aa〕，常稱「麻花」韻，是個單一的韻，不跟其他韻通押，同韻的字數也較少，是個窄韻。據說白雪仙唱這個韻得心應手，所演的唐劇不時見上這個韻。

⑮即「低頭」，是害羞的表現。「鬢」是古代婦女的環形髮鬢，這裏借代頭部。這段描寫，是為小玉即將得見夢中人李益作鋪墊和營造張力。

⑯這段描寫，一可見小玉與李益神交，連浣紗也看在眼裏，二可見主僕之間親如姊妹。這也為浣紗稍後見識趣地避席不作「電燈膽」（不通氣）提供理據。

⑰從語句的意思而言，這句結束時應該用問號，但由於本書的劇本曲文一律用句號和雙句號表示「句」的結束、用逗號表示「頓」的結束，故不會使用問號或感嘆號。——校訂註釋

⑱「抿」音〔敏〕（man⁵）：把嘴唇收斂，一心不把笑容張揚，卻畢竟還是從心底裏笑了出來。

⑲即「燈台」：見元代王實甫《西廂記》第三本第二折：「絳台高，金荷小，銀釭猶燦。」

滾花

是粵劇唱腔中最常用的板腔曲式的類別，結構屬散板，其一般敍事或表情功能；由於「梆子」使用的「士工」調式是粵劇「預設」調式，故「梆子滾花」簡稱「滾花」或「花」。除去「冤仔字」（即「襯字」或「撮字」不計，一般「梆子滾花」的句式有七字句（4＋3）、偶句（4＋4、5＋5、6＋6、7＋7）、十字句（3＋3＋4）、長句和沉腔句；唐滌生常用的十四字句（7＋7）即屬「偶句」。「滾」音〔kwan²〕。

口鼓

是說白的一種形式，不限字數，每句最後的字（句末助詞除外）必須押韻，單數句押仄聲韻，稱上句；雙數句押平聲韻，稱下句；每句後有「一槌」（也寫作「一才」，口訣是「得撐」）鑼鼓作結；是文人雅士和帝王將相之間有禮、嚴肅或拘謹的溝通方式。

賞一回，也勝香閨獨坐，（介）嗱，呢處有紫玉燕釵一支，係你父王在生之時，向長安老玉工侯景先買嚟畀你嘅，你睇吓，瑰寶⑳奇珍，晶瑩紫玉應無價。（介）

（小玉接錦盒、打開、取燕釵一看介，大喜介，從小盒拱出雙喜牌、故作不明介，口鼓）娘親㉑，既是紫玉雕成雙燕子，何以尚有一隻西州㉒錦盒，內有雙喜宜春小翠花⑧

（鄭氏笑介，白）小玉，你今年都十八歲啦，咁你都唔明。

（小玉羞笑、搖頭介）

（浣紗一望驚喜，口鼓）哦、哦，姑娘你唔識，我識，紫玉釵配上雙喜牌，敢莫是上頭釵也。

（小玉微嗔、輕碎㉓介，口鼓）縱是上頭釵，也不插在元宵燈夜，（介）便是他日上頭時節，我亦不須勞動你呢個口角輕浮嘅小浣紗⑧

（鄭氏白）所謂金吾㉔不禁夜㉕，何妨觀燈隨喜㉖，浣紗，你將小喜牌掛在釵頭，與你姑娘插戴。

（浣紗為小玉插釵介，唱梆子滾花）上頭釵壓堆雲髻，好受王孫送禮茶⑧款擺釵頭金步搖㉗，引得遊蜂密集釵頭下。

（小玉唱梆子滾花）人在渭橋燈月夜，香街羅綺映韶華⑧樓外花燈燈外樓，燈市嚴城㉘皆入畫。

註釋

⑳ 稀世的珍寶：「瑰」音（歸）（gwai¹），讀陰平聲。

㉑ 原文是「六娘」：見本書第一章。——校訂註釋

㉒ 唐代州郡，相當於今天位於新疆維吾爾自治區的吐魯番市一帶。

㉓ 「唪」音（翠）（ceoi³），原解「吐出」：這裏借來表達不屑地輕輕發出「哼」聲。

㉔ 指保護皇城、京城的守衛。

㉕ 暫時取消平常實施的宵禁，准許夜行。

㉖ 因認同他人某種行為，而生起愉悦、讚許的心，佛家稱為「隨喜」。這個佛門用語是鄭氏下一場亮相時閉目敲經的伏筆。

㉗ 「步搖」是從釵垂下的一串珠或其他物料，因走路隨步搖動而得名。這裏的描述為墜釵創造條件、作出鋪墊。

㉘ 指守衛森嚴的皇城、京城；也襯托出「金吾不禁夜」之難得。

145 《紫釵記》讀本

（鄭氏微笑、讚好介，白）好句、好句，浣紗，扶你姑娘賞燈遊玩，早去早回，免我掛念。

（浣紗白）知道。（扶小玉正面底景下介）

（鄭氏卸下介）

（四、五個錦衣少女並肩觀燈，與兩、三個華服王孫穿插過場介㉙）

（李益拈粉紅柬箋、雜邊上介；崔允明、韋夏卿雜邊台口同上介）

（李益唱二黃長句流水板）隴西雁，滯京華，路有招賢黃榜㉚掛，歲寒

三友，耀才華，

（允明接唱）老儒生，滿腹牢騷話，科科落第居人下，歲歲長賒酒飯茶，絕不識我，文章有價㉛。

註釋

㉙ 本書按上文下理把這個介口從小玉等人入場前搬到這裏：「錦衣少女」原文作「古裝少女」。——校訂註釋

㉚ 天子所頒的詔書；因以黃紙書寫而成，故稱「黃榜」。

㉛

由「隴西雁」至「文章有價」屬板腔「上句」，由於前面的「梆子滾花」唱段是於「上句」結束，故此這兩句「上句」之間缺少了一個「下句」。這種情況在《紫釵記》原劇本裏出現了三次，分別在第一、第二和第七場。——校訂註釋

【粵劇術語】

【卸下】

也稱「卸入」；演員在沒有鑼鼓點的襯托下入場；沒有鑼鼓點襯托的上場叫「卸上」或「卸出」；卸上、卸入象徵不為其他劇中人物察覺。

二黃長句流水板

簡稱「長句二流」，俗稱「長句二黃流水板」，是粵劇唱腔的一種板腔曲式，用「流水板」和「二黃」（即「合尺」）調式，常用於主角（尤其是生角）滿懷心事地出場。不論是屬於「上句」或「下句」，每句「二黃長句流水板」分為「前半句」和「後半句」，各由起式（3＋3）、正文（7）、煞尾（4＋2＋2）構成，正文可以用一次或重複多次。這裏由「隴西雁」至「耀才華」是「上句」的「前半句」；故此，由「隴西雁」至「文章有價」才算是完整的一句，屬「上句」。後面「老儒生」至「文章有價」是「上句」的「後半句」。後面「混龍蛇」至「由人，笑罵，」是「下句」的「前半句」，「後半句」轉唱「二黃滾花」：「（望不見渭橋燈）月夜，（有一朵紫）蘭花8」。

（夏卿接唱）混龍蛇，難分真與假，不求聞達談風雅，只求半職慰桑麻，由人，笑罵，（李益拈桃束、反覆看介，轉唱二黃滾花）望不見渭橋燈月夜，有一朵紫蘭花㉜8疊疊層台，只見一遍珠簾翠瓦。（一邊看束、一邊四圍張望介）

（允明覺得奇怪介，白）君虞，你從來不慣寵柳嬌花㉝，何處得來桃束呢。

（李益笑介，白）允明、夏卿。（琵琶起奏譜子，托白）長安有一個鮑四娘，乃是穿針㉞老手㉟，昨日我客館無聊，與佢煮酒論長安花月㊱，佢寫下桃束，話勝業坊古寺曲㊲巷口有個「梁園」㊳，住着霍家小玉，（催快）生得高情逸態，冰雪聰明，慕我詩才，不攀權貴，（介），所以我趁此燈月良宵，到此曲頭㊴訪艷。

（允明一路聽、一路搖頭擺腦介，失笑介，唱梆子滾花）不知春燈能引蝶，引來蝴蝶為貪花8何不飛上粉妝樓㊵，卻自徘徊燈月下。

（李益微微嘆息介，白）唉，欲待尋芳，苦不知芳居何處。

（夏卿笑介，唱梆子滾花）君虞欲訪纖纖玉㊶，卻不問人住曲頭第幾家8

㉜ 意即「望不見有穿紫色衣裳的女子」。

㉝ 貪戀妓女美色。「嬌」用作動詞，跟「寵」的意思相若，意即「寵愛」；花、柳連用，指「娼妓」。

㉞ 穿針引線，做媒人的迂迴說法。

㉟ 原文有「是故薛駙馬家青衣」，屬無關重要的枝節，今刪去。這裏的「青衣」並非戲曲旦角類的角色，而指「婢女」。——校訂註釋

㊱ 花和月，泛指美好的景色。「花月緣」則引申指佳人才子的情緣。

㊲ 「曲」即「巷」，也指「彎曲、隱蔽、偏僻的地方」。「古寺曲」不一定是正式的街名或里巷名稱，而是指「曲」的附近有某某古寺。

㊳ 這裏按蔣防《霍小玉傳》校訂，詳見本書第一章。——校訂註釋

㊴ 即「巷口」。

㊵ 前一句用「蝶」來比喻李益；蝶之「飛上粉妝樓」，就是李益登門造訪佳人。

㊶ 「纖纖」是細柔、嫵媚的樣子；「玉」既是小玉的名字，也比喻珍貴、美好的事物。

粵劇術語

二黃滾花

又稱「合尺滾花」，屬散板類板式，用「合尺」調式，戲劇功能較「梆子滾花」更擅長營造悲傷情緒。由於「滾花」屬散板，在基本唱詞上可以容許加入很多「襯仔字」，因此在字數上彈性較大。每句「二黃滾花」均可被理解及分析成七字句、八字句或十字句，但一般被視為八字句，例子是這裏李益唱的「疊疊層台，（只見一遍）珠簾翠瓦。」

欲憑顧曲認芳蹤㊷，怎奈是人去觀燈，冷落門前無車馬。（拉李益

介，白）君虞，我與你十載相交，從未見你有今時興緻，不如我同

你去挨門過戶，探訪消息，信得過嫦娥㊸居處，總有些不同動靜。

（允明白）你哋有你哋去啦，我有我去賞燈。（過雜邊介，舉頭、負手

賞燈介）

（李益、夏卿埋衣邊介，沿門窺探介）

（內場軍校喝白）打道。

（八軍校持白梃、二車夫推香車㊹、盧燕貞手拈絳紗、王哨兒伴香車、

盧杞宰相太尉打馬，同上介）

（允明驚閃於樹後介，李益、夏卿驚閃於梁園門角介）

（盧杞唱梆子快中板）絳樓㊺高處弄雲霞8催馬嚴城親伴駕。那管得馬

註 釋

㊷ 由於那是賞曲的地方，應該有往來賞曲的人眾可資辨認。

㊸ 比喻心儀的佳人。

㊹ 裝飾華美的車子，亦指婦女乘的車子。

㊺ 「絳」指紅色。「絳樓」並非現成的詞，可理解為「紅色的樓」。這裏焦點在它的高度，而不在顏色。

負手

演員把雙手反交、放於背後，以配合散步、遊園、賞燈等身段動作。

內場

「場」是戲台上的演區；「內場」是「後台」，包括演區兩旁布幕後面和底景後面的地方。

白梃

粵劇道具，象徵用作兵器的大支木棍。

梆子快中板

「快中板」也稱「快點」，是粵劇唱腔中的一種板腔曲式，用「流水板」和七字句（4＋3）；中速的用作表情和敍事，快速的用作表達激昂的情緒。嚴格而言，「快點」是指「快中板」所用的鑼鼓引子。「快中板」與「七字清爽中板」相似，但一般快中板是「七板句」，即每句的長度（或「時值」）是七個板。

蹄踏碎禁城花⑧（唱梆子滾花）風動玉樵⑯，更初打。

（開邊，風起介）

（用扯線、扯去燕貞手上紅絳紗⑰、飛撲李益面上介）

（盧杞食住開邊、下馬介）

（李益拈絳紗、不好意思介，埋香車前介，一揖、還巾介，口鼓）風

翻燈影，忽有撲面紅綃⑱，想是姑娘之物，儒生特將彩巾還於蓮

駕⑲。（介）

（重一槌，慢的的，燕貞驚愛李益樣貌介，下香車、接巾、羞笑介，

口鼓）秀才郎氣宇不輕浮，談吐多風采，拜問大名高姓，待奴寫上

薄薄經紗⑧

註釋

⑯ 「樵」通「譙」，指「譙樓」，是城門上用以瞭望的高樓，設有更鼓，引申指「更樓」或「打更」。「玉樵」並非現成的詞，也許形容樓在月光照射下顯得晶瑩。

㊼ 即「紅紗」。「紗」是輕、細的絹。

㊽ 用生絲織成的絲織品。

㊾ 蓮花比喻佛門妙法，因此佛座、觀音座稱為「蓮花座」或「蓮座」。民間也會尊稱一些女性神明出巡的座駕為蓮駕，「蓮駕」，除了因為觀音的女性形象外，或許也跟「蓮步」指美女的腳步有關。稱女性顯要人物的座駕為蓮駕，有捧她若神明之意。說「還於蓮駕」，而不直接說還給她本人，則是傳統中國的一種尊卑禮數。

粵劇術語

開邊

鑼鼓點的一種，用作吸引觀眾注意某一特殊效果，也用作襯起幕。

扯線

一種舞台道具裝置，用不易被觀眾察覺的幼線，繫上道具，以控制如絳紗、蝴蝶等道具的去向，以模擬大風吹走物件或蝴蝶飛舞等效果。

食住

即「緊接」。

重一槌

鑼鼓點的一種，用作襯托演員突然的驚愕、震怒、哀傷等表情或動作，以象徵恍如晴天霹靂的感覺或反應。「槌」在行內劇本裏寫作「才」，讀音（徐）（ceoi⁴），往往變調音（取）（ceoi²）。

慢的的

鑼鼓點的一種，用作襯托演員沉思、猶疑等反應；速度稍快的叫「快的的」。

（李益這個介，口鼓）不敢、不敢，語云：「繡戶女郎閒鬥草，下幃孀子

不窺簾」㊿，彼此素昧生平，豈敢以姓字污及香羅彩帕，何況拾翠遺

巾�51已是有傷大雅。（白）告辭、告辭。（拉夏卿介，二人正面底

景卸下介）

（盧杞暗讚李益介）

（燕貞失望介，口鼓）爹爹、爹爹，風送彩巾想是天緣巧合，（低羞介

從今後我眼中無伴侶，心中只有他8

（盧杞笑介，白）燕貞，不知秀才姓名，如何匹配。

（一槌，燕貞向樹下的允明關目介，含羞、低首介，白）爹爹，小儒

生走了，可問老儒生。

（盧杞白）王哨兒，叫他過來。

（王哨兒領命介，白）老秀才請過來，當今宰相太尉爺問話。

（一槌，允明受寵若驚介，白）哦，相爺太尉老大人在上，隴西儒生崔

允明叩頭。

㊿ 出自明代湯顯祖《牡丹亭》之《肅苑》：「繡戶女郎閑鬥草，下帷老子不窺園。」「鬥草」是一種用草來玩的遊戲。「下帷」本指放下帷幕，開課授業；後比喻深居專心苦讀，不聞外事。「目不窺園」是比喻治學刻苦專心。「孺子」是年輕人；把「老子」改為「孺子」，「下帷孺子不窺園」在意思上有點牽強。唐氏原文作「下帷儒子不窺簾」，相信是「孺子」之誤，「儒子」並非現成的詞。

51 「遺」用作「給予」的意思，音（胃）（[wai6]）。李益說有傷大雅的，並非千金小姐把巾「遺落」，而是自己拾起小姐的貼身物品，和把它近距離遞到她手中。

粵劇術語

這個介

表達劇中人猶疑不決或不知所措時所用程式，由於演員口唸「這個……」，故名。

一槌

也作「一才」，鑼鼓點的一種，有多樣表現方式：「齊槌」（也稱「短一槌」）單用「撐」或「得撐」，用於突顯一些表情、身段、舞台效果或每句口鼓的結束；「長一槌」用「得……撐」，或「查得撐」等，用於襯托一些較舒緩的身段、舞台效果或標示一個片段的開始或結束。「齊槌」與說白或唱腔中某一個字或一組字同時發聲；即使劇本沒有註明，敲擊樂手常在演出中按劇情需要即興加入各種「一槌」。

關目

演員頭部不動，雙眼左右移動，表達靈機一觸、會意、有所顧忌、思索，或向其他劇中人示意，即俗稱「打眼色」。在文獻中，「關目」原指戲曲、小說中的重要情節，亦泛指事件、情節。

（盧杞白）罷了，站立。

（燕貞閃開介，低鬢掩面、遮羞介）

（盧杞口鼓）崔老秀才，你可認識方才拾巾之人，究竟佢姓甚名誰，是否春闈試罷。

（允明口鼓）哦、哦，方才拾巾之人，老儒生何只認識，我共佢朝同起，晚同睡，同枱而食，同書而讀，我雖則科科落第，佢對我情似子期遇伯牙 8。

（一槌，盧杞怒介，白）唏，究竟拾巾人姓甚名誰，快快講將出來 ㊿。

（允明唱乙反木魚）佢生在隴西僑居江夏。系出先朝宰相家。十郎李益人瀟灑。偉略雄才將相芽。赴考春闈初試罷。慈恩寺內暫棲鴉。若許才郎魁天下。不任老儒生欠飯茶 ㊼。

（一槌，盧杞白）哦，站立一旁，（介）燕兒過來。（台口介，口鼓）燕兒，我到嚴城伴駕，也正為文場取士，待我暗中關照，使李益金榜掄元 ㊽ 之後，再談婚嫁。

（燕貞喜介，口鼓）爹爹，想四位姊姊，俱嫁武將為妻，你獨少一個狀

元子婿，最怕阿爹你講得出做唔到，把口齒徒為誇 8

註釋

52 即「講出來」，是粵劇常用的表達方式。

53 整句意思是：我一定兄隨弟貴，不會再困於靠賒借才能餬口的苦況。

54 獲第一名。

粵劇術語

乙反木魚

木魚是粵劇唱腔中說唱體系裏的曲種，用散板、清唱。用「乙反」調式演唱的叫「乙反木魚」。「乙反」調式突顯「乙」(7)

和「反」(4)音，擅於表達悲哀情緒。

（盧杞盛氣介，白）唏，想我得君眷寵、百僚畏服[55]，豈有自毀口齒之

理，哨兒過來，（介）你立刻説與禮部，明日放榜，凡天下中式[56]

士子都要拜謁宰相太尉府堂，方准註選[57]。

（王哨兒白）知道。

（盧杞唱梆子滾花）近水樓台先得月，何愁蕭史[58]嘆無家⑧向陽花木早

逢春，且看李益文章驚天下[59]。（白）打道。

（燕貞上香車介，與眾人衣邊底景同入場介）

（盧杞不理允明介，打馬下介）

（琵琶起奏譜子）

（允明搔首弄耳、過雜邊台口介，樹下沉吟介，托白）問咗一輪，多

謝都冇一句就揚塵去了，（介）唔，貴人喜怒，神奇莫測，老儒生

不怪、不怪。

（李益、夏卿食住此〈介〉口卸上介，見狀覺得奇怪介，托白）允明兄，

何事沉吟。

註釋

㊺ 原文是「想我在京管七十二衛、在外管六十四營」；按「七十二衛、六十四營」是明代兵制，今加以校訂。——校訂註釋

㊻ 科舉考試及格：「中」音〔眾〕（〔zung³〕）。

㊼ 唐朝科舉制度規定，凡應試獲選的人，尚書省先把姓名和履歷註在冊上，再經考詢，然後才選授官職。「註」是「註冊」。「選」既關係到應試之獲選，也關係到註冊和考詢後的「選授官職」。

㊽ 用蕭史、弄玉典故，自己代入弄玉父親秦穆公的角色，一心招蕭史為婿，以償女兒心願。詳見陳守仁、張群顯編：《帝女花讀本》，（香港：商務印書館（香港）有限公司，二○二○），頁六十五。

㊾ 盧宰相還沒有看過李益的答卷，已認定他高中狀元，可見宰相對自己的權勢有多自豪、對自己的造神能力多有信心。

粵劇術語

介口

劇本中對演員的提示，包括唱、做、唸、打各方面，通常寫在括號之內；劇本對音樂效果和佈景、燈光等舞台效果的提示也屬於「介口」，例如，起幕時的「牌子頭」、「牌子一句作上句」，及這裏的「食住此介口卸上介」。如以上所說，「介」是演員做手、舞台動作、音樂效果和舞台效果的統稱。

159　《紫釵記》讀本

（允明悲喜交集介，口鼓）君虞、夏卿，我三十年來文場失意，呢一科都怕唔會落第，正話個白髮官員，乃是當今宰相盧杞太尉，宰相太尉大人都同我傾談幾句，今後我當然不同聲價啦。

（李益笑介，口鼓）允明兄，我都祈求上天保佑⑥你文星照命⑥，

（一槌，內場叫浣紗介）咦，何以有環珮⑥聲傳笑浪嘩⑧（企埋一邊介）

（琵琶起奏譜子，攝小鑼介）

（小玉以手搭住浣紗肩介，同上介）

（李益衝前一步介，回頭望向允明介，托白）她、她。（包一槌）

（小玉食住一槌亦回頭介；慢的的，小玉拗腰、跌紫玉釵介；快的的，小玉與浣紗入梁園、衣邊同下介）

（李益執起紫玉釵介，口呆目定介，唱梆子滾花）睇佢回眸幾⑥累纖腰折，好比逢萊仙苑放星槎⑥8是有意，還是無心，卻見珠釵墜向梅梢⑥下。

⑥⓪ 原文是「我都保佑你文星照命」；按「保佑」一般是指超自然力量的幫助。——校訂註釋

⑥① 文星指「文曲星」，在民間信仰中為主掌文運的星宿。成語「文星高照」，比喻文運亨通。民間信仰又以「照命」表達命中如此，如「幸福照命」。「文星照命」是「文星高照」的轉語。

⑥② 圓形玉珮：後來多泛指女子佩戴的飾物。

⑥③ 幾乎：「幾」音「基」（gei¹）。

⑥④ 「槎」是「木筏」，音「查」（caa⁴）；傳說有木筏來往於海上和天河之間，稱為「浮槎」或「星槎」。據晉代張華《博物志‧卷十‧雜說下》，漢代曾有人從海上乘「槎」到天河，遇見牛郎和織女。這裏既暗寫女子之美若天仙，也道出機會難逢，甚至對眼前所見疑疑真。

⑥⑤ 「梢」是樹枝的末端。

琵琶起奏譜子，攝小鑼

把小鑼的擊打攝入譜子旋律中；「小鑼」是敲擊樂器，也稱「勾鑼」。

包一槌

即「齊槌」；見前「一槌」條。

拗腰

戲曲旦角常用身段的一種，通常是上半身仰後，用作表示驚愕或走路時遇上障礙。

（允明白）君虞，（會意、通氣介）你在此小立片時，自然可以知道墜釵人是否霍家小玉，我往別處遊耍一輪，再來見你。

（夏卿白）君虞，我擔心明日放榜之事，先歸客舍，祝君能會心上人，早成眷屬。（與允明雜邊台口同下介）

（李益拈釵賞玩介）愛不釋手介）

（琵琶起奏譜子介）

（浣紗挑小圓紗燈籠上介）出門、尋找紫玉釵介，走到李益身邊介）

（李益連隨收起紫釵、假作舉頭賞燈介）

（浣紗無意中碰到李益介、微笑襝衽介，白）秀才郎，可見地上有遺落紫釵。

（李益故作愕然介，白）紫釵、紫釵點樣㗎。

（浣紗白）用紫玉雕成一雙⑥釵頭燕，更有紅綫纏定。

（李益搖頭介，白）大姐，燈照花街，只見有香鬢姐你嘅纖纖倩影，並未見有閃閃珠光，（介）哦，我記起啦，方才橫巷之內，隱約人聲

嘈雜，莫不是發現有墜釵遺翠⑥。

（浣紗急白）哎吔，秀才，是哪條橫巷。

（李益亂指一通介）

（浣紗向住李益所指的方向、急步行介，卸入介）

註釋

⑥ 按湯顯祖《紫釵記》和上文補充。——校訂註釋

⑦ 「翠」是一種硬玉：見宋代吳自牧《夢粱錄·元宵》：「甚至飲酒釅釅，倩人扶著，墮翠遺簪，難以枚舉。」

粵劇術語

檢衽

戲曲旦角常用身段的一種，通常是雙腳微曲、躬身，用作見面禮。

（小玉上介，白）浣紗。（做手、關目介，回憶在何處失釵介，低頭一路行開、扭腰、碰到李益介）

（李益欲扶介）

（李益笑介，故意定眼望住雜邊台口地上介，自言自語介，白）咦、咦，不是墜燈花⑱，何以花街之上閃閃生光，仲紅紅哋個嬌。（起唱古譜《漁村夕照》）欲翻釵影，要小心哋向地查。花街有光有彩似是紅絨和玉燕，（俯身介，小玉跟住急足走埋介，俯身貼面介）哦，燈光反照落葉也。（李益執起一片紅葉介）

（小玉含羞閃開介，接唱）生曾⑲戲弄人，紅葉計原是詐。失君風雅，不再受狂蜂浪蝶詐。（過位介，尋釵介）

（李益過衣邊台口介，接唱）驚釵光暗詫⑳，花枝冷月下，似玉蟬倒掛。（故意俯身向花枝，回頭向小玉招手介）

（小玉搖頭、不睬介，接唱）失釵經厭詐，似月怕流霞。將紫釵借意共話㉑，指鹿為馬。（背轉身介，見李益走向她，薄㉒怒、轉身介，

（李益踏住小玉之紗巾介，白）姑娘，請看我手中拈的可是紫玉釵。

註釋

68 燈心餘燼結成的花形。

69 「曾」音（僧）（[zang]），意即「竟然」。原文作「生憎戲弄人」，也有版本作「憎生戲弄人」，相信均不正確。——校訂註釋

70 忽見像是珠釵反射的光芒。心中暗暗驚詫。

71 「將」用作動詞，是「拿」意思；「借意」是粵語口語「借啲意」的轉語，意思是「找藉口」；「共話」是在一起談說議論。合起來的意思是：拿紫釵作為藉口來搭訕，製造二人說話的機會。

72 即輕微。

粵劇術語

做手

演員用單手或雙手做動作，來表達意念或情感，可以配合「關目」以達到近似「默劇」的效果，也可配合唱腔或說白。

古譜《漁村夕照》

「古譜」即「古曲」，是傳統的曲調。《漁村夕照》是曲名。

（小玉回頭見紫玉釵、愕然介，欲伸手取釵、又不好意思介，侷促不安介）

（浣紗挑燈上介，喘氣介，見李益手中拿着紫釵介，怒白）哼，你手中有釵，偏說紫釵落在橫巷，累得我東奔西跑，看來你這個瘟⑦秀才明明想借釵納福⑭，站開些⑮、（走近李益介）站開些。（奪頭，四鼓頭、拮燈一揚介，李益閃開、輕推小玉，二人掩門介，浣紗叉腰、紮架、中立介）

（小玉細聲白）浣紗，來呀。

（浣紗走到小玉身旁介）

（小玉悄悄地唱梆子滾花）這書生貌有潘郎相，口角惜無宋玉牙⑯8你求佢把珠釵還與墜釵人，須防佢討盡便宜話。

註釋

⑦ 人或牲畜的急性傳染病：粵語用「發瘟」來咒罵別人，「瘟秀才」即「發瘟的秀才」。

⑭ 從粵語詞「詐癲納福」轉化過來的表達;「借釵」與「詐癲」的字調相同。「詐癲納福」是詐傻(扮傻)以佔得

⑮ 某種着數或便宜,尤其是男性藉機親近女性。

這個説法,既非文言,又非粵語,而是官話口語,用官話(又稱中州音)發音。

⑯ 類比俗諺「狗口長不出象牙」,用「無宋玉牙」來表達「説不出像樣的話」。

粵劇術語

奪頭

鑼鼓點的一種,源自京劇;粵劇借用後,在劇本中常寫作「斷頭」或「段頭」。它用作多種唱腔段落的引子,可配合起唱小曲、板腔及南音,亦可襯托紫架亮相,多種舞台動作,甚至武打。

四鼓頭

鑼鼓點的一種,源自京劇「四擊頭」,簡稱「四擊」,移植到粵劇後俗稱「四子」,常稱「四鼓頭」,常用於演員在武場戲或涉及特定身段動作的紫架亮相。它的口訣是「的查…撐撐查查…撐撐查冬…撐」。

掩門

身段程式的一種,可由單一演員或一對演員同時使用;使用的演員朝着對戲演員自轉一圈。

紫架

也稱「亮相」;演員在鑼鼓點的襯托下,作瞬刻停頓,正面或側面朝向觀眾,以吸引注意,作為一個新片段的開始;一對演員同時做時稱為「雙紫架」。

（浣紗點頭、開位介，白）秀才，還我釵來。

（再起古譜《漁村夕照》）

（李益笑介，托白）釵唔係你嘅，係你姑娘嘅，請問你姑娘貴姓芳名。

（浣紗托白）好話啦，霍王千金、霍家小姐。

（李益托白）哦，我早知道你家姑娘係霍家千金，大姐，道不拾遺，原是

美德，你何不順口問問拾釵人高姓大名。

（浣紗托白）不問。

（小玉細聲介，托白）浣紗，（介）問問也無妨。

（浣紗托白）哦，（介）秀才，報上名來。

（李益唱梆子中板）我原是隴西人，適作文場客，願折蟾宮桂⑦，好伴玉

瓶花⑦8 開簾風動竹，疑是故人來，我便是賦詩，人也。（攝一槌）

萬不料夢中人，不住蓬萊仙洞⑦，卻住曲頭巷口，第一家8（轉梆子

滾花）我是隴西李益字君虞，排號十郎家居江夏⑧。

（小玉驚羞交集介，唱梆子中板）我未見賦詩人，但愛纏綿詩中句，誰

料詩中句，不及美風華⑧釵未插鬢時，幾度淺詠低吟，早羨文章，司馬⑧。燈外月黃昏，眼前人瀟灑，人月雙圓願，夢裏未合差⑧⑧

註釋

⑦⑦ 成語「蟾宮折桂」的轉語。蟾宮指月亮；相傳月中有桂樹。「折桂」比喻科舉及第。

⑦⑧ 比喻美佳人。

⑦⑨ 側寫小玉在李益心目中的仙女形象。

⑧⑩ 地名，在今湖北省境內。

⑧⑪ 比喻李益作品造詣之高。見左宗棠（一八一二―一八八五）對聯上聯：「文章西漢兩司馬」，意思是說，文章寫得最好的要算西漢的司馬遷（前一四五―約前八七）與司馬相如（約前一七九―前一一七）。

⑧⑫ 「合」是「應該」；「未合」是「不應該」；「未合差」即「似乎沒有偏差」。「差」是多音多義字，但這裏要求押平聲韻，必須讀（叉）（（caa'））。

粵劇術語

開位

從原來坐下的位置站起來、走出來；也指從原來站立的位置走開來。

梆子中板

粵劇唱腔中的一類板腔曲式，包括七字句（4＋3）和十字句（3＋3＋2＋2）兩種，用「一板一叮」和「士工」調式，因而也稱「士工中板」；由於「士工」是粵劇的「預設」調式，「士工中板」簡稱「中板」。這裏用的是十字句。

（轉梆子滾花）拾釵人原是李十郎，此釵幸落才人手也。

（浣紗白）有幸亦好、無幸亦好，等我同佢攞番支珠釵啦。（欲衝前介）

（小玉低笑、攔住介，白）唏，浣紗，此釵我自會理會㗎啦。

（浣紗會意、掩嘴笑介，白）哦，咁唔需要奴婢侍候啦。（笑介，下介）

（李益上前一揖介，白）小姐，有禮。

（小玉唱《小桃紅》[83]）半遮面兒弄絳紗，暗飛桃紅泛赤霞[84]，拾釵人會薄命花，釵貶梁園價[85]，落絮飛花辱了君清雅。（過序，浪裏白）

秀才，還我釵來。

（李益接唱）此亦緣份也，真真緣份也。借釵作媒間，願拜、願拜石榴裙，奉上珠釵定婚嫁。

（小玉接唱）初邂逅，竟博得才郎論婚嫁，驚羞兩交加。歷劫不再是千金價，落拓不配攀司馬，親恩不報未能受禮茶。

（李益接唱）莫棄郎才華，風霜百劫李十郎未有家，仰慕你才華在皇城[86]曾獨霸。

⑧③ 原劇本使用「梆子慢板」和《小桃紅》的第二段，一九五九年拍攝電影時，唐滌生補上《小桃紅》的第一段，以取代本來的「梆子慢板」，其後被一九六六年的唱片版和不少戲班納入劇本裏，成為了常演版本的一部分。——校訂註釋

⑧④ 「紅霞」形容人害羞而臉紅。這裏換成「赤霞」，把「紅」留給前面的「桃紅」，以避免重複。「桃紅」一方面用「桃」來具體說明那是怎麼樣的顏色，另一方面又拿曲牌的名稱來點題。這可能是古曲《小桃紅》首次被發掘出來施用於近世粵劇、粵曲，能夠點題別具意義。

⑧⑤ 相信小玉不可能在被驅擯前被賜封「洛陽郡主」，原文「釵貶洛陽價」於理不合，今校正：見本書第一章。——校訂註釋

⑧⑥ 原文是「仰慕你才華在衡陽曾獨霸」；這裏「衡陽」意思不明，今改作「皇城」。——校訂註釋

《小桃紅》

《小桃紅》是曲名，除用於《紫釵記》，也用於唐滌生《蝶影紅梨記》的尾場。

序

也稱「過序」，即過門旋律。有時，板面（一個唱段的旋律引子）也稱「序」，中間的旋律過門便稱「過序」。

浪裏白

也稱「序白」；在唱段中，用過門旋律（也稱「序」或「過序」）伴奏、夾在唱段中的說白，簡稱「浪白」，是取旋律高低如波浪之意。

（小玉接唱）偷憶詩中句，夢常伴柳衢，心暗自愛慕他，莫非三生⑧緣

份也。

（李益接唱）自覺辛酸自慚被貶花，破落哪堪共郎話。

（小玉感觸介，接唱）休說被貶花，他朝託夫婿名望，終有日吐揚眉話。

（李益接唱）煙雨韶華，空對才華。驚怕命似秋霜風雨斷愛芽，

驚怕落拓笙歌君說玉有瑕⑧。唉，太羞家⑧。

（允明暗場挑着一盞花燈，食住此介口、雜邊角樹旁卸上介）

（李益接唱）歷劫珍珠不怕浪裏沙，你嫁與我十郎吧。

（小玉接唱）伴母深閨須奉茶，哎吔我如何能便嫁。（叻叻鼓，羞笑、

掩面、欲入門介，回頭嫣然一笑介，入門介）

（李益拈釵追介，小玉雙手掩門介，李益頭碰門介，白）唉，幾乎撼⑧

穿頭。

（允明走埋、輕拍李益介，口鼓）君虞，拾翠還釵，到底是一見鍾情，

還是對釵玩耍。

（李益口鼓）允明兄，千里姻緣牽一線，皇城花⑨也香也艷，隴西雁宜

（一槌，允明正容介，口鼓）講得好，君虞既甘作護花之人，又可知栽花之道，（介）丈夫以重節義創一生基業，女子以守貞操關係一

室宜家8

註釋

⑧⑦ 「三生」是佛家語，指前生、今生、來生，假定人死後會轉世；詳見本書劇本第八場「三生石」的註釋。

⑧⑧ 粵語詞，意思近似現代書面語的「羞人」。

⑧⑨ 「撼」音（砍）（ham²），意即「碰撞」；本音（憾）（ham⁶），這裏是假借來描述碰撞的粵語動詞。

⑨⑩ 原文為「洛陽花」：相信小玉不可能在被驅擴前賜封「洛陽郡主」。——校訂註釋

粵劇術語

叻叻鼓

鑼鼓點的一種，用連串不絕地擊打「雙皮鼓」襯托演員上場、走位等動作，或襯托沉思、猶疑、震怒等反應。

正容

面上露出嚴肅的神情。

生榮辱，自古話欠人一文錢，不還債不完，賒人一分債⑨，不還不痛快，（介）若果你想得通，就可跨鳳乘龍，想唔通，便快臨崖勒馬⑨。

（李益亦正容介，口鼓）允明兄，我都想通想透喫啦，如果想唔通嘅，又點會想選個良媒拜候她⑧

（允明白）唏，想得通又何用再選良媒呢，君虞，你聽我講啦。（唱梆子長句滾花）賞元宵，放了觀燈假⑨，你個拾釵人若無欺詐，並蒂蓮根早接芽⑭，天宮織女還自嫁，不用良媒，送禮茶⑧⑮（以燈交李益介，白）去、走、走。

（李益白）重門閉鎖，難得其門而入。

（允明笑介，白）唏，倚門一笑回眸，那有閉鎖重門之理，不妨上前試試看。

（允明笑介，欲下介）

（李益小心上前、試推門介，發現門果然虛掩介）

�91 原文為「賒人一生債」，今據葉紹德建議，校訂為「賒人一分債」，與「欠人一文錢」呼應；見吳鳳平、鍾嶺崇、林偉業：《紫釵記教室——搭建粵劇教育的互動學習平台》（香港：香港大學教育學院中文教育研究中心，二○○九），頁一四五。——校訂註釋

�92 原文作「便可跨鳳乘龍……就快臨崖勒馬」；按「就快」意思含糊，今校正。——校訂註釋

�93 這裏提到「放假」，一方面客觀地指陳機會難逢，另一方面不無委婉地暗示李益不用拘泥於禮教藩籬的意思。

�94 「並蒂」、「蓮根」、「接芽」均是李益與小玉談婚論嫁甚至與她親近的委婉語。

�95 為了使「賞元宵……送禮茶」一句成為落幕前的板腔下句，下面刪去「莫負天姬候董郎，我送盞花燈你早去槐蔭吧。」——校訂註釋

粵劇術語

梆子長句滾花

簡稱「長花」；「梆子滾花」的一種；每句由起式（3＋3）、正文（7；可以無限重複）和煞尾（4＋3）組成。

（先鋒鈸，李益拉住允明，詩白）我只怕花院深深人已睡。

（允明笑介，詩白）我包管佢暗裏挑簾倚絳紗。（白）去，走、走。（推

李益介，卸下介）

（李益推門、入門介，下介）

落幕

《花院盟香》

> **場景**：梁園花苑景

> **佈景説明**：曲苑深深，珠簾半捲，珠簾後小玉之閨房隱約可見。苑外有櫻桃樹四棵，架上有鸚鵡一隻。苑內衣邊屏風，正面橫書枱，上有銀燈及文房四寶，點起香燭。一燭照影，庭院陰沉。

起幕

（牌子頭）

（牌子一句作上句）①

（鄭氏坐幕介，於枱旁閉目、輕敲經介）

（李益上介，半帶驚慌介，台口介，唱梆子慢板）踏過海棠軒，步向薔薇架②，誰個燒香拜月，爐煙隱約，裊③輕霞⑧（見鄭氏，更驚介，續唱）只見王母夜敲經，未見玉女依膝下，紅魚聲聲夜莊嚴，未敢趨前，談婚嫁。④（琵琶起奏譜子介；欲回身、兩次欲入、不敢介，托白）唉，真是有心求鳳侶，無膽叩情關，不若回去也罷。（欲下介）

（一槌，鄭氏托白）十郎，既來之則安之，何以過庭不入呢。

（重一槌，李益硬着頭皮、入介，拜介，托白）李君虞半夜三更⑤拜問伯母大人安好。

（重一槌，李益硬着頭皮、入介，拜介，托白）李君虞半夜三更⑤拜問伯母大人安好。

（鄭氏笑介，托白）有禮啦，十郎，是否半夜三更不易求請良媒，所以親來下聘⑥。

（重一槌，李益不好意思介，托白）哎、哎⑦，（介）伯母。（口鼓）想小生本有藍田白玉一雙，文錦十疋，怎奈倉卒間都未曾帶下⑧。

② 薔薇是匍匐狀小灌木，需要架子扶植生長。支架用竹子編成竹網，可作屏風網眼；可方、可斜，中間放上五顏六色的薔薇；隔屏透視，對面景致不即不離。「架」字入韻，沿用上一場的「麻花韻」。視乎舞台裝置，第一、二兩場可分可合。

③ 柔軟美好、繚繞。

④ 原文李益唱「梆子長句滾花」接「梆子偶句滾花」，這裏按常演版本校訂為兩句「梆子慢板」，更切合主角出場。——校訂註釋

⑤ 提到「半夜三更」，帶有為打擾而抱歉之意。

⑥ 鄭氏食住（緊緊抓着）李益「半夜三更」一詞，連消帶打，反守為攻，指出李益要抱歉的，不是好來打擾，而是沒有「求請良媒」，還進一步把他的到來定性為「親來下聘」。——校訂註釋

⑦ 原文作「嘻、嘻」，似乎過於輕佻。

⑧ 李益的回應，無形中默認了「來下聘」。

坐幕

意即演員在起幕前，已在戲台演區裏適當的位置坐下；站立的叫「企幕」，睡着的叫「睡幕」。

梆子慢板

粵劇唱腔中的一種常用板腔曲式，用「一板三叮」和「士工」調式，因而也稱「士工慢板」；常用作主角剛剛出場的敘事和抒情。這裏李益唱的兩句均屬十字句（3＋3＋2＋2），但在第二與第三頓之間加入「加頓」（也稱「活動頓」），變成「3＋3＋4＋2＋2」的結構，仍稱十字句。由於「士工」是粵劇的「預設」調式，「梆子慢板」或「士工慢板」簡稱「慢板」。

（鄭氏笑介，口鼓）十郎，小玉為急於洗我十二年下堂之恥，愛者是才華，不拘身外物，願求嫁夫憑夫愛，（介）並非女大不思家⑨ 8

（一槌，李益口鼓）伯母，小生立誓，願盡半子⑩之勞，博得雁塔題名⑪，為霍王姬回復當年聲價。

（鄭氏一笑、正容介，口鼓）十郎，但係你要知道，丈夫以重節義創一生基業，女子以守貞操關係一生榮辱⑫，就算係嫁個擔瓜賣菜嘅都無所怨，幸勿催殘荳蔻⑬花⑭ 8

（起風介）

（內場起急驟琵琶聲⑮）

（李益下拜介，答應介）

（鄭氏會意⑯介，唱二黃慢板合字序）怪底⑰蘭房弱女，暗中仰慕你才華，待我報說拾釵人來也。（向內場浪裏白）小玉呀，小玉。

（浣紗拈銀燈、小玉挑簾、同上介）

（小玉接唱二黃慢板合字序）挑簾卸輕紗，（挑簾一看介）偷向玉鏡台，

⑨ 這段話包含了多層訊息：第一，小玉所愛者是李益的才華，所重視者是他的愛，而不是「身外物」；第二，母女深信李益的才華他日可洗她倆被驅擯之恥；第三，小玉之所以願意倉卒成婚，正為急於一洗這恥辱，着李益不要用「女大不思家」的眼光來看小玉。

⑩ 即女婿。

⑪ 唐朝新科進士於皇帝賜宴後，須前往長安慈恩寺的大雁塔題寫姓名；以此比喻科舉中式、金榜題名。

⑫ 這番話與崔允明剛説的完全一樣，一方面説明這是當時流通甚廣的俗諺，另一方面，讓同樣的訓誨出於兩位知情長者之口，大大加重了它的份量和對李益的深刻影響。

⑬ 比喻十三、四歲的年輕美少女；也作「豆蔻」。

⑭ 這處埋下了伏筆：小玉日後因思念李益而病入膏肓、險些喪命，正是摧殘了荳蔻花。

⑮ 唐滌生沒有言明這琵琶聲是出於小玉的琵琶彈奏，還是作為襯托氣氛的音效，但可視作其後以琵琶為主要伴奏的《劍合釵圓》的預告，也呼應貫穿全劇的琵琶音樂。

⑯ 唐滌生沒有言明所會意的是來自小玉的暗號，還是是出於鄭氏對環境時機的感悟。

⑰ 「底」是根源、底細；作為代詞，是「甚麼」。「怪底」意即「我本覺奇怪，現在明白為甚麼了」。

粵劇術語

二黃慢板合字序

是「二黃慢板」的一種「過序」，或稱「旋律過門」，也可用作「二黃慢板」的板面（旋律引子）。這裏把「過序」填詞，使它成為唱段，是把它用作「小曲」一般處理，但歸屬「雜曲」體系。「二黃慢板」簡稱「二黃」，是粵劇唱腔中的一類板腔曲式。詳見本書劇本第四場「粵劇術語」。

淡掃鉛華。鷯鵡在欄杆偷驚詫，話我新插玉簪花，曾未見有今宵

雅⑱。（羞倚鄭氏身後介，默默含情介，與李益相視介）

（閃電介）

鄭氏笑介，起身讓座介，白）小玉，你坐啦。（輕推小玉坐介，唱梆

子滾花）女呀我愧無旨酒迎佳客，你香閨可有合歡茶⑧更無餘地展

東牀⑲，大可圍爐供夜話⑳。（含笑、衣邊卸下介）

（浣紗見鄭氏已離去，放銀燈於枱上介，欲下介）

（小玉羞介，白）哎吔，浣紗。（介）

（李益執小玉手介，唱乙反木魚）你仙姿綽約多瀟灑。更添雲鬢似堆

鴉。瑤台㉑若許飛瓊嫁㉒。我正好還釵伴鬢華㉓。（替小玉插上紫

玉釵介）

（浣紗拉絳紗遮面介㉔）

（慢的的，小玉悲從中起、輕輕啜泣介）

（李益愕然介，白）小玉，如此良宵，緣何落淚呢。

（小玉悲咽介，唱乙反木魚）唉，妾非文君㉕新報寡。輕微難戀霍王家。慕才便把相如㉖嫁。莫使白頭吟㉗老舊年華㉘。（起奏譜子介，悲

⑱ 原劇本裏，小玉唱「二黃慢板」序後，續唱一句「二黃慢板」「上句」。根據板腔體體系的結構規則，小玉唱的「二黃慢板」應該由一個「下句」開始，之後在一個「上句」結束。然而，據名伶阮兆輝指出，這裏因為要遵守「長板面」後唱「上句」的規格，不能先唱「下句」，故此原劇本缺少了一個「下句」。今按常演版本校訂，刪去原文的「二黃慢板」「上句」。——校訂註釋

⑲ 一方面寫實，説無法提供另一張牀給這「佳婿」，用的是「東牀快婿」典故；另一方面暗示李益留宿只能與小玉同牀。

⑳ 這句兩頓的滾花是説雖無美酒，也無另一張牀，仍然婉轉示意李益不要急於離去、要留下來與小玉談心。

㉑ 即神仙居住的地方。

㉒ 「飛瓊」是傳説中的仙女、西王母身邊的侍女。「瑤台若許飛瓊嫁」意即「你們家若允許把你嫁給我」。

㉓ 「伴髻華」即「伴髻花」，指插髻的花。「髻華」一詞保留於日文。此處「華」雖然解作花，但受格律所限，只能讀陽平聲。

㉔ 表達「吾不欲觀之矣」。

㉕ 指「卓文君」，見下面註釋。

㉖ 以西漢司馬相如借指李益。一方面頌讚他才貌可比司馬相如，另一方面帶出以下「白頭吟」典故。

㉗ 《白頭吟》是卓文君所作的樂府詩：因司馬相如欲聘娶茂陵女子為妾，其妻卓文君作《白頭吟》以示訣絕。後比喻失歡哀怨之情為「白頭吟」。

㉘ 雖然「白頭吟」是詩名，但在這裏要斷開：「白頭（人）」是主語，「吟老舊年華」是謂語，其中「吟」是述語（動詞），「老舊年華」是實語。也就是説，「老舊年華」是所吟的內容。

（咽介，托白）十郎，妾本輕微，自知非匹㉙，今以色愛㉚，託其仁賢㉛，但慮一旦色衰，恩移情替，使女蘿㉜無託，秋扇見捐㉝，極歡之際，不覺悲從中起㉞。

（李益托白）小玉，古人有誓海盟山，時人有盟心矢誓，願假㉟我以三尺絲羅，寫下盟心之句。

（小玉托白）浣紗，快到箱盒之中取出烏絲欄㊱素緞三尺與文房四寶，侍候十郎寫盟心之句。

（浣紗應命介，在雜邊角箱盒內取出白緞與筆、墨介，托白）姑爺，未寫盟心，先問良心，你仲要想清想楚，然後有咁真時，寫咁真呀㊲。

（李益托白）寫盟心，先問良心。

（閃電介）

（李益答應介，白）得啦。

（小玉白）十郎請寫。（斜倚枱畔、代磨墨介）

（一槌，李益詩白）未寫盟心句。先勞紫玉釵。刺出相思血。和墨表情懷。（寫介，唱小曲《紅燭淚》㊳）駕盟初訂莫相猜，便似金堅難

《紫釵記》全劇本：第二場《花院盟香》　184

㉙ 不能與你匹配。

㉚ 以色相為主的愛慕。

㉛ 交託到仁愛者的手裏。

㉜ 古代詩歌中常以植物中菟絲和女蘿纏繞，比喻夫妻或情人的關係。見《文選‧古詩十九首‧冉冉孤生竹》：「與君為新婚，菟絲附女蘿。」

㉝ 入秋天涼，扇子就被棄置不用；比喻女子不再年輕貌美而遭受冷落。見漢代班婕妤（前四十八—二年）《怨歌行》。

㉞ 由「妾本輕微」到「悲從中起」，取自唐代將防的《霍小玉傳》，詳見本書第一章。

㉟ 即「願借」。

㊱ 畫於卷冊或織於絹素的黑色界格。

㊲ 這句托白裏的幾頓押另一個轍：兩個「心」字與兩個「真」字同屬「昏燈暗」轍。

㊳ 《紫釵記》原劇本並無使用《紅燭淚》，一九五九年拍攝電影時，由唐滌生填詞，補上，其後被一九六六年的唱片版和不少戲班納入劇本裏。──校訂註釋

小曲

屬粵劇唱腔中的曲牌體系；相對板腔及說唱體系而言，小曲有更固定的旋律。一般小曲按譜填詞產生唱段，也有根據先作的曲詞而創作的小曲。

《紅燭淚》

是粵樂大師王粵生（一九一九—一九八九）在一九五一年特別為何非凡（一九一九—一九八〇）、紅線女（一九二五—二〇一三）主演的粵劇《搖紅燭化佛前燈》創作的小曲，特點是按唐滌生的曲詞構思旋律，並使用「士工」調弦，即把高胡空弦G、D作「士、工」。

（小玉感極而泣介，接唱）似雙仙，借玉宇㊵相聚，再莫兩分解。應念

破壞。任天荒地老，莫折此紫鸞釵。苦相思，能買不能賣㊴。

我委身事郎，巢破名敗。

（李益接唱）願作雙鶼鰈㊶，情深永無懈。一夕恩深記紫釵，赤繩長繫

足㊷，那得再圖賴㊸。（包一槌收，白）盟心句寫完，謹呈小玉妻青鑒。

（小玉接介，台口讀介，白）水上鴛鴦，雲中翡翠，日夜相從，生死無

悔，生則同衾，死則同穴㊹。

（浣紗拍手稱讚介）

（小玉唱梆子滾花）有此絲羅三尺盟心句，那怕招來愛鎖共情枷8（狂風

起介，續唱梆子滾花）敲簾驟雨報更寒，我更怕西風搖鐵馬。

（雷響介，遠、近處雷聲介）

（小玉食住雷聲大驚介，撲入李益懷中㊺介，回頭見浣紗，羞怯、逐

步退後、掩面一笑、翩然入房㊻介）

（李益白）小玉、小玉。（不知所措㊼介）

（浣紗埋箱盒取出薄被和枕頭、倚欄而睡介）

（李益愕然介，白）浣紗，做乜你瞓喺呢處呀。

（浣紗白）哦，平時就係我陪姑娘喺房瞓嘅，但係今晚，若果唔喺呢度瞓，我仲喺邊度瞓啫。（一笑、蒙被而睡介）

註釋

㊴ 此處是伏筆：小玉日後果然被逼賣釵。

㊵ 即神仙居住的地方。

㊶ 「鶼」是比翼鳥，「鰈」是比目魚；成語「鶼鰈情深」比喻愛情深厚、相處融洽。

㊷ 相傳月下老人以紅繩繫男女之足，使成婚配，故後世用它比喻男女間的姻緣天定。見唐代李復言《續幽怪錄·卷四·定婚店》。

㊸ 「猜、壞、釵、賣、敗、懈、釵、賴」押【aai】韻，但有別於本場的「麻花韻」，屬破格。

㊹ 由「水上鴛鴦」到「死則同穴」，取自湯顯祖《紫釵記》。其中原有「引喻山河，指誠日月」出自蔣防《霍小玉傳》，本為蔣防以全知敍事觀點描述李益作盟心句之情狀；從後來李益之負心看來，蔣防這描述不無貶義，類似粵語嘲諷說謊者「指天篤地」、「誓神劈願」。湯氏、唐滌生取之作為盟心之句，實有欠妥當；因此，本書刪去「引喻山河，指誠日月」八字。

㊺ 以不經意的行動反映出小玉已無悔地進入愛鎖情枷。

㊻ 羞怯、掩面一笑、翩然入房都帶有暗示性。

㊼ 顯示李益此刻尚未領會剛才小玉所作的暗示。

（重一槌，李益如夢初醒介，唱梆子滾花）香鬢妙語留佳客，拈起銀燈

去會她 8（拈燈入介）

落幕

《折柳渭橋》

第三場

場景：長安西渭橋畔

佈景說明：開幕時全場疏柳，正面西渭橋，衣邊台口絲絲垂柳，下有石屯[1]，正面橫放石凳；穿過石橋轉第二景，有峻嶺崇山，飛綿柳絮，紅日當空，鴻雁橫飛。

起幕

（牌子頭）

（牌子一句作上句）

（起奏古曲《陽關三疊》）

（浣紗挽包袱、捧小酒盒、伴小玉、食住古曲、二人衣邊同上介）

（小玉台口介，悲咽介，唱梆子滾花）燈街拾翠憐香客，博得御香新染

狀元袍②⑧昨宵花院正盟香，今朝踏上西橋路。（掩袖、哭介）

（繼續演奏《陽關三疊》）

（浣紗悲咽介，托白③）唉，小姐，你睇渭橋畔一片紅愁綠怨，唔怪得人

哋話「怕奏陽關曲，魂銷渭水都」④，你與姑爺合也匆匆，離也匆匆，

一朝勞燕各西東，都未知相逢在何日，（介）姑娘，趁天時尚早、

姑爺未到，不如小坐柳蔭，稍避此斷腸光景呀。

（小玉點頭介，黯然與浣紗坐衣邊柳蔭下介）

（四旗牌、羅傘同上介，肅立於雜邊台口介）

（李益穿雪褸、蟒袍，插宮花，雜邊與允明同上介）

註釋

② 「袍」字入韻。本場用的是「姑蘇」轍,通押〔u〕和〔ou〕兩韻。

③ 原文是「浪裏白」,但因這段說白並不處於唱段與唱段之間,而獨立於唱段之外,今校訂為「托白」。——校訂註釋

④ 湯顯祖《紫釵記》第二十五齣《折柳陽關》有小玉所唱「怕奏陽關曲,生寒渭水都」曲詞,這裏借用到浣紗托白,作為慣用語,但稍有修改。「陽關」是漢代設置於甘肅省敦煌縣西南一百三十里的關隘,因位於玉門關之南,故稱「陽關」,為出塞必經的地方。「奏陽關曲」泛指送別。

粵劇術語

旗牌

扮演手舉軍隊旗牌士兵的演員。

羅傘

在戲曲中,官員或皇室人員出行時,隨員多備羅傘,為他們遮陰;扮演這些隨員的演員也稱「羅傘」。

蟒袍

簡稱「蟒」,官服的一種。

插宮花

即在烏紗帽上插起象徵狀元、榜眼、探花的花飾。

（李益唱揚州二黃流水板⑤）絲絲柳，迎接春風和淚訴，遙指渭橋西，我踏上征途，哭

說是離別土，唉我情淚灑官袍⑧花伴擁，柳參扶，

別那才婚新婦。（掩袖、哭介）

（繼續演奏《陽關三疊》介）

（允明托白）君虞。

（李益托白）允明兄。

（允明悲咽介，韻白）唉，君虞，你傷心而我氣結⑥。你新婚難戀鳳凰

巢，我依然落第悲才拙。（介）到底鳳凰簫，誰拗折⑦。是誰弄缺

梅梢月⑧。我與君曾作道義交⑨，無人悄悄何妨說。（介，催快）

你人高傲，重氣節。不拜宰相太尉門，佢老羞成怒把仙郎撇⑩。一

撇撇你去涼州，等你捱吓啲霜和雪。

（重一槌，慢的的，李益如夢初醒，切齒暗恨介，唱梆子滾花）深

⑤ 原劇本作「揚州二流」（亦作「颺州二流」），但名伶阮兆輝指出：當年任劍輝開山時的唱法是參考「粵謳」而非「颺舟腔南音」，故此這介口若寫作「新腔二流」會較為合適。——校訂註釋

⑥ 這段韻白自成另一韻轍，用的是「別雪蝶」轍，通押〔it〕、〔yut〕、〔ip〕三韻，也就是「穿廉燕」轍的入聲版本。「結」是第一個入韻的字。

⑦ 用蕭史、弄玉典故。蕭史善吹簫，作鳳鳴；秦穆公以女弄玉妻之，作鳳樓，教弄玉吹簫，感鳳來集；見漢代劉向《列仙傳·卷上·蕭史》。「拗折鳳凰簫」比喻破壞婚姻。

⑧ 用月的圓缺比喻相愛兩人之間的合與離。

⑨ 建基於道和義，以別於利益關係的交往。說「曾作」，是考慮到現在地位高下有別的得體說法。

⑩ 即丟開、拋棄。

粵劇術語

揚州二黃流水板

「二黃流水板」是粵劇唱腔的一類板腔曲式，用「二黃」調式和「流水」板，常用是長句和普通句兩種板式，後者基本上是七字句，但發展成八字句和十字句。名伶阮兆輝指出，這個唱段是在「二黃流水板普通句」的基礎上，加入了粵謳的唱法，充分彰顯了每句普通句「二黃流水板」在「字數」和「板數」上的彈性。

韻白

說白體系裏的一種形式，不限字數，每句最後一個字須押韻，往往不須依從該場使用的韻、轍，常押仄聲韻，尤多用入聲韻；也稱「急口令」。詳見本場劇本註釋6。參閱陳卓瑩：《粵曲寫作與唱法研究》（合訂本下冊），頁二九一。

悔還巾曾遇丹山鳳⑪，估不到相爺把恨記心牢⑫8你人前請勿洩根

源⑬，別後更防嬌妻妒⑭。

（浣紗聞人聲、開位⑮、一望介、招手介，白）小姐，姑爺到咗啦。

（重一槌，小玉急拈包袱及酒盒、從柳林走出⑯介，白）十郎夫。（慢

的的的）

（李益悲咽介，白）小玉妻。（欲雙擁、回頭見旁人、不好意思介）

（允明上前一揖介，口鼓）落第老儒生崔允明拜見新婚嫂嫂。

（小玉又羞又苦，連隨拭淚、還禮、苦笑介，口鼓）崔大爺，昨宵十

郎夫夢迴午夜之時，曾說生平有歲寒三友，情同手足，我故敢以大

爺相稱，（介）咦，仲有一位夏卿叔叔，何以未見佢送別征途8

（李益口鼓）小玉妻，我正話在吏部⑰，聞得夏卿得中第十八名進士，派

任高陵主簿之職，你不用掛念，（介）眾左右，且暫卸柳林之外，

待本官與夫人把離情共訴。

（隨從同聲白）領命。（同卸下介）

《紫釵記》全劇本：第三場《折柳渭橋》　194

註釋

⑪ 《山海經・南山經》說：鳳凰出自丹穴之山，可簡稱丹山，因而有「丹山鳳」的說法；此處借喻身份高貴的女子，特指盧燕貞。

⑫ 「把恨記心牢」行文有點不尋常，為的是讓「牢」字當韻腳。

⑬ 這「根源」是盧杞不尋常舉措的原委：李益「還巾曾遇丹山鳳」時，盧家小姐對他有意，而他卻不領情。

⑭ 此處是伏筆：後來果然有「嬌妻妒」的情節。

⑮ 原文是「卸出」，但由於浣紗並未入場，今校訂為「開位」。——校訂註釋

⑯ 原文是「卸出」，但由於小玉並未入場，今校訂為「走出」。——校訂註釋

⑰ 原文是「招賢館」，今校正。——校訂註釋

粵劇術語

一揖

即「一拜」，屬行禮。

（浣紗在正面橫石凳擺好杯、酒介，口鼓）姑娘，姑爺西出陽關無故人，望你哋夫妻醉飲離情酒，（悲咽介）再訂個佳期密約在夢裏圍

爐 8（包重一槌）

（李益、小玉食住重一槌、相對垂淚介）

（允明、浣紗雜邊黯然同卸下介）

（小玉緊執李益手、喊介，口鼓）十郎夫，阿媽佢嚟送你，叫我話畀你知，世情險，人情薄，（攝一槌）佢怕風燭殘年，擔起離愁別苦。

（重一槌，慢的的，李益喊介，口鼓）小玉妻，阿媽「世情險，人情薄」六個字，真係語重心長，我刻骨銘心，永將記取，唉，講到話別苦離愁，小玉妻你又何嘗擔當得起呢，新婚才一夜，卻被那笳聲⑱、漁鼓⑲帶走呢個可憐夫 8

（小玉喊介，口鼓）十郎夫，所謂夫婿覓封侯，小玉寧敢有陌頭柳色之悲呢⑳，花沾狀元紅㉑，我更未敢有輕於別離之怨，十郎，我望你此去涼州，記得早修魚雁，先奉江夏婆婆，再慰呢個長安少婦㉒。

⑱ 胡笳的聲音原應出現於邊塞，不應在長安；這裏是點明李益將去之處。

⑲ 「漁鼓」是唱「道情」曲藝用的一種樂器，在這裏本難以解釋，或指「漁陽鼙鼓」，借七五五年安祿山（七〇三—七五七）於漁陽舉兵叛唐事，去泛指打仗。

⑳ 取自唐代王昌齡（六九八—七五七）詩句：「忽見陌頭楊柳色，悔教夫婿覓封侯。」

㉑ 「狀元紅」是花名，牡丹的一種。「花沾狀元紅」描述狀元沾染了所簪紅花的顏色。

㉒ 小玉以「婆婆」而不是以自己為先，一方面表達出她愛屋及烏、孝敬婆婆，另一方面與尾場一想到婆婆受牽連便忙把氣焰收斂遙相呼應。原文作「隴西婆婆」：按李益雖祖籍隴西，但家居江夏，今校正。

包重一槌

即「包一槌」和「重一槌」的結合；見本書劇本第一場「粵劇術語」。

攝一槌

把一槌鑼鼓攝入說白中，以增加戲劇效果。

（李益喊介，口鼓）小玉妻，你縱無陌頭柳色之悲，我亦有離巢拋妻之

愧，唉，（哭得更悲切介）世間縱未見過慈祥如岳母大人，更未見

溫柔如枕邊妻子，天何使我匆匆離別，不能長伴青廬㉓8（搥心、

痛哭介）

（小玉苦笑介，白）十郎夫，有離才有合，有合都必有離，你何苦要摧

心腸斷呢，（介）呀，妾有微物，願效壯行之敬㉔。（解包袱介，

唱流水南音）呢一幅眉州㉕錦，金織銀鋪。我匆匆未及，繡征袍。

昨夜燭蕊燒殘，藏玉兔㉖。更有香囊貯髮，贈奴夫㉗。誓枕㉘留回，

郎擁抱。訂情詩刻，在玉珊瑚㉙。

（李益接唱流水南音）陽關曲奏，離芳土。塞外春寒，渭水都㉚。唉，

臨行話有，千般苦。傷情淚有，血絲糊㉛。

（小玉接唱）郎你夢魂莫被，花枝擄㉜。

㉓ 原指舉行婚禮的地方，這裏借指分離之前兩人的住處。

㉔ 古代風俗有為出行者設宴或送禮以壯行色的做法。

㉕ 今四川眉山市。

㉖ 「玉兔」是月亮，這裏說昨夜點燭至月亮西下。泥印本劇本此處有括號寫着「贈小玉兔介」，看來是透過具體的「小玉兔」這物品使李益念記「小玉」自己，以呼應下面「絲絲縛君今生掛住奴」。另一種理解是：「玉兔西下」與「青髮香囊」兩者相關。韓琮（唐宣宗時人）《春愁》詩：「金烏常飛玉兔走，青髮長青古無有。」金烏是太陽，玉兔是月亮，青髮是黑髮；意謂：太陽及月亮雖然天天升起、落下，但自古以來並沒有頭髮能永遠保持烏黑的人。小玉昨夜點燭至月亮西下，現在贈丈夫青髮香囊，呼應《春愁》詩句。然而，李益、小玉其實生活於韓琮之前，按理不能用此典故。

㉗ 贈香囊貯髮、望睹物思人。

㉘ 枕上曾說盟誓，因而以那枕為「誓枕」。

㉙ 看來是枕頭上的裝飾。

㉚ 湯顯祖《紫釵記》第二十五齣《折柳陽關》有小玉唱「生寒渭水都」曲詞，此處改了一字，由李益唱出。

㉛ 淚中有血絲，不一定是實情，而是極言其慘。

㉜ 小玉叮嚀丈夫「路邊野花不要採」，上承「別後更防嬌妻妒」一語，下開日後對燕貞的妒意。

粵劇術語

流水南音

南音是粵劇唱腔說唱體系中的一類曲式，可用慢板、中板或快板，均用七字句（4＋3）；「快板南音」又稱「流水南音」，使用較快速度和「流水板」（即「有板無叮」）。

（李益接唱）妻你莫哭人去，鏡鸞孤㉝。

（小玉接唱）郎你密密上層台㉞，勤思婦，（轉慢板南音）要勤思婦。

（李益接唱慢板南音）唉，妻你頻頻落淚，教我怎上征途。

（內場笳、鼓聲介）

（慢的的，小玉白）正怕極目關山何日盡，怎奈斷腸笳鼓又催人㉟，十郎

夫，前面是西渭橋，待妾折柳㊱尊前㊲，一寫㊳陽關之思㊴，十郎

請酒。（捧杯介，唱古曲《斷橋》）在柳蔭，夫婦復再交杯醉葡萄，

分飛燕求合浦㊵。

（李益拈起包袱、啾咽介，接唱）悲笳聲催客渡㊶，夫妻有淚已將枯。

（行介）

㉝ 【孤鸞】指失偶的鸞鳥，用來比喻孤獨失偶的人。「鏡鸞孤」的故事説：罽賓王捕獲一隻鸞鳥，非常喜愛，將牠置於籠中，以珍饈餵之，卻三年不鳴。後因王之夫人謂鳥見其類必會鳴，故以鏡臨之。此鸞臨鏡，以為見到同類，慨然悲鳴，展翅奮飛而死。見南朝宋范泰（三五五—四二八）《鸞鳥詩·序》。

《紫釵記》全劇本：第三場《折柳渭橋》　200

㊵ 是下一場吹台賦詩的伏筆。

㊟ 湯顯祖《紫釵記‧折柳陽關》：「〔生〕極目關山何日盡。〔旦〕斷腸絲竹為君愁。」唐滌生的改動增強了戍邊氣氛和時間的緊迫性。

㊱ 長安東有座灞橋，古人餞送東行友朋至此，常折柳贈別，以表達依依之情，後用以借指送別或餞行；見漢代無名氏《三輔黃圖‧卷六‧橋》。這裏套用於餞別西行的西渭橋（也稱「咸陽橋」）場景。有些版本作「樽」，通「尊」。

㊲ 「尊前」呼應下文的「請酒」。

㊳ 「寫」即「描寫」，以文學手法去表達。

㊴ 「陽關之思」是泛指出塞遠行所引起的思念，不一定指去陽關。

㊵ 「合浦」是成語「合浦珠還」之省，「浦」字作韻腳。漢代的合浦郡位處沿海，盛產珍珠，因宰守貪穢，濫採無度，珠遂漸遷移交阯郡。後孟嘗任合浦太守，革易舊弊，珠乃漸還。典出《後漢書‧卷七六‧循吏傳‧孟嘗傳》。後以「合浦珠還」比喻人離開而復返或東西失而復得。

㊶ 「渡」本指「通過江河」，引申為由此地轉移到彼地；以「渡」字作韻腳。

粵劇術語

慢板南音

參閱「流水南音」；「慢板南音」使用「一板三叮」和較慢的速度。

（小玉接唱）須駐步㊷，輕輕再喚夫。待㊸折堤畔柳，絲絲縛君今生掛住奴㊹。

（李益接柳介，接唱）任㊺地老、天老，今生結合情未老，同夢恩高㊻。（輕扶小玉介）

（小玉接唱）半就㊼半扶，雙雙對喊㊽斷魂路，我半顛復半倒㊾。（掩面哭介）（笳、鼓聲介）

（李益接唱）傷心語記夢裏，重復再傾吐。（白）小玉妻，笳鼓催人，行吧。（重奏《斷橋》譜子㊿；上橋、穿柳介，托白）小玉妻，所謂送君千里，終須一別㊿，不勞相送了。

（小玉唱梆子滾花）我咒涼州停雲滯雨㊿，奪去我富貴英雄美丈夫8往日一詩能寫萬般情，今日萬語千言難把衷懷吐。

（大鼓逐下打、攝沉重鼓聲介）

（六軍校拈漢節，一馬童帶馬、食住大鼓衣邊卸上，嚴肅排列，劉公濟麾下都押衙㊿上介）

㊷ 即「駐足」，以「步」字作韻腳。

㊸ 意思是「待我」，略去「我」字；參見前面口白「待妾折柳」。

㊹ 「折柳」原本只有「依依不捨」的意象，「絲絲縛君」是想像的創新；「今生掛住奴」則是這個想像的深化以及在時間維度上的延伸。

㊹ 即「任憑」。

㊺ 可理解為：一同夢想上天對我倆有大大的恩寵。「高」是韻腳。

㊻ 點出小玉、李益相扶而行過程中的互相因應甚至默契。

㊼ 粵語詞，哭的意思。

㊽ 「顛倒」，指心神離亂。

㊾ 按情理刪去原文「經已陽關在望」及以下小玉的托白「陽關在望、陽關在望」。
　　　　　　　　　——校訂註釋

㊿ 「雲雨」比喻男女歡合，「停雲滯雨」指兩人再不能親近。

51 藩鎮節度使下屬的使職官，屬武官，並無品級。

漢節

出使外國或邊關的官員所持的杖，象徵得到皇帝的授權。

（四旗牌羅傘、二衙差捧酒，夏卿戴紗帽並穿圓領，允明、浣紗雜邊同上介）

（小玉對衣邊軍、馬作驚怯介，抖袖、退後介）

（浣紗上前、扶住小玉介）

（允明白）夏卿，上前拜見新嫂嫂啦。

（夏卿上前揖介，白）韋夏卿拜見新嫂嫂。

（小玉又羞又苦介，白）叔叔禮重了。

（都押衙口鼓）狀元郎，在下河西節度使劉公濟節帥麾下都押衙，特來迎駕同行，（一槌，仄槌，向小玉關目介）咦，點解新夫人似曾相識呢，哦，曾記得兩年前，借勝業坊梁園賞花鬧酒，聽鄭小玉一曲琵琶，如泣如訴。

（重一槌，慢的的，小玉強烈反應介，自卑介）

（允明口鼓）唏，所謂「柳傍章台生，花借梁園種⑤」，新嫂嫂系出皇族，公台應慎於言語，萬勿使白璧稍有蒙污⑧

《紫釵記》全劇本：第三場《折柳渭橋》　204

（小玉斜拜允明、感愧交集介）

（都押衙向衣邊喝白）人來，吹號起行。

（內場吹角介，起奏古曲《陽春白雪》介）

（李益托白）小玉妻，故人崔氏懷不世之才，但難求三餐飽暖，夏卿佢倸

㉝「章台」的「柳樹」是比喻唐代居住在長安章台的妓女柳氏，後泛指妓女。這十個字是說：小玉實在是梁園的女兒，並非章台柳氏或妓女。

戴紗帽、穿圓領

是官員的穿、戴，象徵夏卿已當官。

抖袖

抖動白色長水袖；象徵驚怯。

仄槌

即「仄才」，又稱「擲槌」或「擲才」，鑼鼓點的一種，用作表達劇中人沉思或猶疑等情緒。

祿微薄，而且家有蒼蒼慈母，我望你能愛屋及烏，將故人時加關照。

（允明邊聽、邊喊介，拈酒一杯介，口鼓）君虞，待愚兄敬你一杯餞行

酒，大丈夫以守節義創一生基業[54]，你要緊記呢句說話至好。

（李益白）多謝了。

（夏卿敬酒介，悲咽口鼓）君虞兄，我都敬你一杯，所謂「長旗掀落日，

短劍割離情」[55]，望你為嫂嫂[56]加衣強飯，早返京都 8

（李益白）多謝了。

（小玉喊白）十郎夫、十郎夫，（牽衣執手介，喊白）妾年始十八，君

才二十有二，逮[57]君壯室[58]之秋[59]，猶有八歲，一生歡愛，願畢此

期，待八年之後，然後妙選[60]高門，以求秦晉[61]，亦未為晚，妾便

捨棄人事，剪髮披緇[62]，夙昔之願，於此足矣[62]。（泣不成聲介）

註 釋

[54] 整個諺語有前後兩句，後句即使不提也在起作用。小玉接下來的一番話，與整個諺語不無關係。

�55 取自湯顯祖《紫釵記》第二十五齣《折柳陽關》，也是韋夏卿的口白。「掀」的方向一般從下到上，但把騎在馬上的人「掀下馬來」則從上到下。「長旗」指旗竿的影子，隨着日落而越來越長。看見旗竿的影子越來越長，就知道太陽越來越低，意謂時候不早，是時候果斷地起行，不要因離情而誤了行程。

�56 夏卿知道「短劍割離情」對嫂嫂來說不中聽；這裏立刻以嫂嫂為「加衣強飯、早返京都」的因由，有點挽回的意味。

�57 介詞，指「及」、「到」，以表達時間。

�58 男子三十稱壯年，又值當娶妻室之歲，故稱「壯室」。《禮記·曲禮上》：「三十曰壯，有室。」鄭玄注：「有室，有妻也。妻稱室。」

�59 即時候。

�60 即精選。

�61 春秋時代，秦、晉二國世代多互為婚嫁，後遂以「秦晉」代指婚姻關係。這裏更特指上流門當戶對的婚姻。

�62 由「姜年始十八」至「於此足矣」一段話，出於蔣防《霍小玉傳》，場景為李益即將離開小玉到洛陽上任當官，在宴請親朋當晚，「酒闌賓散」，私下對李益提出有點不顧顏面的請求：大意說，不求天長地久，但求八年好合；盟約之言，徒虛語耳」的前提下。小玉在充分理解到「堂有嚴親，室無冢婦，君之此去，必就佳姻。盟約之言，徒虛語耳」的前提下。而日後終告負心。湯顯祖《紫釵記》中，小玉對兩人將來的期盼顯然較為正面。李益最終也聽後未置可否，而日後終告負心。湯顯祖《紫釵記》中，小玉對兩人將來的期盼顯然較為正面，但安排小玉在目睽睽下說出這番話，從語體屬唐代文言和場合看，不無違和之感，從劇情推演看，這段話卻讓李益有機會在眾人面前，特別是歲寒三友間的回應中斬釘截鐵地承諾「決無另行婚配之時」。

【喊白】
亦作「喊介，白」，即帶哭喊聲的口白。

（李益喊白）小玉妻，十郎縱有仰面[63]還鄉之日，決無另行婚配之時，

（扶小玉起介）你不必叮嚀囑咐，我自當緊記[64]。

（都押衙白）請參軍起行，人來帶馬。（介）

（李益頓足介、唱梆子快中板）一聲作別上征途 ⸻ 帶馬起程陽關[65]路。

（上馬介、衣邊下介）（眾人隨下介）

（小玉狂叫，白）夫呀。（暈倒，浣紗扶住介）

（允明白）嫂嫂。

（夏卿、允明相對黯然介）

（浣紗唱梆子滾花）你弱質難擔離別恨，不若夢出陽關去會夫 ⸻

（同下介）

落幕

註釋

⑥③ 即「昂首」，有吐氣揚眉的意思。

⑥④ 這不但是在眾人面前的承諾，還是臨行一刻的最後承諾；李益也表達出他體會到這「囑咐」對小玉來說有多重要，所以「自當緊記」。

⑥⑤ 這裏用「陽關」比喻遠行到邊塞，並非實指「陽關」是目的地。

《紫釵記》全劇本：第三場《折柳渭橋》　　208

《圓夢賣釵》①

場景：半房、半花園

佈景說明：三年後的光景；梁園裏，衣邊閨房、雜邊亭苑；房內有大帳、橫枙上有銀燭；亭苑外、近雜邊台口處有小藥爐、茶灶②。

註釋

起幕

（牌子頭）

（牌子一句作上句）

① 是把《曉窗圓夢》和《凍賣珠釵》兩場戲合併成一場。——校訂註釋

② 原文說明「照《蝶影紅梨記》第四場第三個轉景」，在此刪去。——校訂註釋

（起奏譜子）

（小玉帳內睡幕）

（浣紗食住譜子、拈錢及藥、雜邊上介，一槌，嘆息介，譜子托詩白）

適才典去珍珠鈪③。此後空餘紫玉釵。（托白）姑爺一別三年，姑娘愁病交逼，為着想知道姑爺嘅歸期，日夜都拜佛求神，信埋啲三姑六婆④嘅説話，唉，而家竟弄至身無長物。（將一包藥解開、放落煲介，唱二黃長句慢板）當年燈市耀花街，一夜賒來相思債，三年魚雁渺⑤，佢珠淚暗縈懷⑥，思郎病損⑦，懨懨態⑧，半倚薰籠⑨，夜夜猜，日對神前，千叩拜，踏遍了渭橋歸路，對陽關⑩哭斷，天涯⑧（續唱八字句二黃慢板）可憐佢病不延醫，只叫我把當歸，收買⑪。（白）姑娘不分寒熱，又唔知道自己個乜野病，成日都要我買當歸番嚟煲畀佢飲，咁佢個病又點會好得㗎。

（小玉在帳中驚夢、扎醒介，狂叫白）浣紗、浣紗，（先鋒鈸，台口介，喘氣介，白）浣紗。

③ 粵語，音〔額〕〔aak²〕，調形同於陰上聲，在傳統九聲以外，即「手鐲」韻，可稱「拉柴」韻。

④ 見元代陶宗儀《南村輟耕錄》卷十‧三姑六婆：「三姑者，尼姑、道姑、卦姑也。六婆者，牙婆、媒婆、師婆、虔婆、藥婆、穩婆也。」舊時均被視為非高尚職業的婦女，也比喻搬弄是非的婦女。

⑤ 見《文選‧古樂府‧飲馬長城窟行》：「客從遠方來，遺我雙鯉魚，呼兒烹鯉魚，中有尺素書。」又見《漢書‧卷五四‧李廣蘇建傳‧蘇建》：「漢求武等，匈奴詭言武死。後漢使復至匈奴……教使者謂單于，言天子射上林中，得雁，足有繫帛書，言武等在某澤中。」後因以「魚雁」合為書信之代稱。成語有「魚雁沉沉」，比喻音訊斷絕；這裏的「魚渺渺」和下文的「雁渺魚沉」，都是這個意思。

⑥ 即牽掛於心。

⑦ 即因思郎而成病。

⑧ 「懨懨」本指困倦或憂鬱的樣子，若牽涉病，則指久病慵懶的樣子。

⑨ 「爐」覆罩於爐子上，供薰香、烘物和取暖的器物，也作「熏籠」。

⑩ 是比喻遙遠的邊塞，並非指真實的陽關。

⑪ 即積極地蒐購；「買」字入韻。

二黃長句慢板

俗稱「長二黃」，粵劇唱腔中的一種板腔曲式，用「一板三叮」和煞尾（4＋2＋2）組成。如前所說，由於「土工」是粵劇的「預設」調式，「土工慢板」簡稱「慢板」。而「二黃慢板」簡稱「二黃」。這段「二黃慢板」由兩句組成，第一句是長句，第二句（「（可憐佢）病不延醫，（只叫我把）當歸，購買。」）是八字句。

延伸：正文（4＋3，用了四次）和煞尾（4＋2＋2），這句由起式（4＋4）、傳統「3＋3」的覆罩於爐子上，供薰香、烘物和取暖的器物，也作「熏籠」。

（浣紗食住先鋒鈸、撲入、扶小玉出苑外介，白）小姐，點解你突然間在夢中驚醒呀，你係咪發夢見到姑爺番嚟呢。（介，口鼓）就算你真係發夢見到姑爺番嚟都冇用㗎啦，三年來雁渺魚沉，枉你散盡貲⑫財、妄將神拜。

（小玉口鼓）浣紗，我唔係夢見你姑爺，係夢見一個黃衫大漢，（攝一槌）佢似官非官，似俠非俠，仲送我一對金絲銀繡嘅小花鞋 8

（浣紗口鼓）哎吔，嘩、嘩聲，你話有乜嘢好呀，我相信阿姑爺都唔會番嚟㗎喇，（一槌）難為你憔悴花容，日添病態。

（小玉口鼓）浣紗，經過此夢之後，我相信你姑爺不久就番嚟㗎喇，所謂「鞋」者「諧」也，總可望得魚水重諧⑬ 8（倚疏梅坐下介）

（浣紗悲咽介，口鼓）係咁就最好啦，姑娘呀，正話你畀我嗰隻珍珠釦，已經當咗一百両銀⑭喇，不過個崔老相公，三日又嚟一次，五日又嚟一次，你話食得幾耐吖，我又怕你以後當無可當，賣無可賣。

（小玉口鼓）浣紗，若果你見到崔大爺，千祈唔好透露我寒酸光景呀，因

為才人落泊⑮，都總帶有傲骨形骸⑯8

（浣紗點頭、答應介，白）你休息吓先啦。

（內場允明咳嗽聲介）

（浣紗細聲白）呢，佢又嚟啦。

（允明滿面枯黃、帶病容上介，台口詩白）風搖病榻燭難點⑰。雨打蓬

窗濕老柴⑱。（入介，白）拜見嫂嫂。

註釋

⑫ 財貨，通「資」。

⑬ 「魚水」比喻夫婦；成語有「魚水和諧」。

⑭ 原文為「一萬貫錢」，今按理校訂；詳見下面註釋㉝。——校訂註釋

⑮ 有才華的人潦倒失意。「泊」音〔薄〕（bok⁶）。

⑯ 即「身體」。「骸」字作韻腳。

⑰ 這句話有兩層意思。表面是：人在病榻，風中點燭有困難。另一層意思，燭在風中易滅；「風燭」也作「風燈」、「風中燭」，比喻人生命可危，側寫自己「風燭殘年」。

⑱ 這句話有兩層意思。表面是：雨從簡陋的窗戶進來，柴枝弄濕了，不復中用。深入看，「老柴」在粵語指「老傢伙」，帶貶義，這裏借指自己；粵語「拉柴」指死亡，「老柴」暗示「老而不死」。

（重一槌，慢的的，小玉悲咽介，口鼓）崔大爺，我不見你才三天，你何故枯黃若此呀，浣紗，快拈串青錢⑲嚟畀阿大爺，好待佢把困難暫解。

（允明苦笑、搖頭介，口鼓）非也、非也，我並不是為茶飯而來，乃是為求生而見嫂嫂，想一串銅錢只能供我苟延殘命，古人七十尚能登壇拜帥⑳，對此寧㉑不令我百感縈懷8

（重一槌，慢的的，小玉苦笑介，口鼓）大爺，你嘅才智堪人敬，但可惜你生在呢個俗世狂流，被遺棄於炎涼世態。

（允明在袋拈出紅柬介，口鼓）嫂嫂講得對，我才有發此憤激豪情之語㉓，當今宰相盧太尉設招賢之席，送來請柬，怎奈我青衫百結㉔，怎能拜謁㉕登堂呢，尤其是君子㉒之言，我每每想到古人有過後思門官守衞，個個都惡似狼豺㉖8

（小玉白）浣紗，你快啲攞箱盒嘅錢嚟，畀大爺聊作添衣之用。

（浣紗苦口苦面、取錢介，交錢給允明介）

（允明接錢介，白）多謝、多謝，多謝嫂嫂。（台口介，唱梆子滾花）

我自份長貧難照顧，才肯衣冠㉗投謁㉘上官階㉙8誰不知，相爺弄

權，只得折腰下拜。（白）告辭了。（下介）

（浣紗悲咽介，白）小姐，我哋而家真係冇晒錢喇，若果有人嚟報説姑

爺嘅消息，又怕無從答謝呀。

註釋

⑲ 古時以銅、鉛、錫合製而成的錢；後泛指金錢。

⑳ 或指姜太公七十多歲登壇拜帥。

㉑ 屬副詞，即「豈」、「難道」。

㉒ 俗諺，事情過後才想起好人。

㉓ 大概是指前面自己説的「七十尚能登壇拜帥」。

㉔ 多次縫補的衣服，稱為「百結衣」；成語有「單衫百結」、「鶉衣百結」，而「青衫百結」則是其轉語。「青衫」是近乎藍、綠色的衣服，多為士子、低階官員或卑賤者的衣服；亦指便服。有説「青衫」是黑色衣服，實屬誤解。

㉕ 音（嘻）（jir³），俗讀（揭）（kit³），即「拜見」。

㉖ 即「豺狼」。並列式構詞的詞序有較大的顛倒彈性，尤其在韻文裏。説「狼豺」，是為了讓「豺」字作韻腳。

㉗ 衣服和帽子。亦泛指衣着、穿戴。這裏用作副詞，意思是「衣着講究地」。

㉘ 參見、拜訪。

㉙ 登上階梯、步入官府。「官階」一般指官位的等級，但「階」在這裏指實體的階梯。

（重一槌，慢的的，小玉狠然介，白）浣紗，你、你快將紫玉釵拈來。

（浣紗急入房、拈出釵介，喊白）小姐，此紫玉釵乃係你上頭之物㉚，

速尋侯氏到門庭，此釵貴重難脫賣。（對釵悲咽介）

（浣紗下，急帶侯景先、雜邊同上介）

（景先白）拜見小姐。

（一槌，小玉遮面、羞愧介，口鼓）侯伯伯，唉，想貴人兒女落節失機㉛，我都早已無顏相見，怎奈事有急用，我求你代把紫玉釵即時脫賣。

（景先口鼓）小姐，呢支釵最少值九百両銀㉜，唉，但急切間有邊個能買得起呢，呀，我記起啦，不若等我拈去相爺太尉門堂走走，因為佢有女快將于歸㉝，急需上鬢釵8

（小玉白）有勞。

（小玉苦笑介，唱梆子滾花）散盡千金求歸訊，我運窮何惜賣珠釵8你

（景先白）你。

姑娘你、你。

《紫釵記》全劇本：第四場《圓夢賣釵》　216

㉚　古代女子十五歲及笄時，把原本披垂的頭髮挽上去，並插上簪子，表示已經成人待嫁了，稱為「上頭」或「上鬟」。也指女子出嫁時，將頭髮挽上去結成髮髻的儀式。這裏指後者。

㉛　「節」有志氣、操守、禮儀、限制、控制、約束等意思；「落」是掉在後面、跟不上、引申為達不到標準。「落節」並非現成的詞，可理解為達不到「節」的要求。「失機」一般指錯過時機，可引申為未能在適當的時候做適當的事。小玉用「落節失機」說自己各方面表現得不夠好，感到失禮。

㉜　原文作「九萬貫錢」。按唐代一兩金等於十兩銀，一兩銀等於一貫錢，「九萬貫錢」即「九萬兩銀」或「九千兩金」；紫釵價值九千兩金於理不合，今校訂為值「九百兩銀」或「九百貫錢」。——校訂註釋

㉝　語出《詩經·周南·桃夭》：「之子于歸，宜其室家。」指女子出嫁。「于」音（如）（jyu⁴）。

粵劇術語

下，急帶

在粵劇演出，為求製造緊湊的戲劇效果，扮演浣紗的演員往往在下場後隨即帶扮演侯景先的演員出場。上面「浣紗急下，急帶入房、拍出釵介」也是類似的效果。演員入場後再出場，可以象徵離開了一段長（如這裏浣紗去找侯景先）或短（浣紗拍出紫釵）的時間。

（景先拈釵拜別、下介）

（一槌，小玉面口介，啞雙思介）

（浣紗白）姑娘，日夜對藥爐，不若我陪你出去行吓好嘛。

（小玉搖頭介）

（浣紗白）呀，姑娘呀，不如同你去西渭橋行吓啦。

（小玉白）哦。（點頭介，唱梆子滾花）浣紗你為我換衣裳掩卻懨懨病態，好去渭橋望天涯 8（入房、下介）

落幕

粵劇術語

面口

演員用面部表情表達劇中人物的情緒。

啞雙思

也作「啞相思」；「哭雙思」是表達哀哭的唱腔曲式，只用一句曲詞，沒有曲詞而只用面部表情和動作的則稱「啞雙思」，均屬於「雜曲」體系。

第五場

《吞釵拒婚》

場景：宰相太尉府孔雀堂

佈景説明：衣邊角孔雀屏風、品字桌椅；兩邊台口紅柱、矮欄杆，並半捲珠簾①。

起幕

（牌子頭）

（牌子一句作上句）

（八軍校持白梃、八梅香企幕）

（王哨兒台口企幕）

（盧杞拈詩一首、衣邊上介，唱梆子滾花）**試問誰助十郎題金榜②，可**

恨佢成名抗命戀勾欄③⑧得接吹台④感恩詩，我始行召返離巢雁。

（白）唉，悔不該在女兒面前誇大口，三年來耿耿於懷，面上久無光彩，（介）月前我買通劉公濟麾下嘅都押衙，得到李益在涼州為感激劉公濟而作嘅一首詩，詩云：「日日醉涼州，笙歌卒未休，感恩知有地，不上望京樓」。（一槌，慢的的）哼，細想「不上望京樓」之句，分明是把老夫嚟怨恨，我大可以等他返抵長安時，把他誣蔑，以詩嚟威脅佢，話佢「迷醉歌酒、疏忽職守、有背叛朝廷之

① 原文説明「照《牡丹亭》拷元一場佈」，今刪去。——校訂註釋

② 原文作「虎榜」，是「龍虎榜」的省略；「虎榜」多用於武舉。——校訂註釋

③「勾欄」是宋、元時代的劇場或賣藝場所，後也借指妓院；相信在唐朝還沒有這個詞。「欄」字入韻，為本場第一個韻腳。本場戲押「南山冷」轍，通押〔aam〕、〔aan〕、〔aang〕三韻。

④「吹台」相傳是春秋時師曠吹樂之台，亦稱「禹王台」，在今河南開封縣東南。這裏是比喻吟詩奏樂之高台。湯顯祖《紫釵記》第三十一齣《吹台避暑》説「吹台」是百尺高、用作吹風、乘涼的高台。——校訂註釋

（　心⑤」，不許其過家，何愁婚事不成。（重一槌）唉，欲結姻親還須

先施以禮，細想崔允明與韋夏卿乃是李益平生知己，特命他們代作

冰人⑥，省回老夫口舌。（正面坐下介）

（允明持紅束，夏卿戴紗帽、穿圓領、持紅束，二人分邊同上介）

（允明台口介，唱梆子滾花）天賜十郎諧淑眷⑦，我得延殘命飽三

餐⑧真係錦上能添百朵花，雪中難覓三⑧斤炭。

（夏卿台口介，唱梆子滾花）得來一件烏紗帽⑨，安貧守份奉母還⑧三

日一趨宰相堂，穩沐皇恩無憂患⑩。（白）敢煩報門。

（二人交帖予王哨兒介，入、拜見介）

（允明、夏卿同白）拜見相爺太尉。

（盧杞笑介，白）免禮，兩旁賜坐。

（允明、夏卿同白）謝過相爺太尉。（分邊坐下介）

（盧杞口鼓）崔老秀才，老夫記得三年前共你在勝業坊⑪燈市相見，那

時你聲言與李益十郎朝同起、晚同睡，然則你兩人感情都非泛泛。

（允明口鼓）相爺老大人，晚生⑫三年前與老大人在燈市傾談過之後，

以為該科必中啦，殊不知又依然落第，唉，此皆天命也，怨無可怨

囉，猶幸夏卿與十郎都視我為兄長，有求必應，尤其是借錢，例不

須還⑧

（盧杞笑介，口鼓）老秀才，你又知否十郎迷戀煙花，難成大器，實不

註釋

⑤ 按道理，單憑「不上望京樓」一句作謀反罪證，有過於薄弱之嫌；見本書第一章。——校訂註釋

⑥ 晉代索統為令狐策解夢，告知他即將為人作媒，而待冰融之期，則婚成。典故出自《晉書·卷九五·藝術傳·索統傳》。後以「冰人」比喻媒人。

⑦ 「淑」即「善良、美好」；「眷」指「家屬、親屬」。

⑧ 以律句作對聯，這個位置要求平聲字，故此不能用意思上更為適合的「二」字。

⑨ 娶得好妻子。

⑩ 以烏紗製成的帽子，原為便帽，明代始定為官帽，亦指官職。戲曲多以明服為本。

⑪ 夏卿吐露心聲，為隨後的不敢逆宰相太尉旨意作好鋪墊。

⑪ 原文作「渭橋燈市」，但李益與小玉相遇之處是勝業坊燈市，而非在渭橋，兩人只是遙望渭橋燈飾，今校正。——校訂註釋

⑫ 原文作「儒生」；崔允明向盧杞自稱「晚生」較為合適。——校訂註釋

相瞞，老夫意欲妻之以女⑬，招他為婿，（攝一槌）特請老秀才為

媒，說服呢隻歸來雁。

（重一槌，允明離凳、憤然介，口鼓）相爺老大人，常言道「結髮之妻

情義長，糟糠之婦不下堂」⑭，十郎既娶了小玉，你又叫我為媒撮

合，豈不是要我斷人哋結髮之恩，仳離⑮糟糠之婦，淫媒⑯我不

做，（攝一槌）虧心之事，真是難乎其難❽（白）告辭了。（先鋒鈸）

（盧杞食住先鋒鈸、執允明台口、強笑介，唱梆子滾花）喂，我酬媒

都自有金腰帶，（一槌）

（允明食住一槌，白）不屑。

（盧杞續唱）我薦你做個五品京官又何難❽（介）喂，三台⑰有命你不

從，（攝一才）見否滿堂皆杖棒。（一推、允明蹲地介）

（夏卿白）相爺。（唱梆子滾花）寒儒久病無靈藥，命在蜉蝣⑱斷續間❽

（向住允明介，續唱）縱然不肯代為媒，你莫把虎威重再犯。

（允明唾夏卿介，跪介，白）請問相爺老大人一共有幾位千金。

（盧杞以為允明有轉機、溫和白）老夫一共有五個女，燕貞最細。

（允明白）可是全在閨中待字嗎。

註　釋

⑬ 把女兒嫁給他作為妻子。「妻」音（砌）（（cai³），讀去聲。

⑭ 「貧賤之交不可忘，糟糠之妻不下堂」出自漢代宋弘（？─四十），記載於《後漢書・卷二六・宋弘傳》。此處十四字是它的轉語。由於前半句用了「妻」，後半句便改「妻」為「婦」。「糟」是「酒滓」，「糠」是「穀皮」，「糟糠」比喻粗食。「糟糠之妻」比喻貧賤時共患難的妻子。

⑮ 「仳離」即「分離」。一般不帶賓語。此處作「休棄」解，帶賓語。「仳」音（鄙）（（pei²）。

⑯ 「仳離」即「分離」。「糟糠之妻」比喻貧賤時共患難的妻子。

⑰ 允明確認李益與小玉的夫婦關係，那麼李益與燕貞之間，就成了婚外苟合，因此稱這樣的「媒人」為「淫媒」。

　　漢代以尚書為中台，御史為憲台，謁者為外台，總稱為「三台」；這裏借用來指代權傾朝野的自己。

⑱ 生命短促的蟲類，往往在數小時內死亡；比喻允明生命之脆弱。

粵劇術語

蹟地、蹟椅

意指劇中人下意識或失措地跌坐在地上或椅子上；「蹟」音「質」（（zat¹）。

唾

即「吐唾沫」，表示對某人的鄙視；在舞台上，演員常說「我呸」或「吐」來表達。

（盧杞白）哦，四個女兒都早已出門。

（允明白）哦，請問四位已出門嘅千金婚後與夫婿情感如何呀。

（盧杞白）自從出閣，都非常恩愛。

（重一槌，允明口鼓）老大人，我有四個舍妹都係及笄⑲之年，我欲向相爺四位成龍佳婿獻媚高攀，除非相爺老大人四位女婿肯拋棄結髮之妻，我至肯為五小姐為媒，將你嗰頂烏紗帽賺⑳。有道話針唔到肉都唔知痛，（介）霍家小玉一樣有爺教有娒生㉑8

（重一槌，叻叻鼓，盧杞拋鬚、頓足介，唱梆子快中板）寒儒心目兩俱盲㉒8我衝冠怒奪驚魂棒。（先鋒鈸，取白梃、怒打允明、兜心㉓一撞介）

（允明身露紫標、躓地介）

（夏卿驚介，擁允明介，白）允、允、允明，你見點呀。

（允明悲憤介，唱梆子滾花）我、我愧無寸德酬小玉，（攝一槌）幸存忠義報紅顏8你、你同我寄語十郎莫棄枕邊情，（一槌）望鄉有台

註釋

⑲　「笄」音〔雞〕（（gai）），本是古人把髮髻上盤時，用來固定頭髮的簪子。古代女子十五歲盤髮插笄，以示成年。

⑳　「及笄」指十五歲。

　　呼應剛才盧杞說：「我薦你做個五品京官又何難。」

㉑　粵語俗語「有爺生、冇乸教」是罵人家缺乏「家教」。「有爺教乸生」是其轉語，意思扭轉為「人人平等，都有爹娘的疼愛」。

㉒　指允明有眼不識泰山，心裏也不知好歹。

㉓　粵語，即「衝着心口」。

粵劇術語

拋鬚

演員頸部發力，下巴朝上，把掛在面上的長鬚向前揚，雙手加以輔助，用作表達憤怒、驚慌、焦慮和激動等情緒；京劇稱這種表演程式為「甩鬚」。

頓足

演員用腳在台上踏跺，表示情緒激動。

紫標

仿真血跡的舞台效果。據名伶阮兆輝指出，演員把「血包」藏在手掌或戲服的水袖裏，在需要時壓破「血包」，以製造流血效果。演出前，後台的「神箱工友」先把花紅粉混和蜜糖以製造「道具血」，裝在「臘腸衣」裏，便成血包。有需要時，演員也可以把血包放在口裏以製造吐血的效果。使用蜜糖，是基於它的味道、濃度和容易清洗。

我魂不散㉔。（死介）

（夏卿擁屍狂哭、叫介，白）允明、允明。

（盧杞更怒介，喝白）夏卿站開，（介）噤聲㉕，（介）人來，（介）立即將此老頭兒屍骸抬入後園草草殮葬，（介）夏卿，老夫來吩咐你，一陣李十郎到府與我敍話嘅時候，我不許你提起老儒生嘅死訊，更不准提起小玉嘅消息，你若然違令，我定斬不饒。

（二軍校抬起允明屍介，雜邊底景角同下介）

（侯景先食住此介口、拈紫玉釵雜邊底台口上介，白）堂後官㉖，請報說長安老玉工有紫玉釵求賣。

（王哨兒白）隨進來。（領景先入介）

（景先叩見介，向盧杞奉紫釵介）

（盧杞白）哦，原來老侯，我之前託你同我覓一支上好嘅紫釵，是為着我五女兒上鬢之用，這支紫釵，釵主索價幾何。

（景先白）稟告相爺，釵主索價九百両銀。（攝一槌）

（盧杞白）九百兩銀，呈來一觀。（介）（口鼓）小燕穿花，巧奪天工，好一支名貴嘅紫釵，究竟釵主是何人，姓甚名誰，佢能夠捨割而賣於一旦。

（景先嘆息介，口鼓）相爺，釵主原是京師貴冑，唉，所謂貴人兒女失機落節，又何必再揚姓氏，以增羞慚⑳。

（一槌，盧杞不歡介，口鼓）豈有此理，拿回去吧，假若此釵來歷不明，又焉能索價九百兩銀如此荒誕。

（景先急介，悲咽口鼓）相爺，我都經已髮眉皆白，閱歷太深，至想顧人顏面啫，此釵本是霍家小玉上頭之物，（攝一槌，夏卿食住一槌、驚震介）若非淪落，又怎會典賣釵環⑳。

註釋

㉔ 這句原文是「你話我魂在望鄉台不散」，今按七字頓「4＋3」的結構校訂：「我」是「襯字」。——校訂註釋

㉕ 制止人發聲之辭。

㉖ 堂後官是「中書堂後官」的省略，是直屬宰相的吏官，後世訛作「堂候官」。

（重一槌，盧杞拈釵再看介，白）好、好，我照價將此釵買下，五小姐行將出閣，還有幾件零碎首飾急於修理，春梅，你立即帶老侯入西軒奉茶，待修理完畢，再出來看賞。

（梅香帶景先衣邊角入場介）

（慢的的，盧杞拈紫釵，一路想、一路台口介，白）哨兒過來。

（王哨兒走埋介，白）在。

（盧杞拉哨兒台口介，白）哨兒，你即刻把紫玉釵拿回家去，暗中交帶你家妻子，假扮鮑四娘之姐鮑三娘，候李十郎到嚟與老夫敍話之時，拈了紫釵到府來獻上，說道小玉因為另嫁別人，故而將此釵棄賣，十郎見惱，自然棄舊從新，依計行事。

（王哨兒白）知道。（拈釵、衣邊台口下介）

（夏卿莫名其妙、焦急、坐立不安介）

（大撞點，二旗牌、四高腳牌，牌上寫「奉旨回京⑳」同上）

（李益上介，唱梆子七字清中板）河西關外幸生還 ⑧ 鬼域胡沙迷淚眼。

㉗ 原劇本指示「高腳牌」上寫「奉旨回京，移鎮孟門」。湯顯祖《紫釵記》第三十二齣《計局收才》說盧太尉知道自己被調去鎮守河陽孟門，因而把李益也從涼州調往孟門，但命令李益先返長安太尉府，而不准回家。唐滌生在一九五九年的電影版把「移鎮孟門」這個細節刪去，本書跟從。──校訂註釋

<table>
<tr><td>

粵劇術語

</td></tr>
</table>

梅香

粵劇行當（角色）的一種，常扮演丫鬟。

大撞點

鑼鼓點的一種，用於襯伴劇中主角威武地出場的各種身段動作、之後唱中板類的唱腔。

高腳牌

粵劇常用道具；戲曲中，官員出巡時，隨員每每高舉寫有「肅靜」、「迴避」、「奉旨還鄉」或官位、封號的木牌，由長「木柄」（也稱「腳」）支撐，以便高舉，因而叫「高腳牌」；扮演手舉「高腳牌」的演員也稱「高腳牌」。

七字清中板

粵劇唱腔中的一種板腔曲式，簡稱「七字清」，也稱「古老中板」，屬於梆子類，用「士工」調式。七字句（4＋3）爽速和「流水板」。「七字清中板」有「六板」、「五板」、「四板」和「收句」（九板或更長，視乎句尾拉腔的長短）四種長度，常用的是「六板句」。除「四板句」是「3＋3」句式外，其他全屬「4＋3」句式，即把七個字分別裝嵌在六板、五板和九板裏。

231 《紫釵記》讀本

別時容易見時難⑧（轉梆子滾花）皇恩浩蕩賜還鄉，因何不許回家

返。（揮手令隨從下介，入介，白）拜見相爺恩師。

（盧杞喜介，白）罷了，坐下。（李益坐衣邊介，梅香奉茶介）

（李益口鼓）相爺恩師，想我遠戍塞外三年，時有思歸之感，今日多謝

恩師情重，調我回京，何以又聲言不准我歸家，延續我夫婦分離之

慘㉘。

（盧杞口鼓）十郎，你係我嘅心愛門生，我家就即如你家一樣啫，況且我

已經命人迎接令壽堂到府中居住，相信早已啟碇揚帆㉙⑧

（李益這個介，欲再問又不敢介，白）多謝相爺恩師。

（盧杞白）好說。

（李益口鼓）夏卿，一別三年猶幸故人無恙，係呢，允明兄佢半生落拓，

別來近況如何，是否過得一般平淡。

（夏卿這個介，悲咽介，口鼓）允明兄佢、佢已經一洗窮酸嘅氣派，（攝

一槌）以後都唔需要我哋關照佢茶飯三餐⑧

（李益不明夏卿弦外之音、安心介，白）好囉，如此真是謝天謝地。

（王哨兒帶「假鮑三娘」、拈紫玉釵同上介，王哨兒向假三娘使眼色介，同入介）

（假三娘跪下介，白）相爺太尉在上，老婆子叩見。

（盧杞故作不明介，白）下跪是誰家。

（假三娘白）鮑家。

（盧杞白）因何而來。

（假三娘白）聞得五小姐行將出閣，需要紫玉珠釵，今有現成珠釵獻上。

（盧杞白）十郎歸來，此上鬢之物更不能少，呈來一看，（介）小燕穿花，

註釋

㉘ 原文作「使我長受仳離之慘」；按「仳離」有「婦女被遺棄」的含義，這裏校訂為「分離之慘」。——校訂註釋

㉙ 「碇」指繫着船或沉在水底用以穩定船身的石墩。「啟碇」指開船、啟航。

（李益埋看釵介，愈看愈驚介，白）恩師，塞外胡沙傷目，能否許我燈前觀賞。

（盧杞白）可以、可以。

（李益拈釵、台口介，唱梆子長句滾花）當日拾釵時，此釵曾耀眼，燈下魂銷，釵頭玉燕光猶燦，尚把宜春喜字唧，釵上紅絨還未爛，淚已瀾㉚8我一回把弄一回驚，（包一槌，蹟椅介）追問來源難怠慢。（開位㉛，快口白）賣釵老婆婆，（攝一槌）你可是姓鮑。

（假三娘快口白）正是，鮑家一共七姊妹，我排行第三。

（李益快口白）可有一個鮑四娘。

（假三娘快口白）四娘係我嫡親四妹，她鑽營風月圈，詼諧擅作媒。

（重一槌，李益口鼓）鮑三娘，（攝一槌）莫非你在霍家騙取珠釵，轉賣於當朝嘅權宦。

（假三娘口鼓）大人，我實不相瞞同你講啦，呢支釵係我四妹求我代佢

（賣嘅，（攝一槌）因為霍家小玉慕才招嫁，個丈夫一別三年全無音訊，上個月又係我四妹為媒代佢另尋夫主，再嫁之後，（介）才有棄賣此紫玉釵環③⑧

（重一槌，叻叻鼓，李益蹎椅介，慢的的，喊介，白）小玉、小玉。

（盧杞白）三娘，那鄭小玉曾與參軍爺爺有些瓜葛，燕釵留此，你下堂去吧。

（假三娘假作大驚介，白）該死、該死。（急下介）

（夏卿屢欲提醒李益、盧杞喝止介）

註釋

㉚ 大波浪，形容眼淚之多。

㉛ 原文缺此兩字，今按情理補上。——校訂註釋

㉜「釵環」指釵簪與耳環。此處說的當然只有釵，不涉及耳環。這一場多次提到「釵環」，均用「環」字作韻腳。

（李益拈釵介，鑼鼓起撞點頭介）

（李益台口介，唱反線中板）哎吔，拾釵人隨夜雨歸，墜釵人已隨雲去，歸來遲一月，我此恨永難翻 8 八千里路夢遙遙，西渭橋畔柳絲絲，恍見夢中人，招手迎郎返。我驚見賣釵人，釵未斷時情已斷，未溫前夢，夢經殘 8 胡㉝不念花院盟香，胡不念折柳橋頭、胡不念渭橋，曾碎鴛鴦盞。也應念燭淚裁詩，也應念吹台醉玉，更有盟心句，寫在烏絲欄 8（轉爽七字清中板）哭一句釵在情亡人空返。一別竟成永別續情難 8 若到燈市忙掩眼㉞。我怕回憶當年燈下墜釵環 8（悲咽介，轉梆子滾花）我抱得餘香誓枕回，卻已人去𢱢空我難戀棧。

（對釵喊不止介，白）小玉、小玉。

（盧杞含笑、走埋介，口鼓）阿十郎，何必咁認真呢，喊兩句咪就算囉，由拾釵至到定情，都係同在一宵，（夏卿欲言介，盧杞阻止介，白）你應該明白，一者所謂容易燕好不為美事，二者呢㕭係霧水姻緣，只不過勾

況且夏卿曾經對我講過，佢話你同小玉相識嘅時候，喊兩句咪就算囉，（夏卿欲言介，盧杞阻止介，白）你應該明

匆一晚。

（李益口鼓）恩師，縱使係一夜恩情容易洗，唉，小玉為我徒受三年相思之苦，摧腸切腹，佢之所以改嫁者，無非想狠心跳出離恨關啫[8]（哭得更切介，夏卿在旁、背着盧杞啾咽介）

（盧杞笑介，口鼓）唏，十郎，大丈夫何患無妻呢，不如你就將呢支紫

註　釋

㉝　即何故、為何、怎麼。

㉞　「忙掩眼」的原因見接下來的一句曲詞。

粵劇術語

撞點頭

鑼鼓點的一種，是「撞點」鑼鼓的開首一節；「撞點」和「撞點頭」同樣用作中板類唱腔的鑼鼓引子。

反線中板

粵劇唱腔中的一種板腔曲式，用「一板一叮」、「反線」調式和十字句（3＋3＋2＋2）。

玉釵移聘小女，（攝一槌）況且夏卿佢亦甘願為媒，（攝一槌）你同佢知己隆情，我相信你都難於輕慢㉟哬。（怒目視夏卿介）

（夏卿啼笑皆非、唯有向李益苦笑、點頭介）

（一槌，李益白）夏卿你是否願作媒，（夏卿苦笑、點頭介）你當真甘願作媒嘛。（喊介，口鼓）夏卿，（攝一槌）一自慈恩矢誓，我哋成為歲寒三友，我估唔到你現在有呢一種寡情嘅表現，唉，（攝一槌）大丈夫以重節義創一生基業，女子以守貞操關係一生榮辱㊱，所謂欠人一文錢，不還債不完，賒人一分債，不還不痛快㊲，（哭得更切）夏卿，你年紀尚輕，我唔怪你，好彩允明兄唔喺度㊳咋，

（介）否則佢會把你大義責難呀㊴8

（夏卿連連揖拜、謝過介，背盧杞、搥心、作痛介）

（盧杞唱梆子滾花）今日珠釵辜負你個台館客，（一槌）又不是才郎薄倖㊵負紅顏8賒人債，不還你就痛斷腸，（一槌）你欠我嘅恩，欲還須當諧莫雁㊶。（斜目怒視夏卿、逼為媒介）

（重一槌，慢的的，李益台口介，內心、關目介）

（夏卿繞過李益身旁悲咽介，李益台口介，內心、關目介）

個千斤重擔叫我怎能擔。呢頂奉母嘅烏紗難毀爛。故友應憐我進退

個千斤重擔叫我怎能擔。呢頂奉母嘅烏紗難毀爛。故友應憐我進退

（夏卿繞過李益身旁悲咽介，唱乙反木魚）遞過東牀 ㊷ 龍鳳柬 ㊸。呢

㉟ 即對人輕忽、不夠尊重。

㊱ 兩句說話在劇中是第三次出現。頭兩次由李益所敬重的知情長者對他訓誨，這次由他對三友中的小弟作出訓誨，可見他對這句話非常入心。

㊲ 由「大丈夫」到「不痛快」，是祝允明的原詞，體現出歲寒三友在為人原則上的傳承。

㊳ 粵語「唔喺度」意思是「不在」，也可作為「已逝世」的委婉語。由於觀眾與夏卿知道允明已死，而李益仍蒙在鼓裏，這「雙關語」加強了戲劇的張力。

㊴ 本來「責難」的「難」音（naan6），讀陽去聲；然而此處為口鼓下句的最後一字，須讀陽平聲（naan4）才合規格。

㊵ 原文是「又不是你王魁薄倖棄紅顏」；葉紹德等編訂《紫釵記》唱片曲本時把「王魁」刪去，可能是考慮到王魁是宋人，其負心故事不應該在唐代流傳。——校訂註釋

㊶ 古代婚俗禮儀，男方獻雁給女方作為初見禮，稱為「奠雁」：「諧奠雁」就是成婚。

㊷ 「東牀」借指女婿或未來女婿，用的是關乎王羲之的「坦腹東牀」典故。

㊸ 「龍鳳帖」是古代結婚證書。「龍鳳柬」相信就是指「龍鳳帖」，以「柬」字入韻。整句的意思是把「龍鳳柬」遞給未來女婿。

239 《紫釵記》讀本

難。莫道癡心便可無忌憚。須知宰相權威繫死生㊹。琴絲㊺有劍曾

揮斬㊻。望哥你換過新弦㊼帶淚彈㊽。

（重一槌，李益冷笑介，詩白）

難㊿。（大調《戀檀郎》中板）伯牙早把瑤琴碎㊾。琴碎新弦續上

盼，我跪向青天把情談。（跪介）夢斷香銷㊼我痛不欲生，痛分飛

釵燕，點解你不待夫還。吞釵㊼寧玉碎，情已冷，不堪婚配，願以

死酬㊼俗眼㊼。（先鋒鈸，欲吞釵介）

（夏卿食住先鋒鈸、雙膝跪下、緊執李益手介，白）你唔吞得、你唔

吞得嘅。

註釋

㊹「死生」是「生死」（讀（sang¹ sei²）的顛倒，按理應讀作（sei² sang¹），然而，為了入韻，「生」須讀（saang¹），即用「白讀」。

㊺《詩經·小雅·常棣》有「妻子好合，如鼓瑟琴」，後以「琴瑟」比喻夫妻，用成語「琴瑟和諧」比喻夫妻感情諧樂和合。「琴絲」即「琴弦」，是「琴瑟和諧」的關鍵。

㊻「琴絲有劍曾揮斬」是説有外力使琴弦折斷。夏卿在求自保之餘，還是企圖隱晦地交代有人蓄意破壞李益與小玉的夫妻關係。

㊼以「琴瑟」比喻夫妻的其中一種引申，是以「斷弦」指妻子亡故，並稱男子喪妻再娶為「續弦」。這裏用的是另一方向的引申：當夫妻關係難以維持時，便「換過新弦」，也即另娶。這裏，夏卿在隱晦地執行盧杞的命令。

㊽原文以下有「二梅香扶燕貞衣邊卸上，倚於屏風後細看介」的介口，卻沒有燕貞卸下場的介口；今刪去。──校訂註釋

㊾李益順着「琴」的比喻，轉到另一個典故「伯牙碎琴」；是説伯牙的知音人鍾子期死後，伯牙將琴摔碎，以示終生不再彈琴，借以比喻知音難遇。李益以此表達「曾經滄海難為水」的意思。

㊿表示婉拒另娶的提議。

�51這裏的「將」，不是如「把」般作介詞用，而是用作動詞，意思是用手拿着。

�52「香」比喻女子。「銷」是毀壞、消失；「香銷」多比喻女子死亡。從李益角度看，他心目中的小玉已經消逝。

�53將釵探進口內刺向喉嚨，意圖自殺。

�54即贈予、報答。

�55即世俗人短淺、拙劣的目光。

粵劇術語

大調《戀檀郎》

簡稱《戀檀》、俗稱「連彈」，被分類為曲牌體系中的「大調」（即由多個段落組成的「大曲」）曲目，用「正線」或「乙反」調式。它分多個段落，用「二板三叮」、「二板一叮」或「流水板」。

（重一槌，盧杞拋鬚、怒介，口鼓）哼，李君虞，你唔駛話要吞釵嚟嚇我嘅，其實你都早有瀆職⑯和謀叛朝廷之心，（一槌）係唔係因為娶咗我個女之後，誼屬姻親，使你難於作反呀。

（重一槌，叨叨鼓，李益大驚介，口鼓）相爺、恩師，婚姻事小，失節事大，辛勿妄加罪狀，陷我受國法摧殘8

（重一槌，盧杞拈詩出介，口鼓）李君虞，你在涼州嘅吹台曾賦瀆職、反唐詩，已經在我手上啦，你可曾記得「日日醉涼州，笙歌卒未休，感恩知有地，不上望京樓」，還不是瀆職並反唐嘅鐵證，（一槌）好啦，我等候你阿媽嚟到嘅時候，我就押同罪犯上朝求聖鑒。（拂袖、晦氣、坐下介）

（李益連隨瘋狂起身介，口鼓）相爺、恩師，瀆職、作反可以株連全族，可憐我慈母經已殘年七十，兩鬢俱斑8

（夏卿跪步埋盧杞身邊、牽盧杞袍角介，喊白）相爺饒命、恩師饒命。

（盧杞晦氣介，白）一不是親，二不是戚⑰，我何必要替人哋嚟包庇。

（重一槌，慢的的，李益唱梆子滾花）我願棄珠釵諧鳳侶，方信落網歸

鴻擺脫難⑧我劫餘怕見燭花紅，俯伏哀哀求寬限。

（盧杞笑介，口鼓）好啦、好啦，十郎起來，我來吩咐你，從今以後你

就住在相府花樓別館，未經許可，萬不能擅自出門，呢，而家燕貞

在花樓候你相見一面，你哋兩個既成未婚，你又何必要令到佢倚樓

長盼呢。

（李益悲咽、搖頭介，口鼓）唉，相爺恩師，你又何必強我以兩行珠淚，

註 釋

㊻ 「瀆職」是有虧職守：「瀆」音﹝讀﹞（（dukᵎ）。

㊼ 唐代孔穎達的《禮記正義》：「親指族內，戚言族外。」

粵劇術語

跪步

演員單膝或雙膝跪在地上，向前移動。

重傍那粉榭花間呢8

（盧杞白）秋荷、香菊，立即帶你家姑爺去與五小姐相會。

（二梅香領李益、向衣邊角行介，景先食住此介口、衣邊卸上介，與李益一碰介）

（盧杞故意白）老侯、老侯，呢位就係李益五姑爺，上前見過禮。

（景先拜見介，白）拜見五姑爺。（李益下介）

（夏卿欲跟李益下介，盧杞喝止、拂袖令其回座介）

（盧杞命梅香取九百兩銀予景先介）

（浣紗扶小玉、雜邊台口上介，白）吓，點解老侯入咗相府咁耐都唔出嚟呢，姑娘，我哋不如喺度等吓佢啦。

（景先捧錢出門介）

（小玉一見、迎上前介，白）侯伯伯，紫玉釵可曾變賣呀。

（景先白）若非賣去，那裏來這許多銀兩呀。（交錢浣紗介）

（小玉感嘆介，口鼓）侯伯伯，想紫玉釵乃先君以重金買來，留作我上

鬢之用，萬不料小玉落節失機，連一支上頭釵都尚不能保，他日死

落黃泉，都不知何以自圓其慘[58]。

（景先口鼓）小姐，呢支釵本來難以出售，好在相爺太尉第五女燕貞小

姐行將出閣，等待珠釵好上鬢⑧（一槌）

（小玉口鼓）哦，原來燕釵易主，一樣係上頭之用，侯伯伯，聞得相爺

五千金經已待字多年，咁到底與誰家兒郎禮行奠雁。

（景先口鼓）五姑爺乃是參軍李益，（攝一槌）倒也生得一表非凡⑧

（重一槌，小玉白）李益，（慢的的，微笑搖頭介）天下同名共姓者多。

（浣紗白）侯伯伯，你可曾見過新姑爺。

（景先急白）見過、見過，生得潘安眉目、宋玉身材，在西軒曾聽丫鬟

語論，話新姑爺原是隴西客，（攝一槌）新從塞外歸。

註釋

[58] 成語有「自圓其說」，「自圓其慘」是它的轉語，意指交代悲慘的遭遇。「慘」字入韻。

（重一槌，小玉欲吐血介，慢的的，強忍住介）

（道姑拈木魚、掛佛袋，上寫「水月觀音廟」；老尼姑拈木魚、掛佛袋，上寫「西天皇母觀」；二人食住上面介口，從雜邊角同上介，偷看介）

（景先告辭介，下介）

（小玉唱梆子滾花）萬不料舊時結髮釵頭玉，改作新歡壓髻鳳凰簪 8 我闖入花間問十郎，莫不是嫌我病老財空情亦散。（先鋒鈸，欲闖門介）

（浣紗喊白）我要去。

（小玉喊白）姑娘、姑娘，你唔好去。

（浣紗攔介，喊白）姑娘、姑娘，你唔好去。

（浣紗喊白）俗語有話：「癡心唯女子，反面是男兒」，男子負心，真係乜野都做得出㗎，就算你衝破門禁森嚴與十郎相見，倘若十郎不相認，你便會招人譏誚，（攝一槌）你要知道你嫁佢一無三書，（攝一槌）二無六禮，（攝一槌）三無媒妁，（攝一槌）其實，就算你當日

慕才招嫁，都唔應該即晚聯衾⑲。（包重一槌）

（小玉食住重一槌、吐紫標介）

（浣紗大聲狂叫介，白）姑娘。

（道姑、尼姑敲木魚、跟着同下介）

（扶小玉飄飄然雜邊角下介）

（二梅香伴李益、食住喊聲、衣邊急上介，李益自言自語介，白）哈，

點解咁似浣紗嘅喊聲呢。

（夏卿食住開位介，口鼓）君虞，我哋故友重逢，不如我同你去慈恩

寺⑳ 一齊賞花遊覽。

（盧杞口鼓）夏卿，你記住我曾經下令，若非我許可，我女婿不能擅自

出行8。

註釋

⑲ 「衾」是大張的被子，「聯衾」是同牀共被而睡。

⑳ 原文是「崇敬寺」，今用「慈恩寺」取代；見本書第一章。——校訂註釋

（李益會意，口鼓）恩師，猶記得我哋知己三人在未及第之時，失意在

長安，得慈恩寺無相禪師關照，可算獨垂青眼。

（夏卿口鼓）相爺恩師，今日故人得志，若不把禪師拜謝，怕招惹街頭巷

尾短論長談。8

（盧杞白）你即刻去慈恩寺，替韋大人定下賞花筵席，（王哨兒領命、雜

邊同下介）有此軍校⑥們，一陣你家姑爺賞花之時，你哋手持白梃，

步步跟隨，凡敢當住你姑爺面前提起「小玉」兩字者，亂棒打死。

（軍校們領命介，同白）領命。

（夏卿大驚失色介）

（李益唱梆子滾花）我歸來都已作囚籠燕，暗把珠釵籠袖間⑥8

（盧杞白）後堂設宴。（衣邊同下介）

（王哨兒白）在。

（盧杞奸笑介，白）好、好，阿哨兒。

（一槌，盧杞奸笑介）8

落幕

㉒ 不管盧杞是有心還是無意，這時紫釵落在李益之手。釵的所在與劇情有密切關係，這裏特意提醒讀者和觀眾。

㉑ 軍中的副官：按粵音傳統，「校」音〔較〕（ﾞgaau³）。

第六場

《花前遇俠》

場景：慈恩寺外苑，連正面佛殿

佈景說明：用金色柱與金色矮欄杆砌成佛殿隔外苑。正面金色立體如來佛像，黃色彩慢，兩邊欄杆外種白色、粉紅色牡丹花。佛殿內，衣邊、雜邊角俱有矮几供人飲宴、賞牡丹之用，雜邊合口特製金色元寶佛塔供人奠寶之用，衣邊合口有大棵菩提樹。

起幕

（牌子頭）

（牌子一句作上句）

（六和尚穿黃袍、合什、分邊伴如來佛尊企幕）

（無相法師披袈裟、持禪杖上介，定場詩白）僧家亦有芳春①興②。牡丹爭發如來③境④。試看明鏡⑤與清池。何嘗不受花枝影⑥。（白）

註釋

① 「芳」是花草的香氣；春天是開花的季節，所以又稱「芳春」。從上文下理看，「芳春」不但指春天，還指在春天賞花。

② 「興」音（慶）（hing³），即「興致」，是本場第一個韻腳；這場戲用的是戲行慣稱的「零丁」韻。

③ 「如來」是佛的別名，是梵語 Tathāgata 的意譯。「如」謂「如實」，「如來」即從如實之道而來開示真理的人。

④ 由於寺裏有佛像，「如來境」第一層意思指這個佛寺。「境」也指「境界」，「如來境」可指「參佛到達如來境界」。

⑤ 「牡丹爭發如來境」意即「佛寺裏牡丹爭相開花」。清明的鏡子，比喻見解清晰。在關乎禪宗六祖慧能的故事中有「心如明鏡台」、「明鏡亦非台」這針鋒相對的詩句對答，為崇尚禪宗者所津津樂道。

⑥ 這句說：「明鏡與清池，不是如實地把花枝的形相反映出來嗎？」這觀點是對佛理「如實觀」的一種演繹。

粵劇術語　定場詩白

一場戲起幕後，劇中人出場，以一段詩白介紹自己身份或當時情景，有吸引觀眾安靜下來看戲的作用，是古典戲曲和粵劇常用的程式。

貧僧乃慈恩寺無相⑦法師，坐禪出定⑧，偶見牡丹盛開，定有冠蓋到來遊賞，（介）今日乃是韋夏卿主簿置酒宴請李參軍爺爺賞玩牡丹，留下西軒一席，標有金花為記，徒兒們，新貴光臨，小心侍候。

（在佛像旁坐下介）

（四白衣胡奴挾弩弓，八妖姬捧笙、簫、鼓、瑟，一黑衣胡奴帶馬，一剪髮⑨胡雛⑩捧酒埕，同上介）

（黃衫客開面，穿黃色大海青、坐馬，掛劍上介，台口介，唱大喉梆子滾花）從天降下黃衫客，揚鞭敲碎馬蹄鈴⑪ 8 熱心常作不平人，冷眼一旁觀萬景。（仄槌，入殿、一望介，回身介，向殿外胡雛白）小胡雛過來，把醇醪⑫放在西軒席上。

（法師大驚、連隨開位、合什⑬介，白）施主，今日西軒一席是韋主簿定下，請李參軍到來賞玩牡丹，案頭插有金花為記，施主請過南軒方便、方便。

（一槌，黃衫客白）哪一個李參軍呀。

⑦ 佛家用語中，「無相」指擺脫世俗之「有相」，認識所得之真如，即現象的本質或實相。

⑧ 佛家用語中，「出定」與「入定」相對，指修行者的心從禪定的境界離開，返回一般生活常態。

⑨ 指頭髮剪得特別短，甚至剃光。

⑩ 做僮僕的胡人小兒。「雛」泛指小兒，用於「胡雛」，略帶輕蔑之意。由於身份獨特，「胡雛」甚至成為主人對他的「面稱」，見下文。

⑪ 成語「餓馬提鈴」指把鈴吊在餓馬的蹄子上發出聲音，是古代作戰時使用空營誘惑敵人的做法。馬蹄並非常常有鈴，這裏極言揚鞭的力度，顯其威猛。「鈴」字作韻腳。

⑫ 即濃烈精純的美酒。

⑬ 兩手當胸，十指相合，是出家人表示敬意的動作。

粵劇術語

開面
即畫上臉譜。

大海青、坐馬
指扮演黃衫客演員穿的戲服。

大喉梆子滾花
簡稱「大花」，也稱「霸腔梆子滾花」。「大喉」是粵劇「小武」、「武生」、「大花面」、「二花面」等行檔扮演的性格剛烈、粗獷人物專用的發聲方法，其音色特點是寬闊雄壯、嘹亮，甚至激昂、粗獷。大喉的唱腔稱為「霸腔」。用作「大喉梆子滾花」，亦簡稱「大花」，用來突顯激昂的情緒，尤其用於生角演員出場。

（一槌，仄槌，法師嘆息介，白）世外人不理是非，阿彌陀佛⑭⑮。

（一槌，黃衫客不歡介，白）講。（攝一槌）

（法師口鼓）施主，李參軍便是李益、十郎，當年入贅霍家，如今又就親於相爺盧府，常言道：「大樹好遮陰」，誰人不知盧相爺太尉得君眷寵、百僚畏服、掌西京權柄⑯。

（一槌，黃衫客再問介，白）哦，這李參軍在長安聲譽如何呀。

（法師口鼓）唉，所謂「更非後客催前客，只是枕畔新人換舊人⑰」，（黃衫客催講介，法師催快續講）十郎受相府招贅，拋棄前妻，可憐那霍家小玉，病纏空室，今日長安稍有知者，皆怒生之薄倖，共感玉之多情⑧。

（重一槌，叩叩鼓，黃衫客白）哦，負義忘情，始亂終棄，此乃世間上第一作孽⑱之事，（攝一槌）待俺⑲將你個負心人斬為兩段，（攝一槌，按劍介，法師大驚退避一槌）好替病中人永消仇恨。（單三槌，法師大驚退避介，黃衫客續一想介）也罷，把他劍劈兩段，這有何難，若果是把

《紫釵記》全劇本：第六場《花前遇俠》　254

⑭　本書按情理把這句口白搬前到這裏，表示法師由開始已想避免說是說非。——校訂註釋

⑮　「阿彌陀佛」是佛教「淨土宗」用作持名唸佛的佛號，在民間有廣泛影響。

⑯　原文是「誰不知盧太尉在京管七十二衛、在外管六十四營」；按「七十二衛、六十四營」是明代軍制，故刪去。——校訂註釋

⑰　後客催前客，是想像中從前小玉以音樂款客曾出現過的景象，對比現在，同樣屬於輪替，卻是因為另一半的貪新棄舊。

⑱　「作孽」即作惡，民間信仰認為會招來禍殃。

⑲　「俺」粵音（aan）：本是北方方言，是第一人稱代詞，相當於「我」。（aan）是戲行慣用音，北方官話音（ǎn），讀「上聲」。粵劇官話音，凡官話上聲用高降調形唸出。作為粵音粵劇中的官話片段，「俺」仍可採取此調形。然而，「俺」一詞已借入音粵劇，而在今天的標準粵音，高降調形已跟高平調形合流，並為第一調（包括陰平聲）的體現。因此，作為粵音，屬第一調。

粵劇術語

單三槌

鑼鼓點的一種，屬「京鑼鼓」，相信源自京劇；口訣是「查多……撐撐……得撐」，以配合這裏黃衫客按劍、欲拔劍出鞘的身段。

他一劍剌死㉒，豈不是守死了霍家小玉一生嗎，唏，情情愛愛，總是冤冤孽孽㉑，公說公有理，婆說婆有理，俺管他作甚呀。（唱梆子滾花）只是惜樹怕拿修月斧㉒，（攝一槌，收劍介）愛花須築那避風亭⑧情天無日不風雲㉓，莫管閒情滅卻尋春興。（白）胡雛過來，（介）將美酒搬在南軒席上，待你家老爺賞過牡丹，歸來再飲，

（介）下去侍候。

（胡雛白）遵命。（胡雛將酒埕擺在雜邊近欄杆之矮几上、與眾隨從外苑同下介）

（黃衫客搖頭、嘆息、雜邊底景角下介）

（浣紗扶小玉雜邊台口同上介，小玉漫無目的介，病喘介）

（道姑、尼姑一路鬼鬼祟祟、輕輕敲着木魚㉔、暗隨小玉上介）

（小玉台口介，唱快梆子滾花）紫釵插落新人髻，辛酸留代舊人承⑧打

疊㉕春心好待病來磨，早覓青墳殮卻殘餘命。

（浣紗扶住小玉介，白）姑娘何必咁傷心呢，連路都走錯咗啦㉖。（扶

小玉回身行介

（道姑、尼姑齊向小玉合什介，同白）拜見夫人。

（一槌，小玉愕然介，白）兩位姑姑何來。

（道姑口鼓）貧道主持西天皇母觀，聞得夫人未遂合浦[27]之心，欲代夫人問卜神龜，求皇母庇護紅顏薄命嗻。

註釋

[20]「剎」音〔朵〕（〔do²〕）：若按「廣韻」推導音作去聲〔do³〕也可接受。「剎」是「斬」、「切」的意思；雖然此字也借用來書寫「斲」（〔doek³〕），但此處作「斬」、「切」理解為宜。

[21]「冤孽」是冤仇罪孽，疊字化為「冤冤孽孽」。

[22] 用神話傳說中「吳剛伐桂」典故，說吳剛學仙犯了過錯，遭天帝懲罰，到月宮砍伐桂樹，其樹隨砍隨合，所以必須不斷砍伐。這裏是說：假若吳剛愛惜那桂樹，就會「怕拿修月斧」了。

[23]「晴天」與「情天」同音，「晴天無日」，聽來矛盾，而「晴天不風雲」則理所當然。整句聽罷，才理解到是說：情愛的天地總有些風雨，沒有哪一天是真個風雲不興的。

[24] 原文是「卜魚」，是粵劇常用敲擊樂器：出家人唸經用的應該是「木魚」。——校訂註釋

[25] 即收拾。

[26] 刻劃李益另娶的消息給了小玉嚴重的打擊：她心亂如麻，來到此處，乃無心之行。按唐代大慈恩寺位處勝業坊南面的晉昌坊，中間相隔超過六個坊里。

[27]「合浦」指團聚；詳見本書劇本第三場「註釋」。

（尼姑口鼓）夫人，小尼乃水月觀音院㉘蓮傳㉙便是，聞得夫人釵分鏡破，欲奉此靈籤，望觀音大士早把離合點明⑧

（小玉不禁失聲而哭介，白）姑姑㉚救我。（帶點神經質、跪下哭泣介，唱梆子滾花）既得神香㉛能下降，我低徊再拜效㉜虔誠⑧不求劍合紫釵圓㉝，一見也堪療久病。（喘拜不止介）

（浣紗又憐又忿介，悲咽介，白）小姐，你為十郎日求籤、夜問卜㉞，三年來弄至家計蕭條，上頭釵亦曾經折賣，到如今都所餘無幾啦。

（一槌）

（道姑、尼姑聞「所餘無幾」四字，互望、強烈反應介）

（道姑急白）夫人，請先拜西天皇母，待貧道問卜。

（尼姑搶白）夫人，請先拜觀音大士，待小尼求籤。

（道姑白）先拜皇母。（漸露八卦、醜惡形態介）

（尼姑白）先拜觀音。（漸露八卦、醜惡形態介㉟）

（小玉不知所措介）

（浣紗乘機扶起小玉介）

（道姑、尼姑爭執、互罵介）

（浣紗喝白）咪嘈。（冷笑介，唱梆子滾花）若果世間事事能如意，試

問誰塑金身領佛情⑧倘若清香能上九蓮台，何致姑娘病餘三分命。

（唾介，白）所謂醫、醫、醫，負心都冇藥醫啦，情、情、情⑯，

我話多情就活不成，天公唔開眼，木偶更無睛，扯啦。（介）

註釋

㉘ 【院】指「寺院、佛寺」。

㉙ 【蓮傅】並非現成的詞。觀音一般的形象是身下有蓮座，故「蓮」泛指與觀音有關。「傅」是教導，凡負責教導的人都可稱「傅」或「師傅」。

㉚ 【姑姑】是對尼姑、道姑的稱謂。

㉛ 【神香】並非現成的詞。「香」有美、美妙、親密等含義，尤以來自女性的香為然。這裏比喻神明的眷顧、幫助。

㉜ 【效】是模仿。這裏小玉老實承認自己本來並不虔誠，現在到絕望才臨急抱佛腳，在行動上仿效虔誠的人。

㉝ 【劍合釵圓】正是下一場的場目，也表達出「劍合釵圓」超過她目前所求所想。

㉞ 張敏慧校訂版本作「日求籤、夜問人」；泥印本原文是「夜問卜」。——校訂註釋

㉟ 按情理補充此介口：原文是「八卦形態」。——校訂註釋

㊱ 雖然口白無須押韻，但這裏「情」、「成」、「睛」三字入韻，有方便演員記誦的好處。

（道姑、尼姑面面相覷介，暗相埋怨、欲下介）

（小玉用眼色阻止浣紗介，哭介，白）姑姑，請回，（介）姑姑，請

回，（介）想我小玉自恃聰明，慕才招嫁，萬不料釵去情亡，自份⑰

命不久矣，（介）積三載相思，縱不敢望兒夫⑱意轉，總求一見能

期⑲，（趨快）姑姑為我求籤，（介）姑姑為我問卦，看是否一見之

難求、三生之緣盡矣。（手慄⑳、再拜介）

（尼姑連隨搖籤筒介，白）好、好，得夫妻會和上籤，終能相見，夫人

請寫施㊶簿㊷。（攤開施簿、從袋內拈筆、躬身介）

（道姑連隨卜龜介，白）籤好、卦更好，龜兒走在破鏡重圓卦上，保可

團圓，夫人請簽施簿。（攤開施簿、從袋內拈筆、躬身介㊸）

（小玉半喜、半悲介，白）浣紗，你代我各寫皇母觀與觀音院香錢三百

兩銀，信女鄭小玉拜題。

（浣紗不願介）

（琵琶起奏譜子，以後介口用小鑼攝

《紫釵記》全劇本：第六場《花前遇俠》　260

（小玉托白）**浣紗**。（以眼色催促浣紗介）

（浣紗晦氣、拈筆分別簽施簿介，交銀兩㊹介，鼓腮、立台口介）

（道姑、尼姑道謝介，隱竄下介）

（黃衫客食住此介口、卸上、坐南軒介，八妖姬、胡奴等隨同上介）

（小玉黯然、開位、台口、撫浣紗介，托白）**浣紗**，（苦笑介）**正是題**

註釋

㊲ 即自己估量、揣測。原作「自分」，粵語人多寫作「自份」，以避免讀成〔fan〕。

㊳ 「期」指「希冀、盼望」。

㊴ 「慄」指因恐懼而發抖。

㊵ 「施」有（師）（（si））、（嗜）（（si³））兩音。十八世紀的《分韻撮要》記載「遺」（即遺贈）義作〔si³〕音。粵語的讀音分工（所謂「破音」或「破讀」）二百多年來有一定的認受性，尤以單音節（單字）成詞的情況為然。；而「施」這裏正是奉獻、遺贈之意，應讀作（嗜）（（si³））。

㊶ 「施簿」並非現成的詞，可理解為供佈施者簽名確認佈施多少的簿，也即下文的「題緣簿」。

㊸ 「施」原文以下有另一個介口，說「二人之身段要排子或為一致」，是唐滌生對扮演尼姑和道姑的兩位演員的「排戲」指示：把抄曲者的筆誤校正後，這個介口應該是說：「二人之身段要排到成為一致」。由於這介口是關於排戲而非演出，本書把它刪去。——校訂註釋

㊹ 按唐代並無紙幣。——校訂註釋

（浣紗托白）緣簿㊺證煙花簿㊻，頂禮㊼香㊽，催盟誓香㊾，剩下餘錢，你替我去藥店多買幾服㊿當歸，也儘夠死前苦口之用，（介）呀，浣紗，你適才話我錯行歧路，到底這是甚麼所在。

（浣紗托白）姑娘，呢度就係慈恩寺門前。

（一槌，小玉托白）哦，我參完皇母，拜罷觀音，萬不能冷落如來㊿，過門不入㗎。（飄然入寺介）

（浣紗急止介，托白）小姐、小姐。（叫喚無效、惟有隨入介）

（法師代小玉上香介，兩邊鳴鐘、擊鼓介，起奏佛門譜子）

（小玉將拜完介）

（小玉托白，跪神前、喃喃祝禱介）

（法師在壇前拈出施簿、攤開、請簽介，托白）施主，廣結善緣，請簽緣簿。

（小玉托白）浣紗，你快代我寫慈恩佛壇香錢三百兩銀、信女鄭小玉拜題。（抬頭一望，見黃衫客、若有所悟、食住譜子、作憶夢、暗暗做手、關目介，自言自語介，托白）黃衫大漢㊼。

（法師托白）阿彌陀佛。

（浣紗食住此介口、晦氣簽簿介、交銀兩介、回原位、不禁悲從中
起、掩面、失聲而哭介）

註釋

㊺ 民間習俗，僧、尼、道士向善信求乞布施，使布施者與仙佛結下善緣，故稱為「化緣」。化緣時，他們會帶備化緣簿，供施主「題緣」，即題署認捐。「題緣簿」不是現成的詞，與「化緣簿」、「施簿」和下文的「緣簿」同義。

㊻ 「煙花簿」是妓女名冊。小玉之所以不愛惜錢財，其中一個原因是因為錢財都是她過去款客得來的，留着也不見得光彩，所以說「題緣簿證煙花簿」。

㊼ 指「五體投地」，以頭頂禮佛足，為佛家的最高敬禮。

㊽ 「頂禮香」指頂禮時連帶的燒香。成語「焚香頂禮」即比喻誠恭敬地禮佛。

㊾ 「頂禮香催盟誓香」指虔誠恭敬地禮佛，可促使或加快盟誓香的恢復，也就是盟誓的兌現；這也是小玉豪爽題緣的另一個原因。

㊿ 「服」是量詞，即中藥服用劑量的單位。

�51 即「如來佛」，見本場開始時的註釋。

�52 原劇本沒有這句口白。按葉紹德所說，是白雪仙當年演出時，按情理即興所加。見葉紹德編撰、張敏慧校訂：《唐滌生戲曲欣賞（二）——紫釵記、蝶影紅梨記》，（香港：匯智出版有限公司，二〇一六），頁一一六。
後來在一九五九年拍電影時，白雪仙也有用這句口白。——校訂註釋

（黃衫客開位，托白）小丫鬟，佛門簽捨乃是善心好事，緣何哭將起來呀。

（浣紗連哭帶喊介，托白）我家姑娘毀家為情，到今日僅餘九百兩銀，剛才皇母三百兩，觀音三百兩，現在如來又三百兩，恐怕我家姑娘，死無桐棺�可殮。（譜子收）

（重一槌，先鋒鈸，黃衫客埋去、搶去法師之銀兩介，口鼓）小姑娘，佛門布施，本是善心人盈餘嘅簽捨，你既家無積聚，面有病容，不若留回養命。（把銀兩奉回介）

（小玉悲咽、不受介，口鼓）呢位俠士，想我散盡賞財㊴㊵，都買不回負心夫婿，剩此區區之數，除咗求仙、求佛之外，仲有邊個能夠保佑得我與夫郎一見，永訣㊶餘情㊷呀8（作嘔、半暈狀態介）

（重一槌，慢的的，黃衫客憐惜小玉介）

（浣紗食住慢的的、連隨走埋㊸、扶小玉介，白）姑娘，你憂傷過度，今日再逢刺激，不如我入去煎㊹一碗薑湯，為你驅寒止吐。（衣邊

（卸下介）

（黃衫客將銀兩拋於几上、自言自語介，白）唉，何以天下負心人，總

聽之不盡呀。（向小玉介，唱乙反木魚）人間少見情中聖。多是

粵劇術語

譜子收

「收」即中止；「譜子收」即音樂中止。

註釋

㊾ 桐木做的棺材；因質地樸素，故比喻薄葬。

�554 原文是「想我散盡萬貫貲財」。——校訂註釋

�555 「貲」音（資）（〔zi1〕），即財貨；通「資」。

�556 「永訣」即生死離別，即今生無法再見面。「見一面，然後永別」是小玉卑微的渴想。

�557 「永訣」是不及物動詞，一般不帶賓語；說「永訣餘情」是破格，相信是為遷就「情」字作為韻腳。

�558 「走埋」是粵語，即走過來小玉身旁的意思。

�559 「煎」有（氈）（〔zin1〕）、（箭）（〔zin3〕）兩音。一八五六年的《英華分韻撮要》以 fry（用鑊煎）、boil（用煲煮、熬）來區分兩者。粵語的讀音分工有一定的認受性，而〔zin3〕的用場主要為「煎藥」，在粵劇中一直沿用。今天的字典和音典〔竟然沒有一本註上〔zin3〕音，不能不說是遺漏。

風流薄倖壞名聲⑥。有個霍家小玉⑥魚目將珠認⑥。呀，（攝一槌）

佢係崑山良璧托浮萍⑥。梵台⑥怨婦你若是與佢相同命⑥。試問傷

心誰重與誰輕。我愧無靈藥療心病⑥。或可重牽你嘅已斷繩⑥。（埋

去、拈酒一杯介，起《寡婦彈情》譜子頭段，托白）姑娘，誰個

是你負心郎，你一路講、我一路飲，好待我暖酒聽炎涼，冷眼參

風月。

（小玉這個介，關目介，自言自語介，托白）暖酒聽炎涼，冷眼參風

月，（悲咽介）夫婿輕薄兒，妾情如金石⑥，本不願以奴夫姓字⑥

貽笑大方⑩。（黃衫客催講介，小玉台口介，托白）怎奈我見此

袍帶俱黃，便記起宵來夢境，見他燕歌⑪長鋏⑫⑬，自非凡人。（轉

註 釋

⑥ 原文是「有幾個多才宋玉重婚聘。有幾個王魁薄倖負桂英」：考慮到「宋玉重婚聘」在意思上的模糊不清，和
宋代王魁負心的故事不應該在唐代流傳等因素，本書採用葉紹德編訂《紫釵記》唱片版本時的修訂。——校
訂註釋

㊱ 黃衫客説「有個霍家小玉」，是因為這時他並不知道眼前女子就是剛才法師説的那個霍家小玉。

㊲ 成語有「魚目混珠」，意思是以魚眼睛混充珍珠，是就騙人的一方説的。「魚目將珠認」是就被騙的一方説的，勉強可理解為：把本來是魚目的，卻認作珍珠。相信語序破格，是為遷就「認」字作韻腳。

㊳ 「崑山良璧托浮萍」是説：把一片美玉放在浮萍上。浮萍承受重量即下沉；比喻小玉所託非人。

㊴ 「梵」作為構詞元素，往往表示和佛家有關的事物：「梵台」並非現成的詞，但在粵劇、粵曲中常用，指佛寺或寺院中的一個台階。

㊵ 這句的「你」是指黃衫客的眼前人。「佢」是指他所聽法師説的那個小玉。

㊶ 「病」有白讀（beng⁶）和文讀（bing⁶）（並）（心病）兩音，「心病」一詞一般取白讀，但這裏要取文讀才能入韻。

㊷ 成語「赤繩繫足」説相傳月下老人以紅繩繫男女之足，使成婚配；故後世用以比喻男女間的姻緣天定。這裏承襲這個典故，用「已斷繩」比喻已終止的婚姻或愛情關係。

㊸ 比喻意志、情感的堅貞。

㊹ 「姓字」即姓名。

㊺ 「貽」是遺留：「大方」是「大方家」的省略，意思是有名的大家。「貽笑大方」是説：留給被識見廣博或精通此道的內行人來譏笑。

㊻ 「燕」音（煙）（jin¹），古代國名。戰國七雄之一。「燕歌」泛指悲壯的「燕」地歌謠。

㊼ 原文是「燕歌彈鋏」：按「彈鋏」有身份卑微的含意，故校訂為「燕歌長鋏」。——校訂註釋

㊽ 「鋏」音（甲）（gaap³），即「劍把」。戰國時代齊國人馮諼，因家貧而要求在孟嘗君門下當食客，起先孟嘗君不予重視，而以粗食待之，馮諼乃倚柱彈劍，高歌：「長鋏歸來乎！食無魚。」後來用「彈鋏」比喻因處境困苦而有求於人。「長鋏」指「長劍」。

（向黃衫客介，托白）豪士，我敢㉞以傷心史佐酒㉟三杯，有污清聽㊱。

（黃衫客托白）姑娘，請講。

（小玉唱《寡婦彈情》中段）邂逅盼莫盼於㊲郎長情，劫後痛莫痛於郎無情㊳。你查名和問姓㊴，霍家小玉悲配夫夢已醒，李十郎負我高攀燕貞㊵。

（黃衫客聽至「霍家小玉」，不禁愕然介，跌杯介，浪裏白）吓，你是霍家小玉，（介）你適才在佛殿簽捨之時，明明係署名鄭小玉，何以忽改姓霍呀，想是一派謊言。（拂袖介）

（小玉浪裏白）妾本霍王女，滄桑劫後我至有改從母姓啫。（續唱）哭萱堂似花逢罡風勁㊶，本丫鬟㊷卑微不相稱。家一破失去了夫家姓，遭驅擯㊸我縱滴血㊹也不相認㊺。

（黃衫客浪裏白）霍王家人，不應乖背倫常。你如何認識十郎。

（小玉續唱）愛恨信是有天定。他拾釵傾心戀我貌堪愛，佢博學也堪敬。

⑧⑤「我縱滴血也不相認」是説：縱使我滴血驗證血親關係，族人還是不予承認。

⑧④「滴血」是為驗證血親關係。「滴」慣常音（滌）（dik⁶），另有韻書推導音（的）（dik¹），多用於「滴血為盟」。

⑧③「擯」是「遺棄、排斥」。

⑧②「萱堂」是母親，「罡風」是強烈的風，「罡風勁」是「勁的罡風」，用「勁」作韻腳。哭的人不是「萱堂」，而是小玉；所哭的對象（作為賓語）是「萱堂似花逢罡風勁」這個苦況。

⑧①原文是「出章台」，即「出身於章台」；「章台」泛指妓院聚集之地。「出章台」意即身為妓女，不符合第一場鄭氏介紹自己本是霍王的婢女。——校訂註釋

⑧⓪這裏突然彈出「燕貞」的名字，跟用「貞」為韻腳有一定關係。然而，由於黃衫客自動提起「霍家小玉」在先，若説小玉假定他對背景有所掌握，也能説得過去。

⑦⑨黃衫客其實並沒有向小玉「查名和問姓」，只是小玉覺得她必須説出姓名。「姓」是韻腳。

⑦⑧「邂逅……長情」與「劫後……無情」的旋律相同，詞句結構亦相同，用字多有重複；如此更能突出其間所對照出來的差異：前面是「邂逅、盼、長情」，後面是「劫後、痛、無情」。「逅」與「後」同音，「邂逅」與「劫後」在聽感上效果與「長情」、「無情」的對比相若。

⑦⑦「邂逅……長情」與下一句中的「痛莫痛於……」結構相同。

⑦⑥指所盼望的「沒有甚於……」；與「痛莫痛於……」結構相同。

⑦⑤「清聽」本來的意思是「耳聰善聽」，後來發展為請人聽取的敬詞，尤其用於「有污清聽」、「有瀆清聽」、「有擾清聽」的自謙套語。

⑦④「敢」是副詞，表示冒昧，常見的用法有：「敢請……」、「敢陳……」、「敢問……」。

「佐酒」即「下酒、伴酒」。

草草不須紋鸞⑧⑥下聘。賴檀郎代母了素願，歸霍家耀晚景。既郎情妾意，是一見傾心，緣何又輕於

別離呢。

（黃衫客浪裏白）哦，（攝一槌）

（小玉續唱）一朝風雲際會，佢塞外拜君命⑧⑦，參軍⑧⑧遠征。

（黃衫客浪裏白）他去了多少年頭呀。

（小玉續唱）塞雁兩度報秋令⑧⑨，再又添春歸雪嶺⑨⑩。

（黃衫客浪裏白）呀，兩個秋天，再添一個春天，咁即係三年啦，十郎可

有書信呀。

（小玉悲咽介，續唱）唉，你問到書信，望斷衡陽⑨⑪難憑鴻雁寄我半隻

字，天際泣雁過聲。（攝一槌）

（黃衫客拍案、憤怒介，浪裏白）看來佢早存薄倖，三年來你如何度

（小玉喊介，續唱）日也孤清清，我夜也孤清清。佢去後我旦夕顧影獨

活呀。

對那藥灶悲家空物剩⑨⑫。身外物典將清，忍聽媽媽泣怨聲⑨⑬。（攝

一槌，泣不成聲介）

（黃衫客一面聽、一面悲從中起介，浪裏白）慢來、慢來，你泣不成

聲，我亦問不成話，小玉你是何方人士。

（小玉續唱）我原是霍王貴胄，滄桑多變，寄居長安勝業坊幽徑㉘。

註釋

㉖「紋鸞」是鳳凰之類的神鳥，因有紋彩，故稱「紋鸞」或「文鸞」；這裏暗喻來求凰的李益。

㉗「參軍」是職官名，始於東漢，掌參謀軍務；李益的官職正是「參軍」。「參軍」這裏可有兩種解讀：其一以官職指代李益；其二說李益去「參加軍隊」，是「參軍」一詞的現代意思。兩者以第一種解讀較為恰當。

㉘即拜奉皇上的命令，遠赴塞外；以「命」字作韻腳。

㉙「塞雁報秋冬」是說：以塞外雁南來顯示出當時是秋季。

㉚「春歸雪嶺」是說：因雪嶺回春，不再有雪，可知春天已到。唐滌生為配合旋律和韻腳，也為顯露文采，別出心裁以曲筆用上兩句曲詞來回答一個簡單的問題。

㉛以「衡陽」或「衡陽雁」比喻「家書」的典故出自唐代高適（？—七四五）《送李少府貶峽中王少府貶長沙》詩句：「巫峽啼猿數行淚，衡陽歸雁幾封書」。

㉜「悲家空物剩」是說：家中許多物品都典當了，面對剩下來的物品，悲從中來。

㉝原意是「怎麼忍心聽媽媽的泣怨聲？」，轉化成反詰問句後，變成「忍聽媽媽泣怨聲？」在文字書寫上，這問號容許許代以其他標點符號；而在說話中，則以特定的語調來交代反詰語氣。

㉞原文是「我原是洛陽貴冑，滄桑不變，世居長安勝業坊幽徑」，含矛盾意思，今校正；見本書第一章。

——校訂註釋

（黃衫客浪裏白）你既世居長安，十郎又是何方之人。

（小玉續唱）佢乃奪魁進士隴西才子，貌比潘安勝�95。（攝一槌）

（黃衫客浪裏白）佢既係隴西才子，歸來之後住在哪裏。

（小玉續唱）太尉有新香閨載艷侶彈情。佢勢位已驕矜�96。

（黃衫客浪裏白）咦，隴西、長安相距三千里路，當初你兩人如何認識。

（小玉浪裏白）唉，所謂有情千里都能相會呀。

（黃衫客浪裏白）呀，相爺太尉府與梁園�97相隔不遠，他緣何不來相

見呀。

（小玉喊介，浪裏白）這就是無情對面也不相逢。（憤然介，催快，唱）

唉，妾從無錯處，嘆我自招報應，怨句匹夫變性。怕對慈母伴我病

榻，又向夜半問我十郎那負心漢，我掩耳閉目不聽。

（重一槌，黃衫客喝白）哎吔，可怒�98。

（叻叻鼓，憤然介，唱梆子長句滾花）蝶戀牡丹開�99，過後無蹤影�100，難療小玉慚慚病�101，也應揮

鋏�102作雷鳴，我龍泉�103不索那匹夫命，難慰三春，棄婦情8問他賖

來花債幾時還，（攝一槌）要佢九轉難填脂粉命。（踢袍、紮架介）

（小玉跪下、牽袍、痛哭介，喊白）慢。（唱梆子滾花）纖纖薄命如朝露，總望有殘荷一葉把珠擎⑧陡然⑩一陣起旋風，則⑩怕葉墜珠沉

註釋

⑨⑤ 在樣貌上相比起來，更勝潘安；「勝」字作韻腳。

⑨⑥ 「驕矜」是傲慢、自大的意思。一般用來形容人，不是形容勢或位；「矜」字作韻腳。

⑨⑦ 「梁園」是小玉和母親的住所。嚴格而言，小玉並未說出自己住在「梁園」。

⑨⑧ 若用粵音，可說「可怒」。至於這情景常用的官話音（ko laau）只合「可惱」，不合「可怒」。

⑨⑨ 「蝶」比喻李益，「牡丹」…「牡丹開」比喻小玉以身相許。

⑩⑩ 即採花後，蝶兒飛走，再沒有蹤影。

⑩① 「病懨懨」是久病慵懶的樣子；改成「懨懨病」，是為遷就以「病」（音）（並）（bing⁶）作韻腳。

⑩② 原文是「也應彈鋏作雷鳴」；按「彈鋏」有身份卑微的含意，故校訂為「揮鋏」，意即「揮劍」。——校訂註釋

⑩③ 「龍泉」又稱「龍淵」，古代劍名。漢代王充《論衡·率性》說：「棠谿、魚腸之屬，龍泉、太阿之輩，其本鋌山中之恆鐵也。」又《戰國策·韓策一》說：「鄧師、宛馮、龍淵、太阿，皆陸斷馬牛……當敵即斬堅。」後來以「龍泉」泛指劍或寶劍。

⑩④ 即突然。

⑩⑤ 卻是、只是。

皆化影。（拉嘆板腔，密擂鼓托介）

（浣紗捧一碗薑湯⑩、食住擂鼓上介，奉予小玉介，小玉搖頭介）

（黃衫客食住擂鼓、作驚心關目介，一槌，口鼓）唏，怪不得話珠沉憐

落葉，哪有葉落惜珠沉⑩，（仄槌，一槌介）小玉，我送你一兩黃

金，你番⑩去梁園⑩，今晚高燒銀燭⑩，準備醇醪⑪，有道是酒不只

可消人愁，更可以舒人嘅心境⑫。（奉金介）

（浣紗見金、伸手欲接取介）

（小玉以眼色阻止浣紗介，苦笑介，口鼓）豪士，勝業坊梁園都經已今

非昔比⑬囉⑭，往日小玉抱少女心情，一花一草經奴培植，都有欣

欣向榮之態，但一自十郎去後，花無露不生，草無雨不長⑮，更無

⑩⑥ 原文是「藥」，與前面浣紗説「不如我入去代你煎一碗薑湯，為你驅寒止吐」不符。——校訂註釋

⑩⑦ 「沉珠」借代女方，「落葉」借代女方所依託的男方。這兩句説：劫難來臨，女方憐惜男方，而反之則不然。

⑩⑧ 「番」是粵語，本字為「返」，習慣借用同音字「番」，以便更好地表達出其讀音﹝faan¹﹞。

⑩⑨ 原文是「你番去勝業坊」。——校訂註釋

⑩⑩ 「銀燭」指明亮的蠟燭。

⑪⑪ 原文作「今晚安排筵席」，不明用意何在。——校訂註釋

⑪⑫ 「酒」在下一場是推進劇情的重要元素；這句話可起鋪墊的作用。

⑪⑬ 四字格成語「今非昔比」全球華人通用，表達今、非大不相同的意思；然而，內地傾向用這個成語表達「今勝昔」，在包括香港的其他地方，以及內地的東南，則傾向表達「今不如昔」。

⑪⑭ 「囉」是粵語，音﹝lo³﹞，是在語氣助詞「嘛」（﹝laa³﹞）的基礎上再添上惋惜。注意這不同於後來（後於唐《紫釵記》）時興起來而今日大行其道、往往也寫作「囉」（音﹝lo²﹞）的另一個助詞。

⑪⑮ 「花無露不生、草無雨不長」有兩層意思。一層是「因」，説小玉沒有來自李益的雨露滋潤，另一層是「果」，説小玉自己沒有心情去培植花草。花草不生，並非因自然界的雨露少了，真正少了的是主人對花草的照料。

粵劇術語

拉嘆板腔

「嘆板」是粵劇唱腔中的一種板腔曲式，屬散板，用作表達悲哀、怨恨的嘆息。「拉嘆板腔」是借用嘆板句末的長腔。

擂鼓

內場打起緊密的鼓聲。

絲竹⑯管弦之樂，那堪款客娛情呢8（啾咽介）

（黃衫客嘆息介，一槌，口鼓）小姑娘，區區之數，你即管收下，我今晚事必要借梁園嘅花竹庭台，寫一部《紫釵遺恨》⑰，（攝一槌）雖然係黯淡歌台，也可以因情觸景⑱。（再奉金介）

（小玉這個介，更覺黃衫客有超人氣宇介，猶疑介）

（浣紗接金介，口鼓）多謝啦，姑娘，你唔拈⑲就等我浣紗拈啦，一自舊家零落，梁園無人過問，幾難得一個憐香者、惜花客，又哪計及黃金重與輕8（收好金介，攙扶小玉介，白）姑娘，我哋番去啦。

（黃衫客白）請、請、請。

（小玉黯然、行兩步、再回頭介，白）我要豪士你留下姓名，待薄命人書之不朽。

（黃衫客笑介，白）小玉呀，有道是「人無天性，何必有姓，士無美名，何以留名」，總之世上無名客，才是天下有心人⑳。

（小玉微微點頭介，白）如此說，告辭了。

（黃衫客白）　請、請。

（小玉再拜、行幾步一想、急足走回、向黃衫客介，悲咽白）豪士。

（唱梆子滾花）我嘅傷心你莫向人前說，我恐壞郎君美前程⑧若寫

《紫釵遺恨》記炎涼，你都少提薄倖人名姓⑫。

（黃衫客同情介，揮淚介⑫，一槌，白）老某曉得了。

■ 註釋

⑯「絲、竹」分別是「弦樂」與「管樂」的中國化表達，合起來泛指樂器，也比喻音樂。

⑰（唱梆子滾花）的中國化表達，還透露出這個黃衫客的觀點與視角，就是劇作家的觀點與視角。不但點題，

⑱黃衫客這麼一說，原先小玉所陳述的不利因素，反倒成為他眼中的有利因素，使得小玉再難拒人於千里之外。

⑲「拎」是粵語口語常用字，音（ling²）（（零）讀陰平）：《廣韻》裏「拎」字釋義是「手懸捻物」，推導音（零）讀

⑳（ling⁴），可認為就是（ling²）的本字。也就是說，（ling⁴）曾經進行高平變調，成為（ling²）。國音以及內地普通話兩大傳統一直都讀（ling），但內地一九八五年審音捨（ling）取（lin），而台灣地區的國語仍然讀（ling），與粵音呼應。

㉑小玉的叮嚀，黃衫客不留名的理由，表面上不見得很有道理。反正他不想留名，順勢發表議論。這個懸疑，乃劇情所需。

㉒上文講「珠沉」與「落葉」的時候，黃衫客已「作驚心關目」，這一刻再添上小玉的叮嚀，就連硬朗豪士的心都被融化了。正是上文「珠沉憐落葉」的註腳。

（小玉白）　告辭了。

（黃衫客白）　請。

（浣紗攙扶小玉介，同下介）

（黃衫客埋位、斟酒、把盞、背場介）

（起梆子慢板序）

（八相府軍校手持白梃，與王哨兒衣邊苑外同上介）

（夏卿伴李益、李益拈紫釵、一路行、一路把弄凝望⑫介，同上介）

（李益台口介，唱梆子慢板）　眼前一支上頭釵，別後三年悲變賣，只緣是盧家勢重，反對霍氏，情輕⑧上有雙喜掛釵前，下有紅繩絲絲纏，釵上紫玉啼痕，釵下香殘，翠剝。（拉腔，收，看釵介，回頭見王哨兒在一旁監視、急將紫釵收藏介）　賞花欲待傳花⑫訊，但我

（夏卿見狀嘆息介，台口介，唱梆子滾花）　愧無膽力説芳名⑧不若借花挑動惜花郎，忍淚吞聲長拜請⑫。（白）君虞，請上座。

（李益白）夏卿請上座。（二人埋西軒介，坐下介）

（李益接杯、對花黯然嘆息介）

（黃衫客關目介）

（夏卿拈杯介，仄槌，一槌，口鼓）君虞，你見否東廊之外，有紫色牡

⑫ 原文是「賞玩」，不符合李益的傷感。——校訂註釋

⑫ 用「花」比喻女子，特指小玉。

⑫ 凝於形勢，夏卿不敢哭，又不能有話直說，所以說「忍淚吞聲」：「長拜」不是現成的詞，相信是「長揖」的意思，即拱手高舉，自上而下的拜揖禮，以示隆重。「長拜請」是說：以長揖邀請李益上座，好實行「借花挑動惜花郎」的計策。

粵劇術語

梆子慢板序

即「梆子慢板」的「旋律引子」，也稱「板面」。「梆子慢板」的解釋見本書劇本第二場「粵劇術語」。

丹一朵，素色清香，可憐無人瞅睬⑫，（介）此乃落拓名花，豈可無新詩題詠。

（一槌，李益會意、撫心、覺難堪介）

（黃衫客浮一大白⑰、自言自語介，冷笑介，口鼓）只聽得世間上有落拓之人，萬不料竟有落拓之花，人落拓尚有因時際遇，花落拓誰拾殘英⑧（包重一槌，白）值得品題、值得品題。

（李益食住重一槌，驚惶、跌杯介）

（夏卿白）如此說，君虞請先題。

（李益白）夏卿先題。

（夏卿白）咁小弟獻醜⑱啦。（一笑、拈杯、開位介，關目介，詩白）小詠慈恩紫牡丹⑳。玉潔冰清待誰還⑬。未獲東皇⑫垂雨露⑬。嫁落禪關⑭伴畫欄。

（李益開位介，讚介，白）好詩，好詩，（台口介，攝一槌，快的的）哎吔，聽夏卿四句新詩，起頭嵌有「小玉未嫁」四字，（攝一槌，快

的的）莫非呢個三娘賣釵，就係相爺太尉騙婚之局，（攝一槌，快
的的）想慈恩寺距離勝業坊不太遠⑬，我何不一訪小玉。（仄槌，
一槌）唉，罷了，想詩在相爺手，肉隨砧板上，小不慎則玉石俱焚，

註釋

⑬[瞅]是新興字，不見於《康熙字典》：國音為（chǒu）。字典所標示的粵音多是硬着頭皮從國音推導出來作（cau²），無視一般跟隨聲旁讀作（cau¹）（（秋））這事實。以如實記音為宗旨的一九三九年《道漢字音》只收（cau¹）音。本劇演出向來用（cau¹）音，大可保留。

⑬[浮]指違反酒令被罰飲酒：「白」是罰酒用的酒杯。原指罰飲一大杯酒，後指滿飲一大杯酒，引申為痛飲。

⑬原文是「咁我題先啦」。——校訂註釋

⑬本書編者按演戲程式加入。——校訂註釋

⑬粵語「紫」、「寺」同音，聽起來一語雙關，一方面是文字遊戲，另一方面也起到在線人監視下自保的作用。「牡丹」比喻女子，而小玉常穿紫色衣裳，「紫牡丹」暗示小玉，以避旁人耳目。

⑬暗示小玉在等李益回來。

⑬司春之神。

⑬明説紫牡丹，暗説小玉之未獲夫君垂雨露。

⑬禪宗道場，也泛指佛教道場。

⑬原文是「想慈恩寺與勝業坊近在毗鄰」，與史實不符；詳見註釋㉖。——校訂註釋

連累⑬，白髮蒼蒼，萬不能偷越雷池半步⑰，（介）不若我借和詩⑱

為題，暗問妻房消息，徐圖⑲後會。（拉夏卿、台口介，輕輕唱

梆子滾花）你新詩落在愁人耳，未加註解也分明8開端四字斷人

腸，（攝一槌）請說落拓⑭根源，好待我尋詩興。

（夏卿一時衝口而出、禿頭唱梆子滾花）霍家（攝一槌）

（王哨兒食住一槌、吆喝介，軍校齊舉白梃介）

（夏卿驚介，改口介，唱梆子滾花）各家自掃門前雪⑭，小玉（攝一槌）

（王哨兒食住一槌、喝打介，軍校齊舉白梃、欲打介）

（夏卿大驚介，向王哨兒苦笑介，唱梆子滾花）我叫佢（指李益介）

少、少⑭觸⑭憐香惜玉情8從今噤口若寒蟬，願效老僧來入定。（驚

避閃一旁介）

（王哨兒喝令軍校收梃介）

（黃衫客斟酒一杯、開位介，口鼓，半句）貴人請了，（介）君莫非隴

西李十郎乎，（介）

註釋

⑬ 原文是「賠累」。——校訂註釋

⑬ 「雷池」本指古代雷水（河名）積聚成池；後比喻為某一範圍、界限。成語「越雷池一步」是比喻超越既有的界限和範圍。粵語一般轉成「越雷池半步」。

⑬ 「和詩」是依照另一首詩的內容、體裁、格律、韻腳作詩。「和」音（禍）（（wo⁶））。

⑬ 「徐」即慢慢地；「徐圖」是從容地設法謀取。

⑭ 「落拓」呼應早前夏卿所曾說：「此乃落拓名花」。

⑭ 利用「霍家」、「客家」的諧音來開脫。「各家自掃門前雪」既向王哨兒等表白自己少管閒事，也向李益解釋何以未能為他多走一步。

⑭ 「少、少」的停頓顯示出夏卿在搜索枯腸，想找一些跟「小玉」諧音的字眼來為自己開脫。

⑭ 「小玉」與「少觸」諧音。

粵劇術語

禿頭

省略唱段起首的鑼鼓和旋律引子，也稱「直轉」。

（李益白）正是。

（黃衫客口鼓，半句）某亦族隴西，素通大內，仰公聲華⑭，願借薄酒一

杯，聊作萍水⑭之敬。（奉酒介，但怒容滿面介）

（李益愕然，欲伸手接杯、又不敢介，口鼓）多謝、多謝，想我李十郎，

雖則薄具書翰文章之才，愧無經天緯地之論，我又豈敢叨光⑭，何

況我並未識荊⑭呀8

（一槌，黃衫客喝白）飲。

（李益驚惶介，白）哦，飲、飲，（一飲而盡、強笑介，白）多謝了。

（黃衫客口鼓）哈哈、哈哈，李參軍，（攝一槌）想我黃衫客久慕清

揚⑭，難得與君一時幸會，想敝居去此不遠，欲求君光臨茅舍再飲

一杯，萬勿卻某所請呀。

（李益這個介，侷促不安、回望王哨兒介，白）呃、呃⑭。

（黃衫客白）去吧。

（夏卿上前、拜介，口鼓）黃衫客，（攝一槌）十郎雖有結交天下豪傑

之心，但係愧無擺脫裙帶⑮⑤羈囚⑮⑤之膽，（細聲介）你見否後有虎

狼蛇鼠，難怪佢步步為營8

（李益食住重一槌，難堪陪笑、連連拱手介，白）想我堂堂七尺之軀，

（重一槌，黃衫客怒視王哨兒介，笑介，白）哦，哈哈、哈哈。

註釋

⑭⑭「聲華」指「聲譽、榮耀」。

⑭「萍水」比喻本不相識的人，因偶然相遇而認識。

⑭原文是「我又豈敢把醇醪叨飲」。 ——校訂註釋

⑭「識荊」原指久聞其名而初次見面結識的敬詞，今指初次見面或結識。從李益的角度看，他並不認識對方。

⑭「清揚」形容眉目開朗有神。《詩經・鄘風・君子偕老》：「子之清揚，揚且之顏也。」引申為對人容貌神采的敬稱。唐代蔣防《霍小玉傳》有「今日幸會，得睹清揚」之句。

⑭「咳」是粵語，音〔e〕，表示猶疑、思索的嘆詞，用法近似普通話的「這個……」。

⑮「裙帶」指妻室等女眷的關係，含譏諷意味。

⑮即拘留、囚禁；此處比喻行動受到約束。

豈有羈絆於裙帶之理呢，容日拜訪高軒⑮，以謝高誼⑯。

（王哨兒上前介，喝白）呔⑯，相爺有命，李參軍未經准許，不得擅自獨行，否則身殉白梃呀。

（重一槌，先鋒鈸，黃衫客執王哨兒介，唱大喉梆子滾花）待俺拳碎奴才骨，（一拳、一腳打介，王哨兒搶背過衣邊介，軍校們同時舉白梃、衝前打黃衫客介）我劍劈蛇鼠不留情⑧（拔劍一檔軍校，軍校們同時倒地介，起身介，同竄入場介）

（王哨兒匿於樹後、暗窺動靜介）

（一槌，黃衫客收劍介，白）請十郎起行。

（李益見黃衫客豪邁，驚怯介，白）日、日、日已黃昏，不若改期鈒⑯飲。（偷眼望夏卿介，夏卿搖手介）

（黃衫客冷笑介，白）哼，你不去，分明看老某不在眼內，蒼頭⑯，帶馬。

（黑胡奴帶白馬上介、台口介）

（叻叻鼓，黃衫客強拉李益行介，白）行呀、行呀。（拉李益雜邊下介）

（王哨兒開位介，見黃衫客和李益遠去、強拉夏卿衣邊走介，白）行

呀、行呀。（同下介）

落幕

註釋

⑮② 「高軒」即高車，為貴顯者所乘；亦用來尊稱他人的車子，亦借指貴顯者。

⑮③ 即行為高尚而有義氣。

⑮④ 原文王哨兒說的是「口鼓」，為配合接下來黃衫客唱的是「大喉梆子滾花」下句而非口鼓下句，校訂為口白。——校訂註釋

⑮⑤ 「呔」是嘆詞，也寫作「吤」，是促使對方注意的吆喝聲，多見於早期白話，尤其是戲曲；普通話音[dāi]，進入粵音粵劇，一般音（daai）。作為吆喝功能的嘆詞，它獨立成句，音高體現於語調（intonation）而非字調。任、白唱片版本用高升語調，聽起來像（daai²）（音（歹））。

⑮⑥ 「敘」指聚會、話家常。

⑮⑦ 以青頭巾裹頭的兵卒。

第七場

《劍合釵圓》

場景：梁園裏，小玉病樓

佈景說明：雜邊垂簾，小樓上有小屏風並薰籠，雜邊台口有紅柱、疏簾隔開內、外苑。病樓下正面擺特製的橫几及兩小凳，几上高燒銀燭，有果品及酒具。近雜邊角有藥爐、小灶，爐煙繞繞，遠霧迷濛，深苑荒蕪，景色淒清。

起幕

（牌子頭）

（牌子一句作上句①）

（小玉睡幕，在雜邊小樓上倚薰籠、睡病榻介）

（浣紗坐幕，俯伏病榻旁、嚶嚶②啜泣介）

（鄭氏坐幕，狀極潦倒憔悴、席地煲③藥介，不時啾咽④介）

（黃衫客、李益衣邊同上介，李益台口下馬、喘氣介，神色慌張介）

（黃衫客觀狀狂笑介，繫馬於衣邊台口梅樹介）

（李益哀求介，唱梆子滾花）黃衫不解人情險，險將殘命付青驄⑤⑧君

虞不是負心人，待訴憂愁千萬種。

（黃衫客白）呸，我一不聽忘情語，二不聽負心言，結髮夫妻賠個不是便了。（唱梆子滾花）念她病倚危欄望，似欲墜花飛怯寒風⑧十郎稍候在庭前，待我先將喜訊⑥來傳送。（行入一步、被藥氣所薰、掩鼻介，白）何以四下無人，滿園當歸味呀。

（鄭氏輕輕啜泣介）

（一槌，黃衫客白）夫人，請了。（口鼓）夫人，你使乜⑦咁傷心吖，小玉雖云命薄，尚有慈母相依為命，小玉又點捨得永別娘親，香埋荒塚。

（鄭氏喊介，口鼓）唉，傷春怨婦連自己身子都唔顧，仲點會體念親心⑧呢，（介）自從小玉起病，既不肯延醫，又不分寒熱，朝一劑當歸、晚一劑當歸，佢性情孤僻到冇人同⑧。

（一槌，黃衫客嘆息介，白）當歸、當歸，薄倖人你好應歸來矣⑨。（行出、拉李益入介）

（李益見鄭氏介，喊白）岳母大人⑩。

（重一槌，慢的的，鄭氏驚喜介，白）吓，十郎、十郎，你番咗嚟嗱⑤，

（向小樓）哎吔，小玉，十郎番咗嚟啦。

（浣紗聞聲撲出欄杆、望見李益介，先鋒鈸，搖撼小玉介，白）姑娘、

姑娘，十郎番嚟啦。

註　釋

⑥　指對小玉來說的喜訊，即李益回家，兩人能會面。

⑦　粵語，即「哪裏使得」、「何用」。「乜」即「哪」、「甚麼」。「使」有「文讀」和「白讀」兩音，前者是（史）（〔si²〕），後者是（駛）（〔sai²〕）；此處用白讀。白讀往往借同音字「駛」或「洗」來書寫。

⑧　指父母的心。

⑨　小玉恆切服用當歸，作為願望的宣示。黃衫客把這個道理說出來，在時間上也正好配合了他接下來拉李益進去的行動，成為對李益的召喚。

⑩　原文為「六娘」：見本書第一章。——校訂註釋

（小玉在朦朧中點頭應介，唱反線二黃慢板板面⑪）魄蕩魂搖，泉台埋恨痛，是誰個哭聲驚惡夢。

（李益上前、喊介，白）小玉，是十郎喚你呀。

（小玉哭介）

（李益接唱反線二黃慢板板面）三載隔別，冷落梁園鳳，致令愛妻病態沉重。（浪裏白）小玉妻，我若非及時而歸，恐怕今生再無相見之日矣。

（小玉倚曲欄、睜眼望介，唱反線二黃慢板，半句）我嘅睡眼開，驚見仙郎在，（見黃衫客介，會意介，倚几角、斜視李益介，掩面長嘆介）

（李益接唱反線二黃慢板，半句）劫後歸鴻，倉卒難言，隱痛。（喊介，口鼓）小玉妻，當歸、當歸⑫，若果我歸來更晚⑬，我哋相逢除非夢。

（小玉苦笑介，口鼓）我不怨你遲歸三年，只怨你遲歸一日呀，（一槌）

註釋

⑪ 原劇本安排小玉唱「梆子慢板」，一九五九年的電影版和一九六六年的唱片版則唱「反線二黃慢板」，以符合小玉的悲痛情緒。今天香港的常演版本多根據唱片版，本書採用了一九五九年的電影版、唐滌生重寫的簡潔版本。如本書劇本第二場「校訂註釋」所說，由於需要符合長板面後先唱上句的規格，故這裏重複了一個上句。——校訂註釋

⑫ 「當歸」是在「紫釵」以外另一種為劇情所繫的事物和意象。從浣紗開始，鄭氏、黃衫客、李益都先後承接「當歸」的言外之意，並借題發揮，現在出於「果然歸來」的當事人李益之口，意義更大。原文是「若果我遲歸一年」，似乎欠情理。——校訂註釋

⑬ 「當歸」是在「紫釵」以外另一種為劇情所繫的事物和意象。從浣紗開始，鄭氏、黃衫客、李益都先後承接「當歸」的言外之意，並借題發揮，現在出於「果然歸來」的當事人李益之口，意義更大。原文是「若果我遲歸一年」，似乎欠情理。——校訂註釋

粵劇術語

反線二黃慢板板面

「反線二黃慢板」的「板面」或稱「旋律引子」。這裏把引子填詞，使它成為唱段，是把它用作「小曲」一般處理，但分類仍屬於「雜曲」體系。「小曲」的意思見本書劇本第二場「粵劇術語」。「雜曲」的意思見本書第五章《紫釵記》的唱腔音樂分析。

反線二黃慢板

粵劇唱腔中的一種板腔曲式，用「一板三叮」和「反線」調式：常用十字句（3＋3＋2＋2），但可以在第二與第三頓之間加入「加頓」（也稱「活動頓」），變成「3＋3＋4＋2＋2」的結構，仍稱十字句。這種板腔曲式的特點之一是可以加入長腔和長過序，用於哀怨、深情的表達。

今日你涼州⑭歸來，先去相府，不返梁園⑮，累到我嘅親娘哭，

（介）累到我嘅丫鬟怨，⑯（介）你知否相見有晨昏之別，愛惡分厚

薄不同⑰8（背身介）

（李益掩面哭、不知所措介）

（黃衫客唱乙反木魚）且把薄情人交與多情種⑱。美酒斟來滿玉盅。

郎你好把醇醪⑲奉。遠勝當歸酒內容⑳。（拈杯遞與李益介，白）

十郎，你哋結髮夫妻，快快上前向小玉賠還不是，老某少陪了。

（下介）

（李益拈杯介，起奏古調《潯陽夜月》，托白）小玉妻，我望你飲過此

杯，就算㉑李十郎對你賠還不是呀。

（鄭氏、浣紗在小玉身旁，一路喊、一路細聲勸飲介）

（小玉左手執杯、右手執李益臂介，悲憤介，托白）君虞、君虞，妾

為女子，薄命如斯㉒，君是丈夫，負心若此，韶顏稚齒㉓，飲恨而

終，慈母在堂，不能供養，綺羅弦管㉔，從此永休，徵痛㉕黃泉，

⑭ 原文是「孟門歸來」；其實李益剛從涼州返長安，尚未調去孟門。——校訂註釋

⑮ 原文是「不返勝業坊」：由於相府與梁園均處勝業坊內，今校正。——校訂註釋

⑯ 連卑下的丫鬟也按捺不住直言進諫，可見小玉所承受壓力之大。

⑰ 相見、連晨、昏之間都有區別，視乎親疏，所以前面說「只怨你遲歸一日」。李益歸來長安後，沒有先與小玉相見，因此小玉認為客觀上已說明了李益的親疏取捨、厚此薄彼。

⑱ 「薄情人」、「多情種」分別指李益、小玉。

⑲ 「醇醪」原指濃烈精純的美酒，後來作為酒的代稱。

⑳ 「當歸」溶於酒裏，未必真有其事，卻道出了「當歸」這意願成真的可貴。而更可貴的，是李益向小玉奉酒賠還不是。

㉑ 這並非單個連詞「就算」（解作「即使」），而是副詞「就」加動詞「算」。「就」的功能是加強肯定（近乎現代書面語「便」）。「算」是「算作」之省。

㉒ 「斯」是文言代詞，即「此」、「這個」。

㉓ 「齠顏」是「美好的容顏」；「齠」是「稚」的異體字，「稚齒」指「美好的牙齒」。全頓比喻青春年少、容貌美麗。

㉔ 「綺羅」指五彩華貴的絲織品，也泛指華麗的衣服；「弦管」指弦樂與管樂，泛指音樂。

㉕ 《漢語大詞典》「徵痛」條說「徵」通「懲」，即受懲罰，遭痛苦；所引書證，正是蔣防《霍小玉傳》，並把「徵」標音為〔chéng〕。其實「徵」本身就有「召集」、「尋求」、「收取」等義項，不須附會到「懲」字。《紫釵記》演出傳統一直用「徵」，音〔蒸〕（〔zing¹〕），大可沿用。

皆君所致，李君、李君，今當永訣㉖矣㉗。（擲杯於地、昏絕介）

（李益起唱《潯陽夜月》）霧月夜抱泣落紅㉘，險些破碎了燈釵夢。喚魂

句，頻頻喚句卿，須記取再重逢。嘆病染芳軀不禁搖動㉙。（欲扶

起小玉、小玉不起介）重似望夫山㉚半欹㉛帶睡容。千般話猶在

未語中，擔驚㉜燕好㉝皆變空。（喊㉞介，浪裏白）小玉妻。（風

動翠竹聲介）

（鄭氏、浣紗掩面、沉痛、分邊卸下介）

（李益將小玉扶坐於小凳上介，哭叫介，托白）小玉、小玉。

（鄭氏扶住小玉介，小玉倒於李益懷中介）

（小玉迷惘而起介，接唱）處處仙音㉟飄飄送，暗驚夜台㊱露凍㊲。雛

共怨㊳，我待向陰司控㊴。（風吹翠竹介）聽風吹翠竹，燈昏照影

㉖
註釋

㉖「永訣」指「永遠訣別」，呼應上一場小玉所說「永訣餘情」。

㉗ 由「妾為女子」到「今當永訣」是蔣防《霍小玉傳》原文小玉的絕命辭，但原文首字是「我」而非「妾」。湯顯祖《紫釵記》一字不易移用，唯畫龍點睛改「我」為「妾」，並添加語氣詞「矣」在段末。借用先代名著中的警句，固然有借勢之妙，然而，把大段唐代文言移進明代戲曲，還是用於傾向白話的道白而非傾向文言的唱詞，卻也不無違和之感。到唐滌生《紫釵記》，上承兩大名著，無疑所借之勢更強，無奈年代相差也更遠。須注意的是，《霍小玉傳》的李益確實有負小玉，而湯、唐《紫釵記》的李益則並非負心。湯、唐兩氏移用這段文字，一方面考慮到此際的小玉真個認為李益負心，另一方面，也呈現出湯、唐筆下小玉之為情而生。

㉘ 「落紅」是落花，比喻剛昏絕、身體下墜的小玉。「抱泣落紅」四字短語有兩種可能解讀：其一，抱着哭泣中的落紅；其二，落紅同時是「抱」和「泣」這兩個動詞的賓語，即抱着落紅並為落紅而哭泣。

㉙ 「不禁搖動」這短語有兩種可能解讀：其一，因染病而芳軀虛弱，弱不禁風，無法承受他人的搖動；其二，禁不住要稍作搖動，助她甦醒。兩讀的「禁」讀音不同，《紫釵記》的演出傳統一直用後者，可以沿用。

㉚ 借成語「不動如山」，指小玉未醒、體重都卸到李益臂膀上；這裏不但用「山」來比喻小玉的體重，還進一步考慮到這時小玉其實一直昏迷、半睡半醒，第二讀更為合適。

㉛ 「望夫山」刻劃李益這一刻充分體會到小玉三年來望夫情切。

㉜ 「欹」音（畸）（(kei)），意思是「傾斜」、「歪向一邊」。

㉝ 「喊」是粵語，這裏指「哭」，也可解「叫」、「呼喊」。

㉞ 即擔受驚怕、擔心驚悸。

㉟ 即夫妻恩愛，閨房諧樂。

㊱ 從下文「夜台」和「陰司」可知，小玉幻覺自己已死，登上仙界，所以把風動翠竹聲闡釋為「仙音」；這裏描寫小玉從昏絕甦醒過來的第一階段，即恢復聽覺。

㊲ 「夜台」是墳墓，因閉於墳墓，不見光明，故稱「夜台」。

㊳ 「凍」是描寫小玉從昏絕甦醒過來的第二階段，即恢復冷暖感覺。

㊴ 「讎」通「仇」，即「仇共怨」。

㊵ 「陰司」是民間信仰中認為人死後靈魂所進入的地方，也稱「陰間」；「控」即「控告」、「投訴」。「控」字是韻腳。

（右欄起）

印簾櫳㊵。（浪裏白）霧夜少東風㊶，是誰個扶飛柳絮㊷。

（李益浪裏白）是十郎扶你呀。

（小玉斜視李益介，浪裏白）生不如死，何用李君關注呀。

（李益搥心、哭介，接唱）願天折李十郎，休使愛妻多病痛㊸。（浪裏白）劍合釵圓，有一日都望生一日呀。（續唱）並頭蓮㊹曾亦有根基種㊺，權勢盡看輕，只知愛情重。與你做對夫妻醉梁鴻㊻。

（小玉接唱）墳墓裏可盡失相思痛㊼，憎㊽哭聲、喊聲將霍小玉叫回俗世㊾中。（浪裏白）生、生、生，雖生何所用呢。（續唱）你再配了丹山鳳㊿，把白玉簫再弄�51。則怕你紅啼綠怨�52，由來�53舊愛新

註釋

㊵ 窗簾和窗戶，也泛指門窗的簾子。小玉甦醒的第三階段，即恢復視覺。

㊶ 「東風」引申為「春風」，再引申指「春天」；也比喻最重要的、於自己有利、自己最渴求的事物，如「萬事俱備，只欠東風」。

㊷ 柳花凋謝、結實時，帶有叢毛的種子隨風飛散，形似棉絮，故稱為「柳絮」；由於隨風飛散，所以說「飛柳絮」。這裏比喻小玉已無力控制的衰弱身體，意識到有人扶着她，但不知是誰，是甦醒的第四階段。「霧夜少東風」講的是自然界規律；既然少東風，又為甚麼竟然有溫暖的臂膀和胸膛在攙扶她，使她如沐春風呢？前面是本義的「東風」，後面是引申義加上比喻的「東風」。

㊸ 李益祈求，假若能減輕愛妻的病痛，他本人折壽也願意。

㊹ 比喻小玉、李益二人的親密。

㊺ 承接「亞頭蓮」的比喻，用「有根基種」來形容兩人的相親相愛有牢固的基礎。

㊻ 梁鴻（二七七—九〇）是東漢隱士，因世道混亂，不願事權貴，與妻子孟光隱居霸陵山。孟光送飯食給梁鴻時，總是將木盤高舉，與眉平齊，夫妻互敬互愛。後以成語「舉案齊眉」比喻夫妻相敬如賓。梁鴻、孟光的傳統象徵是相敬如賓多於恩愛纏綿。李益以梁鴻自況，主要想表達不願事權貴、寧可與妻子隱居的意願。「醉」形容夢寐以求。

㊼ 這句話是上文「生不如死」的一個註腳，也是對李益「有一日都望生一日呀」的反駁。

㊽ 「憎」是及物動詞，意即「討厭」；是常用粵語。

㊾ 「俗世」與墳墓裏死寂之境相對。生死之別，小玉看為俗世煩囂與陰間死寂之別。

㊿ 「丹山」是傳說中古代產鳳的山名，因而以「丹山鳥」或「丹山鳳」指鳳凰；見《帝女花讀本》劇本第五場的「註釋」。這裏以「丹山鳳」比喻宰相千金。

51 借擅吹簫的蕭史與秦穆公女弄玉公主結合的典故，比喻李益移情宰相千金，多寄以對身世淒涼的感情；見《帝女花讀本》劇本第一場的「註釋」。

52 「紅、綠」指「花、葉」。成語「愁紅怨綠」指經過風雨摧殘的殘花敗葉，多寄以對身世淒涼的感情。「紅啼綠怨」是其轉語。本身並非現成的詞，以「紅、綠」或「花、葉」借代向一男爭寵的兩女，說總會出現哭哭啼啼、心懷怨恨的情況。

53 即向來、從開始至今。

歡兩邊都也難容。祝君再結鴛鴦夢，我願乞半穴墳，珊珊�554瘦骨歸墓塚。（背身介）

（李益接唱）雲罩月更迷濛�555，是誰個誤把�556風聲�557播送。瑤台未有奇逢�558。

（小玉浪裏白）呀。

（小玉浪裏白）你既非負心，梁園�559同相府只是數街之隔，你、你胡不歸來�560呀。

（李益啾咽介，接唱）淚窮力竭，儼�561如落網歸鴉，困身有玉籠。一朝翅折了怎生飛動。

（小玉浪裏白）鬼信你呀，我想你見我變賣頭上珠釵，都已知我今非昔比囉，我想那個盧家小姐。（續唱）佢在你乘龍日，半繞蟠龍鬢，插玉燕釵，腰肢款擺上畫閣中，投懷向君弄鬢描容�562。佢斜泛眼波，微露笑渦，將君輕輕碰，指玉燕珠釵�563，不惜千金買來耀吓威風。

（浪裏白）你、你知否新人鬢上釵，會向舊人眼中刺�564呀。

�54 李益說情況像雲遮蓋着月亮般晦暗不明，使他摸不清來龍去脈。這是因為他一時看不清盧相爺太尉所設的逼婚局。

�55 形容高雅飄逸的樣子。清代袁枚《隨園詩話》卷一說：「珊珊仙骨誰能近」。

�56 原文是「誤淺」，有「應該保密而沒有保密」的意思，不切合當時情況。不切合當時情況。——校訂註釋

�57 「風聲」指所傳聞的。多半是事實。李益確曾答應盧杞「我願棄珠釵諧鳳侶」作為緩兵之計；另一方面，也的確拖到現在尚未成親。「風聲」一詞頗能反映這算是首肯了而又未曾落實的情況。

�58 「瑤台」是美玉砌成的樓台，泛指雕飾華麗的樓台，亦作為妝台的美稱；這裏借指李益所暫住的相府，包括小玉最在意的燕貞妝台。李益這句話婉轉地表達他與燕貞沒有成親，也沒有親近過，試圖消解小玉醋意，讓她安心。

�59 原文是「勝業坊與太尉府只是一街之隔」。——校訂註釋

�60 「胡」是副詞，意即「何故」、「為何」、「怎麼」。《胡不歸》可稱得上是《帝女花》、《紫釵記》出現前頗負盛名的一齣粵劇，劇情是粵劇觀眾耳熟能詳的。此處把「歸」雙音節化，成為常用詞「歸來」，更能切合新時代的遣詞用字。

�61 「儼」本音（染）（jim⁵），是個不常用字，字頻排序在四千以外；本來好應該隨從韻書所推導的正音，無奈唐滌生把它填進有固定樂譜的曲牌後只能唱成（嚴）（jim⁴）。六十多年來，此曲深入民心，今天不得不承認「儼」也讀作（嚴）（jim⁴）。也就是說，（jim⁴）音之獲認受，與此劇、此曲不無關係。

�62 《描容》是元末南戲《琵琶記》的一折；「描容」本義是把某人的容顏畫出來。此外，「描眉」、「描黛」即「畫眉毛」，是女子化妝的其中一個步驟。這裏借用「描容」一詞比喻女子化妝。

�63 「描容」也讀作「描容」。有些版本作「紫玉燕珠釵」；「指玉燕珠釵」據泥印本，是刻劃盧小姐「指着」珠釵來「耀威風」。——校訂註釋

�64 這裏的「刺」當然是比喻，一方面正好呼應「眼中釘」這俗話，另一方面也讓以下接唱的李益承接「刺」的意象。

（李益接唱）醋海翻風，郎未變愛，你針鋒相逼，刺郎實太陰功⑥。（放聲哭介）

（小玉悲憤之極、步步相逼介，接唱）我典珠賣釵，以身待君，我盼君、望君、醉君⑥、夢君，你到今再婚折害⑥儂。

（李益接唱）盟誓永珍重，未負你恩義隆，枕邊愛有千斤重。大丈夫處世做人，應知愛妻須盡忠。

（小玉覺奇介，接唱）既盡愛，何未潔身自重。

（李益接唱）咪再錯翻醋雨酸風⑥，當知衷心隱痛。

（小玉薄怒介，接唱）侯氏報消息，哪有不忠。

（李益接唱）經拒婚摧惡夢。

（小玉愕然介，接唱）我未信君你入贅⑥繡閣，竟拒附鳳與攀龍⑦。

（李益接唱）十郎未慣同牀異夢，更憶小玉恩深重。

（小玉軟化介，接唱）柳底間有習習薰風⑦，且聽君把真愛頌。（半倚李益懷、坐下介）

㉕ 這個「刺」字一方面指小玉在諷刺李益，另一方面指李益心裏感到刺痛。「陰功」是民間信仰指在人世間所做而在陰間可以記功的好事，又稱「陰德」。粵語用「冇陰功」形容一個人活受罪，意思是把眼前的悲慘遭遇歸因於這人欠缺陰功的積聚；也可略成「陰功」。

㉖ 即為君而沉醉。

㉗ 「折害」並非現成的詞。「折」有「損失」、「喪失」、「夭亡」等義，這裏可理解為害得小玉蒙受極深的創痛，甚至快要死去。

㉘ 「酸風」比喻醋意，多指在男女關系上的嫉妒心理。「醋雨」不是現成的詞，作為四字結構，「酸風醋雨」有一定的流通性，也不外比喻醋意。「醋雨酸風」是這個並列結構前後兩半的對調，讓「風」字做韻腳。

㉙ 原文是「我未信君你入贅繡閣，敢拒附鳳與攀龍」，意思含糊。——校訂註釋
男子就婚於女家並成為其家庭成員。

㉚ 「習習」形容微風輕輕吹動。把「習習」填上這裏的旋律，「習」的讀音（zaap⁶）會拗成（zaap³），因此寫為「摺摺薰風」的誤筆，卻更能貼近實際唱出來的讀音。成語中只有「習習薰風」，沒有「摺摺薰風」；「霎霎」及「颯颯」都可以形容風聲，但較少形容「薰風」。

㉛ 「薰風」指和暖的風。

（李益接唱）日掛中天格外紅⑫，月缺⑬終須有彌縫⑭。（浪裏白）千差

萬錯，錯在我在吹台曾賦感恩詩，謠言惑眾，設花燭逼我乘龍。玉燕釵又有相逢，我

佢便借詩中意，謠言惑眾，設花燭逼我乘龍。玉燕釵又有相逢，我

靜中向袖籠，吞釵拒婚拚命送。

（小玉喊介，浪裏白）十郎、十郎，你可曾為我真個不慕權貴、吞釵拒

婚呀，若是真情，你以釵還我。

（李益從袖裏拚出紫玉釵、交小玉介）

（小玉拚釵、驚喜交集介，續唱）一自釵燕失春風，憔悴不出眾⑮。我

再將紫釵弄，漸露笑容，玉潔冰清那許有裂縫。今宵壓鬢有紫釵用。

（浪裏白）浣紗、浣紗，快取鏡奩、脂粉，待十郎為我重新插戴啦。

（浣紗拚鏡奩、脂粉上介，將脂粉擺好、捧鏡介）

（小玉對鏡、手慄、不能插釵介）

（李益為小玉插釵介，浪裏詩白）羸羸弱質不勝風⑯。

（小玉浪裏詩白）只怕歸鴻棄落紅。

（李益浪裏詩白）士酬知己唯一死。

（小玉浪裏詩白）女為悦己再添容。（續唱，催快）對燭添妝，幽香暗

送。（過序，紮架介）

（浣紗以袖掩目、背立、不好意思看介）

（李益拈鏡介，接唱）鏡破重圓⑦，斜照玉鳳⑱。（過序，紮架介）

註釋

⑫ 李益這麼説，是對小玉從不信他到信他這重大轉折的反應，有粵語俗語「一天都光晒」，即「問題全解決了」的意味。

⑬ 比喻關係破裂，與比喻美好圓滿的「月圓」相對。

⑭ 即縫合、補救。

⑮ 「釵燕」既指實物，也同時借代主人小玉。就實物來説，「憔悴不出眾」是擬人化的筆法。

⑯ 「羸」音「雷」（leoi⁴），即「瘦弱」、「疲憊」；成語有「弱不禁風」、「弱質不勝風」是其轉語。

⑰ 成語有「破鏡重圓」，説南朝陳朝的徐德言駙馬與妻樂昌公主於戰亂時各執半塊鏡，作為他日相見的信物，後來果然因此得以相聚歸合。現在李益與小玉也是相聚歸合，不同的是，徐駙馬與公主是主動地「破鏡」、破那身外物的鏡，好能再聚；而李益、小玉則是本來圓好的關係被動地陷於破裂。改「破鏡」為「鏡破」，頗能反映其間的差別。這時李益剛從浣紗手中接過鏡子，親手拿着讓小玉對鏡添妝，鏡的意象可謂信手拈來，而且還有下文。

⑱ 「鳳」比喻女子，借代小玉。「玉」有潔白、美好、珍貴、精美等意思，正好也是小玉的名字。

（小玉接唱）病餘秋波⑦，尚帶惺忪⑧。（過序，紮架介，取過李益手

中鏡子、交脂粉給李益介⑧）

（李益接唱）淡抹胭脂，為你描容。（過序，紮架介）

（小玉照鏡介，接唱）自君愛顧，照耀玲瓏。（過序，紮架介）

（李益接唱）笑倚花間，欲迎春風。（過位介）

（小玉喘息、背李益悲咽介，接唱，吊慢）病喘花間，怕君見病容。

（李益浪裏白）伏望捧心有病因郎減。

（小玉浪裏白）但願長留粉蝶抱花眠。

（李益接唱）晚妝淡素，風姿綽約，艷如絕世容。玉燕珠釵，今生今世莫

嘆飄蓬。

（小玉接唱）三載怨恨盡掃空，雙影笑擁不語中⑧。

（內場嘈雜聲介，王哨兒拈盧府小燈籠、押夏卿由雜邊台口同上介，

二家將、四軍校拈刀、斧跟上介，王哨兒與家將、軍校等肅立

階前介，夏卿入介）

（夏卿拉李益介，口鼓）君虞、君虞，相爺知道你重返梁園[83]，雷霆震怒[84]，連夜安排花燭筵席，準備你歸府就親，恐怕你呢對有情人難以重溫舊夢。

註釋

㉙ 比喻美女的眼睛目光，形容其清澈明亮，一如秋天的水波。

⑳ 因剛睡醒而眼睛模糊不清；「惺忪」音（星鬆）（〔sing¹ sung¹〕）。

㉛ 原文是「序紮架與李益換鏡及脂粉介」。——校訂註釋

㉜ 諺語有「滿懷心腹事，盡在不言中」，其中「盡在不言中」成了頗為常用的成語。「不語中」相信是這個意思。

㉝ 原文是「重返勝業坊」。——校訂註釋

㉞ 由於第五場已交代李益的母親正在往長安的途中，這裏刪去原文「除咗立刻命人去隴西提押伯母大人之外」。——校訂註釋

粵劇術語

過位

指兩個或兩組演員藉着走台步來交換位置。參閱《粵劇大辭典》編纂委員會編：《粵劇大辭典》，（廣州：廣州出版社，二〇〇八），頁三三七。

（鄭氏衣邊卸上介）

（重一槌，小玉跌鏡介，慢的的，拈碎鏡⑧關目介，喊介，口鼓）十

郎夫，你去啦，回想昔日花院盟香之時，我曾有樂極生悲之句，語

兆不祥，不料應驗於今日囉。（哭得更慘介）十郎，總之薄命非關

郎薄倖，落花難佔狀元紅⑧⑧（放聲哭介）

（李益趨前、擁小玉、喊介，口鼓）小玉妻，你為我渴病⑧三年，我共

你生也相偎，死也相擁。

（一槌，夏卿悲憤介，口鼓）君虞，縱使你不怕門外有刀斧禁持，亦當

念威尊命賤，假如相爺唔係對你志在必得嘅，故人崔氏，都唔駛因

為拒為媒妁，致死在亂棒之中⑧

（重一槌，李益、小玉驚愕反應介）

（黃衫客食住上面口鼓、捧酒埕、呈現醉態、衣邊卸上介）

（王哨兒喝白）宰相太尉爺有命，將李參軍綁回府堂，人來，綁。

（先鋒鈸，二家將入介，分邊挾持李益介）

（小玉連隨跪攬李益介）

（浣紗食住先鋒鈸、跪下、懇求黃衫客介）

（黃衫客故作⑧ 醉昏昏、並不理會介）

（李益狂哭白） 小玉妻。（唱快梆子滾花） 但求一鈸倫常會，殉情拗斷

燭花紅⑧ 8

（小玉喊叫白） 十郎夫。（唱快梆子滾花） 但求死別在郎前，難受生離

分釵痛。

註釋

⑧ 這場戲裏，鏡子成為另一件介入劇情的道具。適才之慶幸鏡破重圓，大大加強了現在鏡子因橫來的逆轉而在一剎那之間跌碎對劇中人和觀眾的震撼力。

⑧ 這是在「花佔／占／沾狀元紅」這慣用語的基礎上轉化而成，意謂小玉這落拓之花命中註定難以沾得狀元的任何好處，或把狀元佔據。

⑧ 中醫說的「消渴病」別稱「渴病」；此處應該理解為「渴」、「病」或「因渴成病」，即「因渴望得丈夫音訊之極而成病」。

⑧ 「故作」兩字可圈可點，對讀者、觀眾提示出黃衫客對扭轉形勢的胸有成竹。

⑧ 意謂寧死也不願成婚。

（一槌，王哨兒喝白）回府。

（二家將拉李益介，李益吃橫馬、一路喊叫介，白）小玉、小玉。（入場介，王哨兒奪去小玉頭上紫釵介，一掌打開小玉介，

鄭氏扶住小玉介）

（小玉一路跪前介，王哨兒奪去小玉頭上紫釵介，一掌打開小玉介，

（小玉台口、狂哭、叫喊介，白）十郎、十郎。

（夏卿嘆息、頓足、與軍校下介）

（浣紗扯住黃衫客介，叫喊介，白）黃衫爺爺，為人為到底，送佛送到

西，做乜你遲唔醉、早唔醉，係都要呢個時候醉呢，（介）我哋姑

娘喊得咁慘，你聽唔聽到呀，（介）姑爺畀相府啲人綁咗番去啦，

你知唔知道呀，（介）你一味瞇埋對眼⑨，到底你知道乜嘢呀，黃衫

爺爺。（肉緊介）

（重一槌，黃衫客睜眼、拋酒埕⑨與浣紗、浣紗接住介，唱梆子滾花）

我只知道千鍾俸祿⑨都係民間奉，佢哋反將民命視作蟻和蟲⑧小玉

既是狀元妻，你又怕乜身投狼虎洞。（琵琶起奏譜子，托白）小

玉，（攝—槌）十郎既未負心，你便是狀元妻，妻憑夫貴，朝廷大有可能恩准你回復霍王舊姓、賜你郡主銜，你應該戴鳳冠，（攝—

註釋

⑨⁰ 把眼睛閉上或半閉上：「瞇」音（mei²）（如「考試考第尾」的「尾」）或（mi²）。

⑨¹ 小口的盛酒器具。

⑨² 「千鍾」是「千鍾粟」的省略：「鍾」是量詞，是古代計算容量的單位。

粵劇術語

趷橫馬

「橫馬」即「搓步」，是生角演員使用的台步；雙腳微蹲，恍如紮起四平大馬，腳跟踮起，向左或右打橫移動。用於劇中人趨前向人求情，或表達內心的惱怒、激憤、突發的悲、喜情緒。「趷」粵音（gat⁶），即「踮高腳」。參閱《粵劇大辭典》編纂委員會編：《粵劇大辭典》，（廣州：廣州出版社，二〇〇八），頁三二〇。

槌）披霞帔，（攝一槌）大搖大擺，（三搭箭(93)）擺到相爺面前(94)，

（三搭箭）分庭抗禮，據理爭夫，就算受屈而死，也死得個光明磊

落，老某有事在身，不能久留，告辭了。（欲走介）

（小玉一路聽、一路點頭、內心、關目介）

（先鋒鈸，浣紗拉住黃衫客介，口鼓）慢着，黃衫爺爺，（攝一槌）你

而家累到我哋姑娘求生不得、求死不能，何以你又偏偏袖手旁觀，

按兵不動。

（黃衫客笑介，口鼓）區區一個黃衫客，又點敵得過當朝宰相太尉，（攝

一槌）一品當紅⑧（雜邊打馬下介）

（鄭氏悲咽介，白）小玉，算啦，你千祈唔好去據理爭夫、自尋死路呀。

（攝一槌）

（小玉假意點頭、悲咽介，白）娘親，我唔會去嘅，我而家覺得好唔精

神，唔該你入去預備碗薑湯啦。

（鄭氏白）好、好。（卸下介）

（小玉見鄭氏遠去介，轉狠然介，白）浣紗。（唱梆子滾花）你翻檢舊

時王府物，為我鳳冠霞帔掃塵封[8]（上小樓介，下介）

（浣紗大驚、跟上介，下介）

落幕

註釋

⑨ 原文為「三扣馬」，名伶阮兆輝指出應作「三搭箭」。——校訂註釋

⑨ 原文是「太尉府前」。——校訂註釋

粵劇術語

三搭箭

鑼鼓點的一種，用於演員得意忘形地大笑三聲、三次攔截對手、與對手爭持不下、互相拉扯等同樣統稱為「三搭箭」的身段動作，口訣是「查查……撐撐得撐」通常用兩次，攝在三次動作中間。參閱《粵劇大辭典》編纂委員會編：《粵劇大辭典》（廣州：廣州出版社，二〇〇八），頁三二三。

內心、關目

指示演員用關目表達內心的思想和感情。

《論理爭夫》

場景：宰相太尉府正廳

佈景說明：由台口起掛三重彩燈，兩邊紅柱、雕欄，窮極華麗。正面品字椅，另六張矮几。

起幕

（開邊）

（王哨兒掛紅、雜邊台口企幕）

（十梅香一律服裝，四個拈花籃、四個捧花籃，近正面椅之二梅香用朱盤分捧鸞鳳綵球，企幕）

（十軍校一律服裝，掛紅、各持白梃，分衣邊、雜邊肅立排列，企幕）

（二家將企幕①）

（夏卿無精打彩上介，見狀、嘆息介，詩白）未陪玉女于歸②酒。先

對分釵永別筵③。（入介，拱手行禮介，慘然肅立介）

（盧杞衣邊上介，唱梆子爽七字清中板）十郎未贅④東牀⑤選。柱

① 為求精簡，本書刪去「四位出嫁小姐鳳冠霞帔，四女婿紗帽、蟒，分伴正面椅，企幕」介口。——校訂註釋

② 語出《詩經·周南·桃夭》：「之子于歸，宜其室家」，指女子出嫁。「于」音〔余〕（「jyu⁴」）。

③ 「筵」字是本場第一個韻腳，屬「穿簾燕」轍，通押〔yun〕、〔im〕、〔in〕三韻。

④ 「贅」是「入贅」的省略，意思見本書劇本第七場「註釋」「入贅」條。

⑤ 即女婿。

在家具、傢俬、牆壁或衣服上掛上紅色的紙張或布料，以顯示有喜慶事件。

握三台⑥印信⑦權⑧不怕驚弓飛鳥⑧辭林遠。看我隨流順水釣魚

船⑨⑧畫閣燈排鸞鳳宴。銀燭光輝玳瑁筵⑩⑧（唱梆子滾花）野花

難配狀元紅⑪，牡丹應把陽春佔⑫。（埋位介）

（夏卿白）晚生請安。

（盧杞白）罷了。

（鑼邊花，李益捧花球⑬上介，台口介，唱大喉梆子滾花）有一個來

俊臣⑭，重婚棄舊，（攝一槌）被人唾罵萬千年⑧有一個侯思正⑮，

再娶瓊枝⑯，（攝一槌）未入贅身殉權艷⑰。（入介，白）晚生拜

鑼邊花

鑼鼓點的一種，特色是用鑼槌快擊高邊鑼的鑼邊，故名；用作演員威武或激動地出場。

⑪ 「野花」比喻家道中落、淪為歌妓的小玉。「狀元紅」是花名，牡丹之一種，這裏借代狀元李益。

⑫ 宋代周敦頤《愛蓮説》：「牡丹，花之富貴者也」，這裏借代千金小姐盧燕貞。「陽春」是溫暖的春天，比喻恩澤、幸福。這半句説美好的都應該留給自己的愛女獨佔。

⑬ 「花球」並非現成的詞，相信指「繡球」、「綵球」，也就是下文説的「鸞鳳綵球」。隨着劇情發展，這個道具的去向也成為李益推卻婚配的一種視覺體現。

⑭ 「花球」、「滾花」説美好的都應該留給自己的愛女獨佔。「綵球」，也就是用五色絲綢紮成的球狀物。「拋繡球」是一種選夫婿的習俗，相信這裏因而借用作婚禮中的禮儀物品，也就是下文説的「鸞鳳綵球」。

⑮ 侯思正是武周時期的著名酷吏，生卒年份不詳。

⑯ 原文作「瓊芝」，相信是「瓊枝」之誤。「瓊枝」是傳説中的玉樹，比喻嘉樹美卉、皇族子孫、美女。——校訂註釋

⑰ 侯思正（六五一—六九七）是唐朝武周時期的著名酷吏，曾撰《羅織經》。

和下半句的「權艷」看，相信應該讀生以「瓊枝」比喻豪門美女。

《太平廣記·噬鄙》侯思正記載了唐朝武周時期侯思正與來俊臣的故事：侯思正發現來俊臣休妻後強娶家門顯赫的太原王慶詵的女兒，便也想娶同樣出自名門的趙郡李自挹之女，武則天讓宰相們進行商議。李昭德認為來、侯所為都是辱國之舉，上奏反對，並號召對他們進行彈劾。長壽二年（六九三）二月，武則天下令禁止私藏錦，侯思正違反禁令，李昭德審理之，將侯杖殺。來俊臣被人唾罵萬千年是事實，卻不是因為他重婚棄舊，而是因為他是害人無數的酷吏。《太平廣記》這段文字沒有記載侯思正休妻再娶，也沒有提到李自挹女兒的容貌；所謂「權艷」，一是想當然，二為押韻。

（盧杞開位介，接綵球、笑介，白）十郎，這鸞鳳⑱綵球便成就賢契⑲

見恩師，這鸞鳳綵球。（雙手奉回介）

你百年好合呀。（將綵球搭在李益手上、執李益介，唱爽七字清

中板）成好合，唯待一聲傳⑳8丈夫須向鵬程展。莫向閒花野草再

癡纏8玉堂㉑高掛黃金匾。掌上明珠付少年8人來快把，花燭點。

（音樂過序）

（李益浪裏白）且慢。（接唱爽七字清中板）憐淑女㉒，病榻尚流連㉓8

不為明珠㉔忘故劍㉕。堂前難就㉖合歡筵8聖賢書，曾指點。論婚

須在父母前8老親娘，今在遠。書生難背聖人言8尚望恩師，休責

譴㉗。（浪裏白）未承慈命，子不能娶，請恩師見諒。（反將綵球

搭落盧杞手中介）

（盧杞接綵球、憤然介，接唱爽七字清中板）你當年苟合㉘並頭蓮㉙8

可曾當着，娘親面。（三批介，擲綵球予李益介）

（李益接唱爽七字清中板）此乃墜釵人結拾釵緣8義重情真，難斬斷。

⑱ 鸞鳥與鳳凰，比喻夫婦。

⑲ 對弟子或朋友的子姪輩的敬稱。

⑳ 意思說：婚禮已萬事俱備，只等他一聲號令便可以正式舉行。

㉑ 即富貴之家。

㉒ 「淑」是善良、美好；「淑女」成詞，「女」字不變調。

㉓ 「流連」（也寫作「留連」）即留滯、徘徊不去；意謂小玉仍然離不開病榻。「連」字作韻腳。

㉔ 即「珍珠」，比喻珍貴的事物。成語「掌上明珠」比喻極受鍾愛的女兒；這裏借代盧杞的愛女。

㉕ 漢宣帝即位前，曾娶許廣漢之女君平，及即位，封為婕妤。這時公卿議立功臣霍光的女兒為皇后，宣帝下詔求「微時故劍」。羣臣會意，改議立許氏為皇后。事見《漢書・外戚傳上・孝宣許皇后》。後來以「故劍」指元配之妻，尤其是面對另娶提議之時。

㉖ 即依順、依從；也有從事、趨近、靠近等含義。

㉗ 即「譴責」；「譴」字作韻腳。

㉘ 指非合法婚姻的結合。

㉙ 並排地生長在同一個莖上的兩朵蓮花，比喻男女好合。

粵劇術語

三批

粵劇常用程式（也稱「排場」）；演出時，演員在三次「先鋒查」鑼鼓點中，在對手演員的面前三次揮手，表示質問對方。

（三批，還綵球予盧杞介）

（盧杞接唱爽七字清中板）釵情重，抑或我情慶�30 8（介）

（李益接唱爽七字清中板）我自有功勳酬恩典。（介）

（盧杞接唱爽七字清中板）酬恩難卻半子�31 緣8 贅東牀，

（李益接唱爽七字清中板）我非所願。

（盧杞接唱爽七字清中板）交杯酒，

（李益接唱爽七字清中板）酒難甜8

（盧杞更憤怒介，接唱爽七字清中板）小玉若然遭病損。

（李益轉唱大喉梆子滾花）十郎削髮，（攝一槌）去逃禪8（包重一槌）

（盧杞食住重一槌躓椅、氣至發抖介，在袖裏拈出感恩詩介，唱梆子滾花）待俺重檢反唐詩，（攝一槌）忙忙奏上金鑾殿。（踢袍、作狀欲去介）

（重一槌，快的的，李益驚慌介，唱沉腔滾花）哎吔吔，雙淚難銷千古恨，一詩能陷九重冤�32 8（躓椅、驚暈介，夏卿趨前、相扶介）

（浣紗輕扶小玉、小玉鳳冠霞帔、雜邊同上介）

（小玉爽速梆子快中板）戴珠冠，把病容微微遮掩。雨打風吹斷蓬船㉝8

註釋

㉚「虔」是形容詞，即「恭敬地」、「有誠意的」。

㉛指女婿。

㉜罪可連坐，即一人犯罪而使其親屬、朋友、鄰居等遭牽連而受罰；最嚴重的是所謂「誅九族」或「夷九族」，即自高祖以至玄孫皆連坐誅滅，所以說「九重冤」。按唐代只有滅族而未有「誅九族」的律例，這裏「九重冤」是旨在極言滅族的深冤。

㉝像斷蓬般漂泊的船。斷蓬即飛蓬，是枯後根斷、遇風飛旋的蓬草，比喻微不足道、飄泊不定。「蓬」音（篷）（（pung⁴）），但「蓬」與「篷」意思不同：「船篷」是船上遮風雨、陽光的頂或蓋，與「斷蓬船」沒有關係。

粵劇術語

踢袍
演員把腳踏前，把袍子的前幅踢起、拿到手裏，作為開步前行或離開的準備。

沉腔滾花
屬「梆子滾花」類，簡稱「沉花」，常以「唉吔吔」或「恨恨恨」開始，用以表達沉痛的情緒。

（風搖薄命燈難點㉞。則怕劫後情灰再難燃⑧臨身虎穴何怕險。玉碎還當勝瓦全⑧（轉梆子滾花）結綵張燈相府堂，森嚴卻似閻羅殿㉟。（白）浣紗，代我報門。

（浣紗感到為難、悲咽介，白）小姐。（唱梆子滾花）你三分命擋千斤閘㊱，須防黃雀捕秋蟬㊲⑧病餘莫扣鬼門關，殘生莫被豪門殮。

（重一槌，小玉沉痛白）浣紗，代我㊳報門。

（浣紗無奈、上前、向王哨兒襝衽介，白）堂後㊴哥哥，我哋小姐報門。

（王哨兒眼尾也不望介，白）唔。（攤手介）

（浣紗見狀介，白）這、這，（台口介，苦口苦面介，白）黃衫爺爺送來一兩金，是奴婢打個斧頭，替姑娘貯下一筆棺材本嚟，今日都惟有移作報門之禮，唉，正是慈善得來冤枉去㊵，窮酸只配作運財人㊶。（將碎銀交落王哨兒手介）

（王哨兒用手一秤、覺得滿意介，白）報個名來。

（浣紗向小玉關目介，向王哨兒介，白）我家小姐未有柬呈，只憑口

（重一槌，王哨兒大驚介，望小玉介，白）咦，我以為邊個，原來又係報，你就報說「霍王女、狀元妻、李小玉登門拜見」。

㉞ 呼應第四場崔允明的詩白「風搖病榻燭難點」，突顯小玉此刻像當日允明般病重，甚且危在旦夕。「點」字是韻腳。

㉟ 「閻羅殿」是民間信仰中認為人死後所必經的一個所在。小玉因為深知「臨身虎穴」、以卵擊石、九死一生，所以相府即使「結綵張燈」，對小玉來說還是「森嚴卻似閻羅殿」。

㊱ 「閘」原指可適時開關、用以調節流量的水門；粵語引申為泛指從上推向下、有一定重量的板狀間隔。

㊲ 用「螳螂捕蟬，黃雀在後」典故，提醒小玉不能不顧後患。

㊳ 原文是「代哀家報門」；按情理，小玉並非郡主，不應自稱「哀家」，今校正。——校訂註釋

㊴ 「堂後」是「堂後官」的省稱。

㊵ 粵諺有「冤枉嚟、瘟疫去」，意謂「不義之財難以久享」；「慈善得來冤枉去」是這句粵諺的轉語，慨嘆「來得雖好，卻去得冤枉」。

㊶ 意謂命中註定窮酸，即使有財物過手，卻總未能擁有。

（呢個病娘兒，邊處搬來咁多高腳街頭㊷。（介，急口令）不過咁，食我哋呢門飯，不理冤家或是讎家，不問煙花㊸抑或茶花。駛㊹得到錢來一枝花。駛唔到錢當佢爛茶渣㊺。（白）姑娘請稍待。（入介）

啟稟相爺，門外有女子報門。

（盧杞白）哪個女子報門。

（王哨兒白）報，「霍王女、狀元妻、李小玉」拜門。

（重一槌，叻叻鼓，盧杞拋鬚介）

（燕貞食住重一槌離凳站起、關目介）

（夏卿亦食住重一槌大驚、輕輕搖撼李益介，李益不醒介）

（一槌，盧杞白）吓，小玉竟敢找上門來，（介）好，待俺乘李十郎昏迷之時，將此煙花傳見，將她活活打死，以洩心頭之恨，（介）軍校們，（軍校喝堂介，盧杞白，趨快）待小玉走上中堂，你們手舉白梃，見影就打㊻，見人就打，將她打、打、打。（四鼓頭介）

（十軍校同時喝堂，食住四鼓頭、齊舉白梃、紮架介，白）領命。

㊷ 像高腳凳般把人墊高，讓人看來高於實際的街頭，另一說是：寫在或刻在「高腳牌」上的封號、官位。「高腳牌」的意思見本書劇本第五場的「粵劇術語」解釋。

㊸ 「煙花」有多個意思，包括娼妓，以及作為粵語詞的「節日放的煙火」；無論哪個意思，都跟與之對比的一種植物「茶花」完全不同。

㊹ 「駛」是「使用」的意思，本字是「使」，因讀音（洗）（（sai²））而借用同音字「駛」來書寫。

㊺ 「渣」是物質除去水分、提出精華汁液後所剩下的殘餘部分，如甘蔗渣、豆腐渣、茶葉渣。「茶渣」即「茶葉渣」。「爛茶渣」是粵語固定詞組，與「豆腐渣」一樣比喻沒有人要的廢物。俗諺有「男人三十一枝花，女人三十爛茶渣」：這裏借用了「一枝花」與「爛茶渣」這押韻的對比。

㊻ 這是誇張修辭，旨在命令軍校們不留情地拼命打；同時可見盧杞對小玉的憎恨。

粵劇術語

急口令

也稱「韻白」，詳見本書劇本第三場「粵劇術語」。這段「急口令」押「麻花」韻，而並非採用這場用的「穿簾燕」轍。

喝堂

扮演軍校的一眾演員在堂上高喝一聲，以製造緊張或莊嚴的效果。

（叩叩鼓，盧杞拋鬚介，怒白）打。

（小玉、浣紗聞喝堂聲、驚慌介）

（李益被喝堂聲驚醒，先鋒鈸，執夏卿介，快口鼓）夏卿、夏卿，打、

打、打，到底相爺欲打何人，堂上這般紛亂。

（夏卿快口鼓）君虞，你知否豺狼欲碎堂前玉，（介）中堂要打死你嗰位

病嬋娟8

（李益白）哎吔。（重一槌，拋紗帽介，叩叩鼓，撲埋介，唱快梆子滾

花）堂前若打我糟糠47婦，十郎寧以命來填8 佢命似風前半滅燈，

難堪棒杖待我攔門勸。（先鋒鈸，欲衝出門介）

（盧杞白）哨兒，傳小玉進來。

（盧杞食住喝白）人來，將十郎監押48。

（先鋒鈸，二家將衝埋、分邊緊握李益手臂介）

（李益頓足、哀號、求免介）

（王哨兒應命介，白）遵命。（欲出門介）

（盧杞突然醒起介，喝白）哨兒，轉來。

（王哨兒白）在。

（盧杞白）小玉報門之時，曾説是「霍王女、狀元妻」，到底她怎樣打扮。

（王哨兒白）回報相爺，小玉報門之時，頭戴百花冠，身穿紫蟒袍⑭。

（重一槌，盧杞拋鬚、躓椅、愕然介，快白）想朝廷有例，不能捧打身穿蟒袍⑮之人，小玉自小淪落風塵，未懂朝規，今日到底受了誰人指點，（一槌，仄槌，介，白）也罷，閻王既下勾魂令，不許無常

（空手回[51]，（催快）哨兒你出到門外，傳令[52]爺爺不見，我這裏虛動鼓樂[53]，奏鸞鳳和鳴[54]之曲，想婦人心腸狹窄，小玉聞鼓樂，哪有過門不入之理，（介，更快）那時落她一個闖席罪名，一般也是死於無情棒下[55]。

（李益一路聽、一路驚介，與家將糾纏、向門外狂叫介，白）小玉、小玉。

（夏卿連隨掩李益嘴介，白）唉，十郎，假如小玉聞你喚呼之聲，闖進府堂，豈不是自尋死路。

（李益欲叫、不敢、頓足、掩面、痛哭介）

（盧杞與燕貞略作關目介，盧杞撫鬚、微笑介，白）哨兒依計行事。

（拂袖介）

（王哨兒領命介，白）遵命。（出門介）

（小玉心急、趨前介，白）堂後官，點解入報多時都未見有回話。

（王哨兒板起面口介，白）今日係我哋宰相太尉爺有女于歸之日、李參

（軍入贅乘龍之時，堂冊㊶早已繳回，爺爺再不見客。

（重一槌，小玉悯然介，白）相爺有女于歸之日，參軍入贅乘龍之時。

（盧杞喝白）動樂。

（琵琶急奏喜慶曲牌㊷一小段介）

（小玉對門、食住琵琶聲、作種種驚錯、切盼身段介，憤然頓足介，

唱梆子快中板）聞鐘鼓，郎就鳳凰筵 8 橫來白羽穿心箭㊸。酸得我

<div style="text-align:center">**註釋**</div>

㉕ 「無常」是勾人魂魄、使人死亡的鬼差。閻王發號施令，無常執行，兩者不同層次。這裏意思是：盧杞自比閻王，打死小玉是首要目標，即使行動起來有所顧忌也不會動搖。

㉖ 傳遞他人所說的話，即輾轉述說。

㉗ 雖然李益不肯答應婚事、婚禮還未開始，盧杞卻故意命人先行響起鼓樂，讓小玉誤以為李益就範、婚禮開始，誘使她莽撞闖席。

㉘ 也許是曲名，或是當時慣常用於婚禮樂曲的統稱。

㉙ 原文太尉與手下商定的計策「先碎其冠，再去其蟒」在小玉闖席後，是沒有執行的：令刪去。——校訂註釋

㉚ 並非現成的詞；其結構可以理解為「堂」是登記要進入相府堂的名冊。

㉛ 用「急奏」，是一再加強琵琶貫穿全劇的戲劇效果。

㉜ 「橫」是副詞，意即「雜亂的」、「交錯的」：全句比喻小玉的心好像被亂箭射穿。

芳心碎盡步顛連㊾⑧女子由來心眼淺。哪許她㊿金枝玉葉年年月月

依戀伴郎眠�⑧妒酸風，怒碎了桃花雙臉㊁。（琵琶急奏過序）

（浣紗撲前跪下介）攬小玉、喊介，浪裏白）姑娘、姑娘，你唔好入

去呀，當日姑爺西出涼州，險成永訣，今日你踏入相爺門，仲邊處

有重生之日呢。（唱梆子快中板）抱膝狂呼死力纏⑧室無可賣無溫

暖。家有蒼蒼白髮年㊅⑧莫將碧玉㊆投鷹犬。（白）姑娘你唔好入

去，你去親一定冇命㗎。

（小玉喊白）浣紗，所謂苦命親娘薄命兒，兩人同是風前燭，你歸去為我

侍奉親娘，都不枉我一場待你，妹妹，你番去同我話畀阿媽聽，小

玉一生做人都不肯認錯嘅，（介）但係今日、我今日知錯囉㊄。（唱

梆子滾花）你說道霍家空有連城玉㊅，累到佢死後屍無掟口錢㊇⑧

（音樂奏「尺上乙上、尺上乙上」無限句，揮手叫浣紗走介）

（浣紗一路退至入場處介，下介）

（小玉憤然介，唱梆子滾花）我不待通傳，尋相見。（欲入介）

59 [酸] 指小玉自認醋意所起的作用。「顛連」形容説話、做事錯亂，沒有條理。

60 原文是「那禁她」，意思含糊。——校訂註釋

61 尚未發生的事，小玉通過想像來預先「消費」，自主地把醋意強化，也應驗了盧杞的預料。

62 [碎] 只是比喻，臉面並非真的破碎，但有即使被認為不要臉，也得有所行動的含義。「桃花」常用作形容臉面的紅艷，但現在雙臉泛紅是源於強烈的怒氣。

63 由「室無」至「白髮年」這組上、下句須理解為：雖然家裏沒有值錢物件，亦無溫暖，但還得念記你年事高的母親。「蒼蒼白髮年」指老年人，年紀反映在蒼蒼白髮，並以「年」字作韻腳。

64 小玉託浣紗侍奉親娘、畢生第一次認錯、託浣紗傳達認錯訊息，在在意味她充分理解到接下來的行動將是九死一生。

65 年輕貌美的平常人家女兒：「玉」還同時扣上小玉的名字。

66 [連城玉] 是「連城璧」的轉語。扣上小玉的名字，説的是她自己。

67 古代喪禮，納珠、玉、米、貝等在死者口中，並易衣衾，然後放入棺中，稱為「含殮」；粵俗有把錢幣放進死者口中，稱為「掟口錢」。[掟]是粵語詞，音（deng³）即「扔」、「拋擲」。

粵劇術語

無限句

指拍和樂師按劇情發展無限次數地重複「尺上乙上」這句音樂旋律，直至這個片段結束。

（王哨兒大聲喝白）婦人闖席。（攝一槌）

（盧杞食住一槌白）喝堂。

（十軍校喝堂介）

（小玉欲入介，聞喝堂聲、驚慌、退後、一輪、二輪⑱，鎮定介，入介）

（燕貞見小玉入、妒從心起、持角帶、開位、怒視小玉介）

（小玉亦怒視燕貞、毫無畏懼介）

（盧杞指示軍校介，由細聲至大聲喝白）打、打、打。（兩輪）

（燕貞懾於小玉之威、退後、回坐介）

（眾軍校食住喝打聲、三次衝前欲打小玉介，俱不敢、面面相覷介，

重一槌，收棍、退後、低頭嘆息介）

（盧杞食住重一槌躓椅、拋鬚介，白）唏。

（李益食住、分邊向眾軍校連連拜謝介）

（小玉白）霍王女、狀元妻，李小玉拜見宰相太尉老大人。

（二）家將放開李益介，家將退回原位介）

（一槌，盧杞憤然介，口鼓）我哑，翻視霍王族譜，幾見霍王有女，檢閱長安姻緣冊，亦未見狀元有妻，你呀，不過是勝業坊梁園一名歌

註釋

⑱ 原文「一輪、二輪」後有「京鑼鼓」，指示敲擊樂手在這裏轉用京鑼鼓。據葉紹德説，「京鑼鼓」（即「京鑼查」）比粵劇傳統的大鑼鼓更適合於節奏緊湊的情節，故此在一九三〇年代由薛覺先從京劇引入；見葉紹德編撰、張敏慧校訂：《唐滌生戲曲欣賞（二）——紫釵記、蝶影紅梨記》（香港：匯智出版有限公司，二〇一六），頁二十五。由於實際演出中，選用哪種鑼鼓應該由藝術指導、掌板樂師和主要演員決定，這裏刪去這項指示。——校訂註釋

粵劇術語

二輪

即「第二次」或「共兩次」；意思是把上面的連串動作重複一次。

角帶

演員穿着的蟒袍或官服上，環繞腰間套掛的圓形裝飾配件，據説由古代腰帶發展而成。演員用單手或雙手端起角帶，是表現劇中人在緊急情況下的嚴肅或緊張情緒。參閱《粵劇大辭典》編纂委員會編：《粵劇大辭典》（廣州：廣州出版社，二〇〇八），頁四九三。

（小玉苦笑介，口鼓）老大人，你位列三台、德高望重⑦⑥，不應含血噴

人，（介）想我李小玉雖曾落拓寒微，卻早具有捨命殉情之心，素⑦⑦

柳，論理應該娶瓊枝，何以你偏偏戀此病狐輕賤，

命婦⑦④之理，李益呀李益，你眼前一個是金枝玉葉，一個是殘花敗

（重一槌，盧杞拋鬚，口鼓）我呸，此乃勾欄苟合之詩，野花斷無諳封

請看三尺盟詩⑦③。（呈詩介）

（小玉在衣袖拈出綢緞介，白）老大人，倘不嫌兒女私情有污青鑒⑦②，

盟心詩為證，（向小玉介）你畀恩師睇啦。

（李益急介，白）恩師、恩師，小玉是我結髮之妻，有三尺綢緞烏絲欄

問堂上那位李狀元8

小玉是狀元妻抑或是章台柳⑦①，你何必翻檢姻緣簿冊，你大可以問

李益與小玉之婚，不註於姻緣冊而註於三生石⑦⑩上，（介）究竟李

（小玉苦笑介，口鼓）老大人，霍王之女，不載於族譜而載於天道人心，

姬，老夫未有飛箋⑥⑨喚妓嚟陪酒，你今日闖席罪名難赦免。

⑥⑨ 並非現成的詞。「飛」指疾速，「箋」是書信、信札。「飛箋」的構詞可以理解為「飛」修飾「箋」，是疾速地傳送的書函。

⑦⓪ 「三生」是佛家語，指前生、今生、來生，假定人死後會轉世。在這基礎上，出現了「三生石」的傳說。唐代袁郊《甘澤謠・圓觀》敍述：李源與僧圓觀友善，同遊三峽，見幾個婦人引汲，圓觀預言說其中一個孕婦將來生的兒子，會是他的轉世。並約定十二年後中秋月夜再見。這晚圓觀辭世，而孕婦生下孩子。十二年後，李源應約到杭州天竺寺外，聽到牧童唱的《竹枝詞》說：「三生石上舊精魂，賞月吟風不要論。慚愧情人遠相訪，此身雖異性長存」，便知牧童即圓觀的後身。詩文中常用「三生石」為前因宿緣的典實，比喻因緣前定，並衍生出「三生有幸」、「緣定三生」等成語。近代多用於一男一女間的宿緣。

⑦① 「章台」的「柳樹」是比喻唐代居住在長安章台的妓女柳氏，後泛指妓女。

⑦② 又作「青覽」，是古時書信客套語，敬稱對方閱覽。

⑦③ 原文之後有「情喻日月」；本書劇本第二場的「註釋」已指出，李益盟心句中「引喻山河，指誠日月」出自蔣防《霍小玉傳》。本為作者嘲諷李益「誓神劈願」卻終於有負小玉，故本書從盟心句中刪去這八個字。基於同樣理由，這裏也刪去「情喻日月」。 —— 校訂註釋

⑦④ 明代至清代，皇帝用誥命對五品以上官員及其先代和妻室授予封典，稱為「誥封」：「命婦」是受有封號的婦人。嚴格而言，「誥封」並不存在於唐代。

⑦⑤ 原文作「賤」的病狐，「賤」字作韻腳。「狐」也比喻壞人。

⑦⑥ 原文作「德隆望重」。 —— 校訂註釋

⑦⑦ 即一向如是。

識從一而終之義，相爺千金詩書飽讀，而竟爭夫奪愛，你為民父

母，而竟恃勢弄權⑧（指盧杞介）

（燕貞嚶然⑧、掩面啜泣介）

（先鋒鈘，盧杞惱羞成怒、搶白梃、執小玉、一推、掩門、小玉蹲

地介）

（李益食住、攔介）

（盧杞怒介，白）鄭小玉，你口口聲聲話自己係「霍王女、李小玉」，知

否朝廷從未恩准你恢復「霍王女」嘅身份，則你自稱姓李，係罪犯

欺君，也是一條死罪呀⑲。（唱大喉梆子滾花）我不問煙花是否霍

王女，可知瀆職反唐一族罪株連⑧我要押帶罪臣上朝房，不畀你個

野花把才郎佔。（白）你話「日日醉涼州，笙歌卒未休，感恩知有

地，不上望京樓」，分明就係招認「迷醉歌舞、縱情酗酒、疏忽職

守、怨恨朝廷、存心作反」⑧。

（李益口鼓）恩師、恩師，但求恩師把我親娘恕免。

（盧杞口鼓）十郎，你想你阿媽榮華富貴、抑或想你阿媽做刀頭之鬼，你問一問小玉啦，因為佢有生殺之權⑧₈

（小玉水波浪⑧，心軟介，白）哎吔，慢。（唱梆子長句滾花）我魂銷

註　釋

⑦⑧「嘤」是擬聲詞，像鳥鳴，引申為低語聲或低泣聲；添上後綴「然」成為形容詞「嘤然」，形容聲音細弱，從下文可知是在低泣。

⑦⑨這句口白是本書編者按情理加入，見本書第一章。——校訂註釋

⑧⑩這句口白是本書編者按情理加入，見本書第一章。——校訂註釋

⑧₁這句口白是本書編者按一九五九年的電影版加入。——校訂註釋

⑧₂本書編者按劇情加入。——校訂註釋

粵劇術語

水波浪

演出程式的一種，表達劇中人猶疑不決、考慮如何應對等心理狀態，也用於搜索物件、尋覓前路等情節。演員做的動作和台步包括正、反小半圓台、停頓、七星步及觀望等。此外，用來配合水波浪程式的鑼鼓點也統稱「水波浪」。

相府堂，虎嘯森羅殿[83]，生死存亡差一線，愛郎寧忍不成全[84]，入門氣焰都全斂，自毀三生，石上緣8我乞求棒下斷殘生，待奴自把珠冠毀。（開邊，卸冠介，與李益跪衣邊台口介）

魂令[85]，（一槌）

（重一槌，盧杞得意介，舉白梃介，唱梆子滾花，半句）閻王既下勾

（盧杞面色一沉介，收梃介，續唱梆子滾花，半句）哎吔是誰個王侯

喝道開門前[86]8今時暫斂虎狼威，（一槌）我鎮靜從容來應變。

（食住一槌、內場喝道、鳴鑼三下介）

（李益、小玉俯伏、低首介）

（擂大鼓，鬖髮胡雛捧聖旨、四御校、二旗牌同上介）

（擂大鼓，四鼓頭，黃衫客穿王爺服、掩面上介，英雄白[87]）揚塵[88]

註釋

[83] 「虎嘯」是老虎吼叫，比喻相爺發威，意味小玉與李益大難臨頭：「森羅殿」是閻羅殿的別稱，承接上文對相府的比喻。

�89 意思是：豈能忍心不把愛郎的心願成全。這裏把「成全」的對象「愛郎」提前，充當句子的「話題」，並用「全」字作韻腳。

�85 盧杞重複前面表達過的願望；當時還有接下來的「不許無常空手回」，是目標的設定，現在眼看這目標即將達成。

�86 因應突發事件，盧杞立時把後半句換成「哎吔是誰個王侯喝道鬧門前」；「前」作韻腳。「盧杞面色」沉介」是本書按情理所加。

�87 原文為「引白」，似乎是說黃衫客上場時用「打引」鑼鼓點。「引白」是用打引鑼鼓作引子的詩白，與一般詩白不同之處，是演員通常把最後三個字唱出，並在最後一字拉長腔。然而，由於原文未有指明使用「打引」，今按掌板師傅余家龍提供資料，校訂為「四鼓頭」上場、之後唸「英雄白」。——校訂註釋

�88 「揚塵」本義是激起塵土。晉代葛洪《神仙傳・麻姑》對「滄海桑田」之變有「海中復揚塵也」的描述，後用為世事變遷的典故。此外，「揚塵」又比喻征戰。這三重意思都或多或少適用於此處。

粵劇術語

英雄白

近似五言或七言句的「詩白」，用於一場戲或一個片段的開始，作為英雄好漢的自我介紹，語調較為粗豪。

袖掩冰霜面⑧。蟒袍紫冠弄機玄⑩。（白）報門。

（王哨兒一望、認得是黃衫客介，大驚、一味震介）

（翦髮胡雛、兩旗牌喝白）聖旨到、四王爺到。

（王哨兒連隨雙膝跪下介，白）聖旨到，四王爺到。

（盧杞愕然介，白）出迎。（先鋒鈸，下階、迎黃衫客入介）

（盧杞白）王爺，請進。

（黃衫客白）請。

（黃衫客入時，李益、小玉俯伏低頭、不敢仰視介）

（盧杞白）卑職有失遠迎，王爺恕罪、恕罪。

（黃衫客白）老夫未有通傳，不知者不罪。

（盧杞白）不敢、不敢。

（分八字椅坐下介，胡雛捧聖旨、立於黃衫客身後介）

（黃衫客白）宰相老太尉，（攝一槌）本藩進門來時，（攝一槌）見階前

跪得一男一女，（攝一槌）究是何等樣人。（一槌）

（盧杞白）這、這，（介）（仄槌）告稟四王爺，老臣正欲趨朝，萬不料躬逢殿

下駕臨，（介）王爺，倘有一人，遠戍涼州，題有反叛之詩，該當

何罪。

（黃衫客白）論罪當誅全族。（重一槌）

（李益、小玉食住重一槌抖袖、戰慄介）

（盧杞笑介，白）好、好個罪誅全族。（快口鼓）告稟王爺，階前下跪

者就是參軍李益，曾賦詩反唐，詩在老臣手上，不容置辯。（呈

詩介）

註釋

⑧ 以袖遮面，是戲曲角色的一種上場方式，先賣個關子，讓角色延遲露出面孔，以強化一旦把真相顯露所帶給
觀眾或劇中其他人物的震撼。這裏，震撼主要來自帶同聖旨的黃衫客那權位凌駕盧杞的王爺身份。從這個角
度看，這以袖遮面的動作可以理解成劇情的一部分，或是戲曲表演藝術的一種呈現手法。角色把這呈現手法
親自描述出來，進一步加強了這手法的力度。「冰霜」比喻嚴肅的神色以及所反映出來的嚴峻心境或情態。

⑨ 「玄機」是神奇的計謀、深奧的道理：「機玄」是它的倒裝，讓「玄」字作韻腳。

（黃衫客口鼓）慢來、慢來，宰相老太尉，本藩到府之時，堂後官聲聲言道，相爺有女于歸之時，就是參軍李益入贅乘龍之日，你明知李益有誅凌全族之罪，姻親亦受牽連，何以偏偏又嫁之以女，締結良緣 8

（黃衫客白）宰相老太尉，本藩對於律例不明，特來請教、請教，（介）倘有官員以勢欺壓才郎，逼他棄糟糠，（攝一槌）重婚配，（攝一槌）該當何罪。

（盧杞跪椅介，白）這個、這個。

（盧杞老羞成怒介，喝白）低頭。

（小玉認得是黃衫客介，愕然介，暗與李益、夏卿關目介）

（重一槌，盧杞跪椅介，白）這個、這個。

（盧杞這個介，白）罪該撤職。

（重一槌，黃衫客口鼓）哦，哈哈、哈哈，好個罪該撤職，（介）宰相老太尉，本藩夜來得夢，夢見一個窮酸老秀才，混身血漬，口口聲聲指控相爺，（攝一槌）恃勢欺壓才郎，強其棄糟糠、重婚配，他拒

為不義之媒，竟招殺身之損。

（重一槌，盧杞茅介，口鼓）唏，四王爺，我位列三台，那會做出不法之事呢，況且幽魂報夢，更屬難於稽考，怎能指證我草菅人命、棒殺英賢8（白）四王爺，幽魂不做證，有誰人作證呀。

（重一槌，夏卿憤然介，白）四王爺，證人在此。（跪下介，快口鼓）老相爺強逼故友為媒遭拒⑨，用白挺將崔允明打死⑨於府堂中，（攝一槌）乃係我夏卿親眼所見。

註釋

⑨ 按情理加入「遭拒」。──校訂註釋
⑨ 原文是「亂棒打死」，有誇大之嫌。──校訂註釋

粵劇術語

茅

劇本上也作「發茅」或「大茅」，意指明知理虧、心虛、驚恐、不知如何應對。

（重一槌，黃衫客喝白）撤座。

（盧杞站立介）

（李益口鼓，半句）四王爺，老相爺逼我棄糟糠、重婚配，（攝一槌）

（小玉緊接口鼓，半句）更以感恩詩誣捏狀元8

（黃衫客白）王妹請起，狀元請起。

（小玉喜出望外介，李益謝恩介）

（重一槌，黃衫客白）聖旨到，盧杞跪下聽旨。㊽

（重一槌，叩叩鼓，燕貞、盧杞跪下聽旨介）

（黃衫客讀聖旨介，唱霸腔梆子七字清中板）惡跡昭彰早揚傳8俸祿千鍾全罷免。李家小玉得成全8恩准重作霍府眷。御旨黃衫代策權8幼女殷勤扶紫燕。白髮還須伴彩鸞8（轉大喉梆子滾花）人來速把，花燭點。（坐正面椅介）

合歡花，鸞鳳宴。璧合還須借喜筵8

（家將點花燭介，起《潯陽夜月》譜子，襯鐘、鼓聲介）

（盧杞、燕貞謝恩介，分捧紗帽、鳳冠替李益、小玉戴上介，燕貞醒

悟介，在自己頭上除下紫玉釵、還予小玉介）

（梅香分邊伴李益、小玉介，獻綵球介）

（浣紗扶鄭氏雜邊台口上介，侍婢扶李太夫人衣邊台口上介，同入

　　　介，分邊伴黃衫客坐下、受拜介）

（李益、小玉分拈綵球介）

（李益唱《潯陽夜月》弄月[94] 夜對揖團圓。（介）謝憐愛，投門論理爭

（小玉接唱）首先叩拜天恩念。（共拜黃衫客介）

註　釋

㉛ 即賞月。

㉚ 以上三個介口是本書編者按情理加入。——校訂註釋

粵劇術語

霸腔

「霸腔」是「大喉」的唱腔，「大喉」是唱「霸腔」的發聲方法。以西方音樂理論術語來說，「霸腔」約比平喉唱腔高純四度至五度的音程。今天在粵劇演出，任何男性人物在表達激昂的情緒時均可使用大喉唱出「霸腔」。

（李益接唱）夫，險死於棒杖前。（介）

（李益接唱）未報親恩不禁腸斷，願嬌妻對姑要淑賢。

（小玉接唱）傷親淚猶自落鬢邊，須知半子恩未淺。（小玉、李益齊拜

兩老介）

（十梅香過位、走位介）

（李益接唱）處處燈花飛飛轉，似穿玉簾夜燕。

（小玉接唱）齊賀拜，復有鮮花獻。

（李益、小玉、黃衫客、夏卿合唱）斟千杯，百杯，今宵醉飲慶月圓。

（黃衫客唱 梆子煞板）紫玉釵，（工）

（小玉接唱）留佳話，（士）

（李益接唱）劍合釵圓 8（上）

落幕

合唱

簡稱「合」,指超過一個演員同時唱曲,是傳統戲曲的一種演唱方式,屬沒有「和聲」的「齊唱」,早在宋代的「南戲」(「永嘉雜劇」)已有使用。在很多地方劇種如潮劇、福佬白字戲中,「合唱」又稱「幫腔」。在白字戲的演出中,很多時身處內場的演員、樂師以至工作人員都會加入「幫腔」,有「合作」、「幫忙」、「幫助聲勢」的意思。

梆子煞板

用於一齣粵劇結尾(即「煞科」)的唱腔曲式,通常只用一句,屬散板和十字句(3＋3＋4)。

工、士、上

說明「梆子煞板」中三頓各自的「結音」,即「結束音」。

參考資料（按姓名筆劃排列）

一、專著

- 中國戲劇出版社編委會編、陳守仁編審及導讀：《中國戲曲入門》，（香港：中華書局（香港）有限公司，二〇二〇年）。

- 吳鳳萍、鍾嶺崇、林偉業、蔡啟光編：《紫釵記教室——搭建粵劇教育的互動學習平台》，（香港：香港大學教育學院中文教育研究中心，二〇〇九年）。

- 邱桂瑩、鄭培英編：《粵曲欣賞手冊》（第一冊），（南寧：廣西南寧地區青年粵劇團，一九九二年）。

- 莫汝城：《粵劇聲腔的源流和變革》，（廣州：廣州市文藝創作研究所粵劇研究中心，一九八七年）。

- 陳守仁：《唐滌生粵劇劇目概說（任白卷）》，（香港：匯智出版有限公司，二〇一五年）

- 陳守仁：《唐滌生創作傳奇》，（香港：匯智出版有限公司，二〇一六年）。

- 陳守仁：《粵曲的學和唱：王粵生粵曲教程》（增訂第四版），（香港：商務印書館（香港）有限公司，二〇二〇年）。

- 陳守仁：《粵曲唱腔的基礎：王粵生粵曲教材選集》，（香港：香港中文大學音樂系粵劇研究計劃，一九九三年）。

- 陳守仁、張群顯編：《帝女花讀本》，（香港：商務印書館（香港）有限公司，二〇一〇年）。

- 陳卓瑩：《粵曲寫唱常識》（續集），（廣州：南方通俗出版社，一九五二年）。

- 陳卓瑩：《粵曲寫唱常識》，（廣州：南方通俗出版社，一九五二年）。

- 陳卓瑩：《粵曲寫唱常識》，（廣州：花城出版社，一九八四年）。

- 陳卓瑩：《粵曲寫唱常識》（增訂本上冊）（廣州：花城出版社，一九八五年）。

- 陳卓瑩：《粵曲寫唱常識》（修訂本下冊）（廣州：花城出版社，一九八五年）。

- 陳卓瑩著、陳仲琰修訂：《陳卓瑩粵曲寫唱研究》，（香港：懿津出版企劃公司，二〇一〇年）①。

- 陳卓瑩：《粵曲寫作與唱法研究》（上、下冊合訂本），（香港：百靈出版社，約一九六〇年）。

- 程毅中：《唐代小説史話》，（北京：文化藝術出版社，一九九〇年）。

- 葉紹德編撰、張敏慧校訂：《唐滌生戲曲欣賞（二）——紫釵記、蝶影紅梨記》，（香港：匯智出版有限公司，二〇一六年）。

- 《漢語大詞典》編輯委員會編：《漢語大詞典》，（上海：漢語大詞典出版社，一九九七年）。

- 廣東省戲劇研究室編：《粵劇唱腔音樂概論》，（北京：人民音樂出版社，一九八四年）。

- 蘇文炳、吳國平：《粵劇鑼鼓基礎知識》，（廣州：廣東人民出版社，一九七九年）。

- 蘇惠良、黃錦洲、潘邦榛：《粵劇板腔》，（廣州：羊城晚報出版社，二〇一四年）。

① 相信此書是《粵曲寫唱常識》（一九五二）和《粵曲寫唱常識（續集）》（一九五三）的「翻版」。雖說「翻版」，但此書的出版對香港研究者產生了重大的意義。

二、論文

- 王勝焜〈從唐代小説《霍小玉傳》到近世粵劇《紫釵記》〉，載《問學初集》編輯委員會編：《問學初集──香港中文大學中國語言及文學系本科生畢業論文選》，（香港：香港中文大學中國語言及文學系，一九九四年），頁十九─三十八。

- 阮兆輝：〈粵劇《紫釵記》的表演藝術〉，載吳鳳萍、鍾嶺崇、林偉業、蔡啟光編：《紫釵記教室──搭建粵劇教育的互動學習平台》，（香港：香港大學教育學院中文教育研究中心，二〇〇九年），頁九十二─九十七。

- 康韻梅：〈唐代小説中長安的城市空間場景與敘事之關係〉，載《成大中文學報》（二〇一一年），第三十二期，頁一─三十四。

- 游學華：《唐代長安城建築規模與設計規劃初探〉，載《中國文化研究所學報》（一九八六年），第十七卷，頁一一一─一四四。

- 程美寶：〈淺談粵劇起源與形成的研究議題和方法〉，載崔瑞駒、曾石龍編：《粵劇何時有：粵劇起源與形成學術研討會文集》，（香港：中國評論學術出版社，二〇〇八年），頁一一七─一二八。

- 劉燕萍：〈小道具：紫釵與試鍊──論唐滌生編粵劇《紫釵記》〉，載劉燕萍編著、陳素怡著：《粵劇與改編──論唐滌生的經典作品》，（香港：中華書局（香港）有限公司，二〇一五年），頁五十四。

- 劉燕萍：〈宣恩與爭夫──論唐滌生《紫釵記》（一九五七）劇本──以末折之名實為核心〉，載《人文中國學報》（二〇二一年）三十一卷，頁二二一─二六一。

劉燕萍：〈從偽負情到至情——論唐滌生《紫釵記》（一九五七）劇本〉，載《東方文化》（二〇二一年），五十一卷第一期，頁一三七—一六四。

劉燕萍：〈「蔣防傳奇《霍小玉傳》與粵劇《紫釵記》之比較〉，載應錦襄編：《跨世紀與跨文化——閩粵港第二屆比較文學學術研討會論文集》，（廈門：廈門大學出版社，一九九六年），頁三三〇—三四〇。